開露營車玩大自然

Linda 著

 言

我是個城市長大的女孩，
但一直都離大自然不遠。

　　就學期間時，當了好幾年的童軍，不時和同學去搭帳棚露營，去山裡溪邊玩耍烤肉，穿梭在大自然間。出社會以後有好幾年埋頭在辦公室、派駐國外、出差各國，及學新技能中度過，日子豐富有趣但好像少了點什麼。

　　有一年我決定要幫自己設定新年新目標，做點以前沒做過的事情，第一年的目標就是要爬上嘉明湖，呼朋引伴找了身邊的好朋友一起來爬，三五好友一起報名了一家登山社，半年後要登上我的第一座百岳。第一座百岳就選了有點難度的嘉明湖，為了要在登山時有足夠的體力，從報名後就天天去公園跑個三、五公里，假日和朋友到處爬北台灣的郊山，到越來越接近出發日期，去爬山時還在登山背包裡裝了三、五公升的水做負重練習。

　　本來週末爬山只是訓練體力的一環，不過在完成嘉明湖的目標後，爬山的習慣不知道為什麼一直維持了下來，直到有次週末有事不能爬山，下週再去爬山後，心情覺得特別開朗舒爽，好像週間的工作壓力都透過大汗淋漓流掉了，站在小徑看著陽光穿過樹葉灑在身上，有份寧靜扎扎實實地在心頭，在那刻就再度憶起了我有多麼喜愛大自然。

結婚後搬到美國生活，待在家時我們走遍了附近的州縣立公園，出門時不論是旅遊還是出差，老 J 帶我飛遍了那些曾經在列表上，但從來沒有機會去走走的美國大城，例如紐約、丹佛、舊金山、鹽湖城、鳳凰城、洛杉磯、亞特蘭大、納許維爾等。每個州每個城市都有自己的風格，我在紐約街頭看到一個女生對披薩店老闆極大聲喊：「幹，你一瓶水賣 4 美金，隔壁才賣 2 美金」，我們在餐廳內用都清楚地聽到每一個字，不過聽說這就是有話直說的紐約文化。去美國音樂大城納許維爾的市區，到處都是有現場音樂會的酒吧，大家邊吃東西喝酒邊聽他們唱歌，每首歌結束後，大家分別打賞。每個城市都有自己的個性、氛圍。

在美國一般的旅行其實很花錢，機票、旅館、租車、外食、景點觀光等費用，讓大部分家庭可能一年只會有兩次大旅行，但我們屁股坐不住，一直都想出去走走看看。為了讓旅行變得可負擔，我們用信用卡優惠換機票、旅館、找便宜租車優惠券，最難省的是外食費用，尤其是在餐廳坐下吃飯，菜單看到的價錢還要外加稅及小費，等於是菜單的價錢乘上 1.25，兩人三餐都在餐廳吃，一天將近 100 美元就不見了，還不一定好吃。

有天旅行回到家後，坐下吃我做的晚餐時，突然說出：「阿呀，如果旅行也能帶著我的廚房該有多好，我們就不會花錢又吃到不好吃的。」老 J 回我說：「我們可以開露營車旅行。」我想了想說：「聽起來好像不錯，連床都跟著我們，還不用一天到晚收行李。」

以前工作生活常下星期飛瑞士，或下下星期飛巴黎，不然就飛去工廠，收到指令後就只能馬上把本來排好的活動重新安排，準備要出差的工作。

親朋好友都問我說，我怎麼會同意住在這麼一小台車上的生活？滿櫃的衣服、鞋子要往哪放？好吧，我是個精簡的人，現在的鞋子只有三雙：登山鞋、夾腳拖、一般的走路鞋，喜歡簡單可以丟進洗衣機、烘衣機的衣服，不再喜歡要送乾洗店這樣麻煩的衣服。

雖然當初我沒辦法想像生活在露營車上會是什麼樣子，但以前到處出差的經驗，讓我對不斷改變的生活型態不會像一般人一樣的抗拒，不過由於我們夫妻龜毛的性格，還是做了十足各式的研究，以及生活花費的計算，才買進第一台露營車，然後退租房子，賣掉所有旅行上不需要的東西，把所需的家當塞進車子中，開始了美國露營車的浪跡生活。

特別謝謝我的先生老 J，我們走遍美國這麼多地方，一路上都是他開車，處理廢水，查看營地的訊號狀況，人生的這段旅程，因為他的細心才得以更加順利！

Linda

目錄 CONTENTS

活火山公園

自選天氣的露營車旅行，打開車門就看得到百萬景色！

02

峽谷公園

吃完早餐就出門爬山的夢幻生活,走著走著是會上癮的!

湖公園

住在 3 坪多的空間，大地是後院，生活在 IG 美照的場景中！

海岸線公園

沒有網路訊號、不再有無止境的水資源，最怕的是上廁所到一半，沒水了！

仙人掌公園

一天 24 小時喜怒哀樂黏在一起，真愛大考驗，來一趟露營車旅行吧！

開露營車遊歷美國

你們有沒有看過《門當父不對2》電影中，勞勃狄尼諾開著超豪華像遊覽車一樣大的露營車，去見未來的親家；或是《休旅任務》中，羅比威廉斯開了一台像公車一樣大台的露營車，帶家人旅行。我們也正是開著這樣一台像房子的車在美國到處旅行，廚房、床、浴室、冷暖氣都跟著，像極了電影情節，只是小了很多，我們的是開廂型車不是遊覽車，因為車小靈巧方便的特性，成為美國時下最火紅的旅行生活型態，在 Instagram 上已有數百萬的照片被標記「#VANLIFE」。

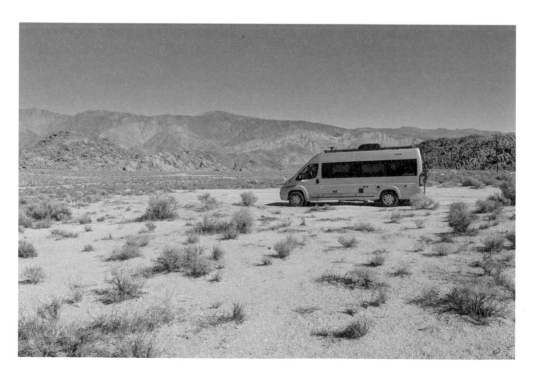

露營車的種類

露營車的英文是 Recreational Vehicle，也簡稱 RV，有好幾種型態與大小，以有駕駛座的露營車分 CLASS A、CLASS B 與 CLASS C；沒有駕駛座的則分為 Trailers、Fifth Wheels、Popup Camper、Truck Camper。電影上最常見的像遊覽車大小是有駕駛座的，就是 CLASS A；最經濟實惠，通常有床在駕駛座上方的是 CLASS C；只有廂型車大小的就是 CLASS B，我們的就是 B。沒有駕駛座，用卡車拖著跑的最常見的是 Trailers，其中名氣最大的是露營車界的勞斯萊斯「Airstream」。

下面三張圖都是 CLASS A，有許多車款在停好車後還可以把左右一側或兩雙側往外推，讓室內空間更大。

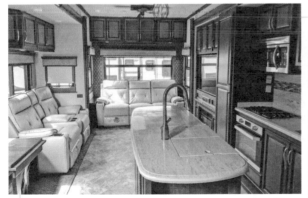

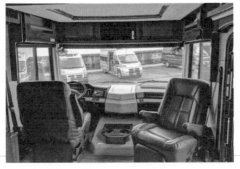

CLASS A

下圖是 CLASS C，C 很好辨認，在駕駛座上方有個床的空間，車體普遍上也比 B 寬一些。

CLASS C

開露營車旅行，在美國已經不是新鮮事，但以前多是銀髮族退休後的生活選項之一，通常銀髮族會選又大又舒服，像是勞勃狄尼諾在電影裡開的露營車或拖車，有沙發、餐桌、好幾個電視、正常大小的冰箱、烤箱，甚至有些奢華的露營車裡還有洗衣機、烘衣機。

不過隨著世代交替及生活型態的改變，新世代喜歡精簡、輕巧、方便，生活與旅行結合。有越來越多人可以在家工作，既然只要有網路就能工作，那何必住在房子裡？開著一台廂型車旅遊生活，機動、省油，上山下海都容易，還很輕易的就可以停在路邊的停車格，這樣的生活近幾年在美國成為一種風潮。

我們加入露營車的生活型態

我們家就兩個成員，老 J 與我都熱愛旅遊，尤其是老 J，椅子都坐不熱就一直想出門走走。我們坐飛機，住旅館加租車的方式旅行一段時間，但美國生活消費高，機票、旅館、租車，尤其是外食費用，通通加起來是很可觀的消費。我們開始尋找另外一種旅行型態，有天老 J 提起了他看到「VANLIFE」的生活方式，開始研究適不適合我們。

在以往旅途上，我們探索並了解自己的需求，像是，如果在旅行的路上天天吃麵包、冷凍食品，或速食餐，我要隔很久才會願意再旅行；又或是每次要入住旅館前，都不知道今天開箱的會是驚喜還是驚嚇，我們曾在一個旅館換了三次房間，床睡起來還是會癢；飛機誤點錯過銜接的班機，晚上就要找附近的旅館入住，隔天再努力。其實這些經歷也是正向地鼓勵我們換一種旅行方式，開自己的露營車，有自己的廚房，可以一直睡在自己的床上，不用一直收拾與打包行李，隨時都有車可以開，這幾點是大大大大的加分，營地的費用遠比一般旅館費便宜，不用三餐外食又省了一筆開銷，可以看遍美國大山大水的景色外，在財務上的選擇也是加分。在經過幾個月的討論後，決定試試看。

決定要買哪台露營車？

最重要的三個原則：要如何使用這台車、價錢、內部空間規劃。

我們以旅遊為主軸，要上山下海方便，除了山林郊區外，也想去各大城市，車子要容易進出市區，還要能停市區的停車格，又要省油，老 J 的幾個兄弟們，曾擁有過又大又長的露營車，很寬敞舒適，但開車停車都難，耗油又大，所以我們一開始就決定只要廂型車大小的露營車。

一般美國市區內比較大的停車格長度是 6.7 公尺，我們找車的範圍馬上就縮小。另一個重要的過濾條件是不要有發電機，除了發電機聲音大外，希望隨著科技進步採用綠能，例如太陽能板及大電池系統來取代發電機，這個就馬上限縮到 5 隻手指頭數得出來的車款。最後是比較車內的空間規劃、價錢、保固、廠商信譽，最後決定買下的是 Winnebago Travato 59KL，實開兩年多下來，油耗平均每公升 6.8 公里，和動輒每公升汽油只能跑 2～3.5 公里的遊覽車型露營車比起來，我們用縮小空間換到了省油錢。

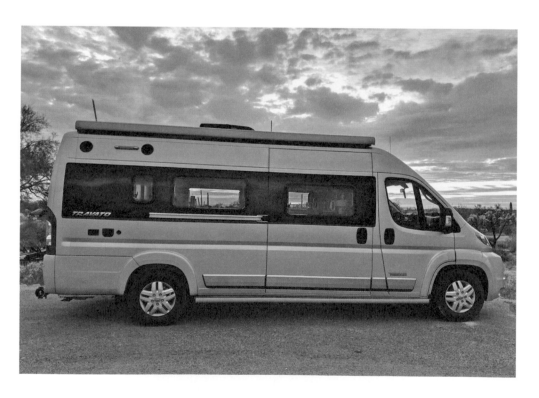

▲ 亞利桑那州夕陽

新手的第一晚

我們日夜期盼了四個多月終於拿到露營車，馬上開始了車露旅行生活，最難忘的當然是新手的第一晚，兩個菜鳥露營車旅行者，就算看過幾百部的 Youtube 影片，對於新生活型態仍然懵懵懂懂。

第一晚找了附近的露營車營地，停在一塊水泥平台上，平台小的只剛剛好讓四個輪胎停上去。當時還很驚訝怎麼設計了這麼難停的位置，露營幾個月後才知道那塊水泥平台是放露營桌椅，坐在外面生火聊天或烤肉的地方，不是停車的位置，車子要停在水泥平台旁，車門一開剛好可以用這塊區域。後來隨著經驗不斷的累積，露營車生活從開始的捉襟見肘到漸漸的游刃有餘，現在再回想起第一晚的露營，還是覺得當初傻的可愛。

VANLIFE 生活

我們住的露營車面積略小於4坪，扣掉駕駛座與廁所的空間，剩下的就是平常工作、睡覺、煮飯、吃飯、看電視的活動空間。不過廂型車大小的露營車空間真的是好小，我們的露營車製造商發揮很多巧思，讓一個空間有多種用途，床同時也是沙發，床板可以變成餐桌或書桌，就連駕駛座也可轉向內部，變成兩張好用的椅子，切菜的桌子能當成電腦桌。

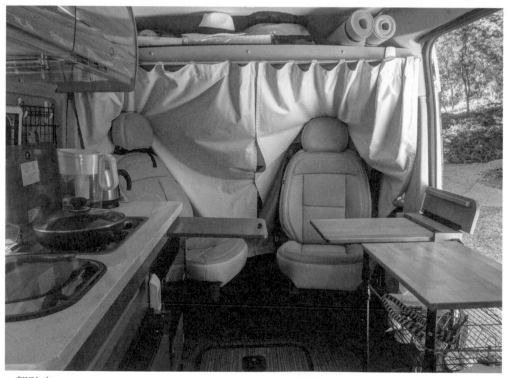

▲ 駕駛座

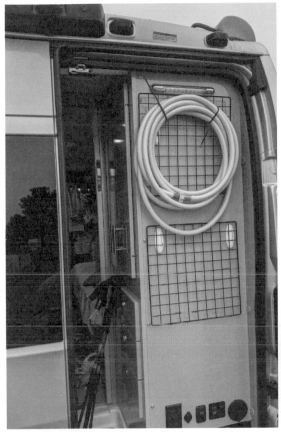

▲ 善用空間

▲ 水管架

▲ 沙發

除了車商發揮巧思設計車子，身為露營車旅行者的我們也發揮創意優化生活，除了珍惜每個本來有的櫃子外，我們還依照需求新增儲物空間，像是調味料架、雜物架、水管及登山杖的吊板、收納鞋子的網子、方便取用的水肥管架。

再大的車子都沒有房子大，更何況是這個 3 坪多的小車，所有要放上車的東西都要仔細檢視過，行李要絕對精簡，我們打包了四季的衣服、煮飯的廚具、餐具及調味料、浴室用品、床具、清潔用品、濾水器、工作所需用具、簡單的藥品、保養品、戶外露營桌椅、登山用品、露營車的工具及戶外帳，還有兩台腳踏車。打包的東西要以有多功能用途優先，像是我的平底深鍋，可以煮湯、炒菜；壓力鍋可煮飯、煮咖哩、燉湯、做蘿蔔糕；

一杯多用的鋼杯可以煮泡麵，也能喝水；還要便於收納，像是可折疊的廚房器具。

高跟鞋或是皮鞋就不用帶了，因為用不到，帶一雙好穿的登山鞋出入山林、一雙好穿的夾腳拖方便去海邊湖泊，還有一雙簡單穿脫的休閒鞋，可以開車、買菜、市區出入。衣服挑選以容易收納、清洗、舒適便於行動為原則。因為美國氣溫差異大，我們帶著四季的衣物，

▲ 衣櫃

▲ 衣服收納

走訪山上與山下、南邊與北邊。我們有一年暑假期間到火山口湖國家公園，火山口湖海拔近 1,900 公尺，白天天氣很舒適，但太陽下山後氣溫在 10 度上下，這時候就很慶幸家當跟著我們，覺得冷的時候隨時到車內換上暖和的衣服再繼續玩。

一台露營車要放這麼多東西，收納方式很重要，不然拿完第一輪，東西又都亂成一團。衣服用捲起來的方式收納好收又好拿，想穿哪一件抽出來就好，洗好的衣服從上面放進堆疊，自然會往下排列；收納盒將不同種類的物品分門別類，常用的放前面，少用的放後面，半年都用不到的用具可以考慮丟掉。

我們會以比較少會開的儲藏空間放大型物品，像是床下，或是很佔空間的衛生紙及廚房紙巾。許多人會用紙盤紙碗可以省去洗碗的水，水資源對露營車旅行者很重要，但我們盡量避免使用一次性的餐具，但若真的沒水清潔的那幾天，還是會用紙盤。至於清潔用品，我們使用對環境友善的洗碗精及洗髮精。

我們常常有百畝的後院，價值百萬的景色還隨日子而有不同變化。每當抵達新的目的地，打開車門就像打開小叮噹的任意門，今天看到的是超美的加州紅木，明天是冰川湖泊，前天是峽谷的美麗大石景觀，後天是太平洋海岸線。

兩年多的旅行，窗外處處是美景，不曾有過一絲無聊。只要天氣好，在外頭吃早餐、練瑜伽、工作，或拿起登山杖爬山去，又或者換上泳衣，帶著露營椅到湖邊游泳、曬太陽，傍晚看夕陽、晚上看星星，享受與大自然融合的時間。

我們有時候開車開一開突然看到路邊漂亮的風景，就停下來吃午餐；或這個地點天氣變冷了，就移動到溫暖的地方；也有這個湖邊實在太漂亮了，我們起床就決定要再多待一天。

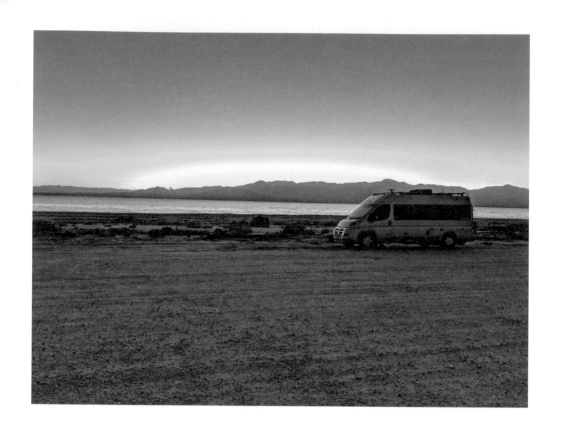

　這真的是我們旅行生活的真實寫照，能有這麼夢幻的生活，其實是經過多方嘗試及討論後，找到最適合的方式。我們喜歡親近大自然，有新鮮的空氣、蟲鳴鳥叫，以及豐富的生態，雖然遠離都市，但還是有最基本的設施，而國家公園非常符合心中設定的旅行地點。特別是國家公園在設計之初，就以最少人為開發原則，是所有公園系統裡保護的最完善的公園。來到國家公園玩，真的會被大自然包圍而感動，所以我們在路線規劃上，以國家公園為主軸；國家森林或是州／縣立公園也有許多不錯的風景，所以為輔；住露營車公園，能解決大部分的不方便，像是有水、電，以及又能洗衣服等，這通常是我們重新整裝出發前的選擇。

這樣看似完美的生活也是有要克服的挑戰，尤其是要一天 24 小時都形影不離，一起吃飯、爬山、買菜、看夕陽，除了洗澡、上廁所外都是緊緊相依。一般人住在房子裡，白天會去上班，晚上回家還能為了牙膏怎麼擠而吵架。我們住在一個不到 4 坪的空間，一定也有對彼此抱怨的時刻，就算今天吵架，明天還是要一起前往下個地點，也不能老是吵架就冷戰，所以我們在旅行中學會了感謝、放下、聆聽、開玩笑，當對方開始有小不滿時就著手處理，不會等到火山爆發而不可收拾，同時盡量往大地後院走，去爬山、運動、游泳、看書，有時候院子太漂亮，發個呆不知不覺的一整個下午就過了，晚上在外頭升營火吃晚餐、烤棉花糖、聊天，把重心放在院子，車子就沒那麼小了。我想這就是 VANLIFE 的精神，睡在小小的車子中，生活在廣闊的大地裡。

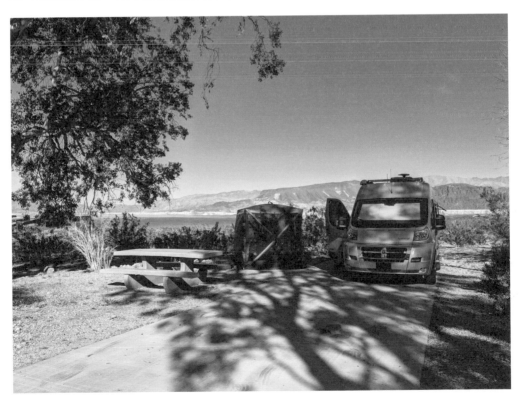

今天窗外懸掛什麼畫?
紅木、冰河,還是大草原?

我們一路上旅行、生活、工作,窗外的風景不斷的變化,從山林、原野、沙漠、森林,到小溪、湖泊,各種野生動物,真實的出現在每天的日常。幅員廣大的美國,每個州都有自己的風光,就算只在加州,景色也可以變化萬千,如靠海岸的加州是巨大的紅木森林,靠內華達州拉斯維加斯端的加州已經是沙漠風光。開著露營車旅行各州,沿路風景真的是變化萬千,又美的動人心弦!

▲加州紅木森林

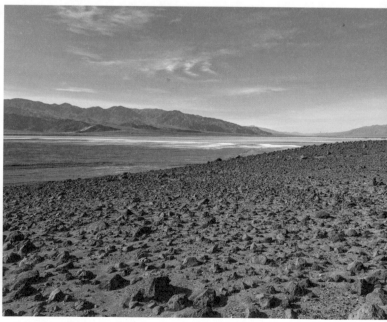

▲死亡谷一隅

我們選了一台四面窗戶環繞的露營車，希望待在車內也像在車外一樣，坐在哪都可以看到窗外的好風景。運氣好的時候，還能邊吃飯邊看著窗外的鹿群吃草；或者在一邊工作的時候，眼尾能一直瞄到前面草地上的地鼠地上地下跑來跑去，認真觀察總是有 一隻地鼠在把風，其他的在嬉戲，一有動靜所有的地鼠都會一溜焉都跑回地洞裡；或躺在床上打盹的時候，抬頭看到小鳥在樹枝上跳躍。在車子內欣賞生態，除了舒服，又不會驚動到在戶外的小動物們，我很喜歡。

天氣好的時候，我們也會常常坐在戶外吃飯，面前就是草原流水、高聳紅木，或是巨大的仙人掌，景色好的不得了，配上自然微風，人生夫復何求！不管是坐在車內或車外，看著眼前的景色著了迷發上呆，常常忘記自己正在做什麼事，往往一回神半個小時又過去了。

這樣生活在 IG 照片美景的日子，我還是有最期待的幾個時刻，第一個是剛起床人還賴在床上，每天打開窗，都很期待今天看到怎樣的風景懸掛在窗戶上；有時是看著陽光從樹葉中散下，看著自己與大樹的距離這麼近，聞著空氣的清香，聽著鳥叫聲高高低低此起彼落；有時望出去就是平靜的湖面，心情就和湖面的反射一樣寧靜；有時是荒蕪的沙漠，人也隨著那個荒蕪感空了起來；有時候是一片草原，心也更遼闊，每天都從開窗的驚喜開始美好的一天。

▲ 優勝美地營地景色

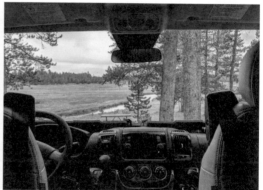

▲ 黃石公園營地景色

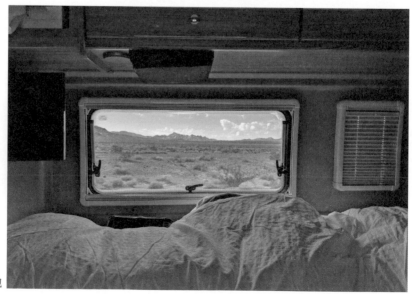

▶ BLM 營地

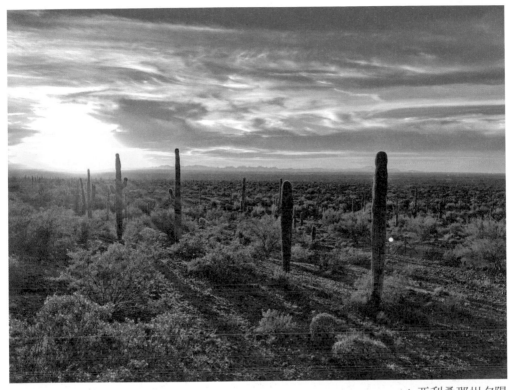

▲ 亞利桑那州夕陽

第二個時刻是夕陽西下時。夕陽千變萬化的色彩，讓人很難不停下手邊的事，靜靜地享受這幾分鐘被顏色渲染的天空。各地的夕陽都美，令我印象最深刻的是亞利桑那州的夕陽，除了看著西邊太陽逐漸落下，漸漸柔和的光線打在仙人掌上，面對東邊的天空，色彩從藍色、紫色、黃色到橘色，顏色豐富鮮豔到很像天使把天空當作畫布渲染了一番。

如果有機會來到亞利桑那州，記得好好的欣賞此地的夕陽。

最後是晚上看星空的時刻。大部分的國家公園都夠偏僻，天氣晴朗的晚上都可以看到很棒的星空，不管是晚上在營地生火聊天、賞月觀星，或打開窗戶關燈躺在床上，在沒有光害天氣晴朗的晚上，都能看到滿天的星星，運氣好的夜晚連銀河也是清晰可見。在都市長大生活的我，晚上又都在燈火通明的房子待著，還沒開始旅行前，我早就不記得上次是何時看到滿天的星星，現在經常觀賞，但每次看到都還是異常興奮！

不過生活在如此的美景，也是有些事要學習適應。我是一個滿容易擔心緊張的人，在城市生活這麼久，剛開始親近大自然，又在大地的懷抱裡生活，有許多因未知而產生的擔心，有幾次太陽快下山時，郊狼

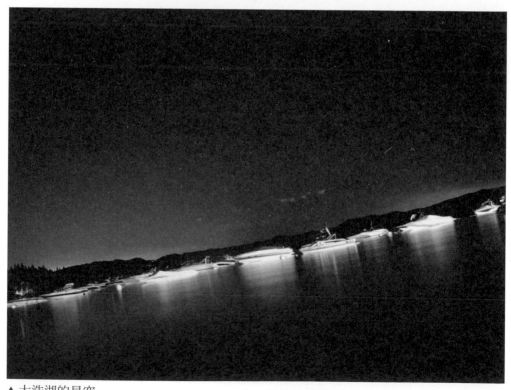

▲ 太浩湖的星空

▲ 亞利桑那州立公園的夜空

十分淒厲的嚎叫聲突然間此起彼落，雖然當時在公園營地，旁邊還有其他露營者及公園管理員，頭幾次聽到仍不免覺得緊張焦慮，不知道是郊狼受傷了，還是在狼群中發生什麼驚天動地的大事，後來知道這只是狼群間彼此溝通的方式，我才能比較輕鬆對待，之後甚習慣了每天煮晚餐時就有狼嚎音樂會做襯樂。

又有幾次在有熊出沒的國家公園露營，我也是窘緊張了一晚，左邊有個聲音或右邊有個聲響，雙眼都一直瞪著窗外，當然外面黑壓壓的什麼都看不到，老 J 倒是非常淡定，睡得很香還打呼，但我就是神經緊張，直到最後累到睡著了。

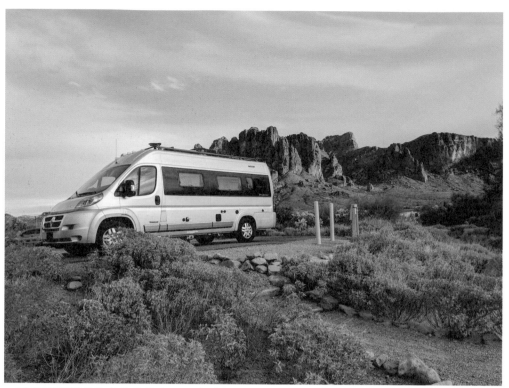

▲ 亞利桑那州「失落的荷蘭人」州立公園

還有一次颳大風雨，車子內一直聽到咻咻咻嘩啦嘩啦的風雨聲，我們處在一個很偏僻的營地，旁邊又是個溪谷，我也是窮擔心怕溪水會不會半夜暴漲，一直起來開窗戶看狀況，當然也是沒有發生。隨著露營旅遊的時間增加，也越來越習慣大自然的風貌，對於未知的憂慮感也慢慢減低。

除了瞎擔心外，在大地母親的懷裡生活，除了有可愛動物外，還會面對令我害怕不知所措的動物。有幾次在營地內走動時，我以為前方是樹枝，不以為意正一步步走去，那個樹枝狀的東西卻突然開始扭動，原來是蛇，牠被我嚇到我也被牠嚇到，蛇先生就以最快速度扭動離開，我就靜靜地站在原地目送牠遠去。

看著星空、夕陽、湖泊、草原、山巒的視覺饗宴外，湖岸拍打的水聲、樹木搖曳沙鈴聲、滂沱大雨的雨聲、蟲鳴鳥叫合奏等的聽覺款待；陽光灑落身上的暖意、微風吹拂的舒爽、大汗淋漓的黏膩、寒風刺骨的哆嗦等的觸覺感受，真的是有「生」命地「活」在大自然的美景中，親身感受我和樹木呼吸著一樣的空氣，沒有綠葉的光合作用，怎麼會有我可以呼吸的氧氣，和生物們享受一樣的陽光，於是越駐足大自然就越著迷，也對完美氣候控制的水泥房子、人造娛樂、喇叭聲、倒車逼逼聲、閃爍的紅綠燈、廣告招牌、忙碌的街道、壓力大的城市生活，越來越卻步。

▲ 遼闊的火焰谷一景

01

活火山公園

自選天氣的露營車旅行，
打開車門就看得到百萬景色！

開著一台移動式的房子在路上到處旅遊，能睡在自己熟悉乾淨的床，還自帶廚房，不論在多荒涼多杳無人煙的地點，都可以吃上三菜一湯，晚上吃飽了展開露營椅就能坐在營火旁看銀河。白天一開門，今天是野牛野鹿覓食的整片黃石公園草原，明天後院變成野花遍布山頭的雷尼爾山，轉個身前院又變成巨大峽谷，下星期窗外的風景變成平靜湖水，想換一下景色只要移動露營車，前後院選一 IG 等級百萬價值的風景任君挑選。露營車旅行就像有小叮噹的任意門，還有能自選天氣的優勢，熱了就往北開到高緯度充滿涼意的公園，冷了就往低海拔的暖意去，喜歡乾爽的天氣往加州走，要酷熱的夏天開到亞利桑那州，還有什麼旅行方式能更自由？

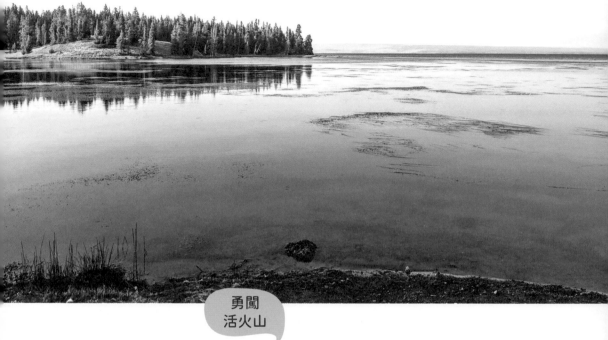

勇闖活火山

黃石國家公園

開著一台移動式的房子到處走

Yellowstone National Park

　　黃石到處都是新奇，每天吃完早餐，就去爬山走步道看彩虹般、藍色、泥色各色各樣的溫泉、間歇泉、地熱及風景，玩到夕陽西下回營地升起營火，火堆上放上鑄鐵鍋燉肉，同時在餘暉中炒菜，營位正對蜿蜒的小溪，坐落在遼闊的草原。在營火旁吃晚飯就像身處野生動物園，看著鹿群與野牛時不時穿越覓食，野鴨野鵝在溪裡玩樂，有那麼一刻，覺得眼前的風光美得好不真實！

2018 年 8 月拿到新露營車後，第一個決定前往的地點，是夢想已久又世界知名，但隨時都有可能火山爆發的黃石國家公園。

拿到車後，我們開回白天四十幾度的拉斯維加斯，把儲藏間內所有旅行需要的用品都搬上車，正式當起車床族。當時新手的我們還不知如何挑個好的露營車公園過夜，來到一個兩旁鄰居是長期以老舊露營車為家的公園，右邊車子的窗型冷氣用木頭頂住才不會掉下來，左邊的卡車都已生鏽，我們的新車和周圍車子比起來實在是太顯眼的不同，有點怕被搶，所以晚上就都待在車內不出門。當晚的拉斯維加斯又吹起了著名的妖風，吹得車子微微左右搖晃，我的第一個露營車夜就在忐忑不安的心情，及狂風呼嘯聲中睡睡醒醒度過，隔天睡醒又是個四十幾度爆熱的天氣，所以決定提早啟程。

▲ 美國城市貧富不均的狀況越來越嚴重，買不起、租不起房子的人，就會住在相對便宜的露營車公園，以露營車或露營拖車為家，連這個也沒辦法負擔的可能就成為街友。

怎麼有車子繞著我們轉？

夏天就是要往北走，北行路上在猶他州找了 BLM 的免費地點停下來過夜，在這樣的荒郊野外，正在收拾從昨天才搬上車的雜物時，有輛車在我們車旁繞來繞去，最後就停在旁邊。頓時整個神經緊張，不知道是不是有人打算拿槍搶劫，馬上鎖了車門，又把所有燈和窗簾關起來，車鑰匙都在手上了，緊張得要死！正在決定要不要馬上開走時，偷偷拉開了點縫隙看，有個小男孩從那台特斯拉裡跑出來，我們才頓時鬆了口氣開門走出去。原來是帶著小孩從加州開始公路露營旅行的一家人，想停在我們旁邊搭帳棚過夜，隔天醒來他們已經離開了。

一般露營者都會與其他車友保持一定的空間，我想他們開著當時搶手又滿高貴的特斯拉，還帶著小孩，應該是看到我們的露營車很新，看起來也不錯，覺得停在旁邊有伴比較安全，才會在諾大空曠的空地硬要擠在旁邊，不過我可是被他們嚇死了！

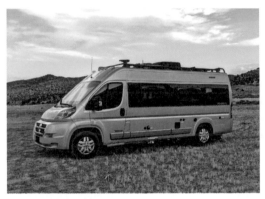

▲ 空曠遼闊的荒地

🔍 Tips

美國內政部土地管理局（Bureau of Land Management）簡稱 BLM，管理了近 100 萬平方公里的土地，這些土地多是閒置沒有開發的荒野，主要都在美國西部，大部分都開放給民眾免費使用，是許多露營車友喜愛的營地選項。一般車友會彼此保持距離停車，大家都擁有自己的空間和隱私，同一個區域停車過夜多以 14 天為限，有些地方會有告示牌說明露營要在特定區域，也有少部分的地方要收費，但就算要收費，費用也相當便宜。

渡假勝地 Jackson Hole

穿過猶他州，老 J 特別繞遠路，來到了在黃石國家公園南方非常著名的旅遊勝地：Jackson Hole，離大蒂頓國家公園及黃石國家公園都很近，兩側有美麗的高山山景，豐富的野生動物，是許多美國人熱愛的渡假勝地，還有不少名人在此置產。

Jackson 市區的建築，是非常典雅、窗明几淨的木造建築，商店外的騎樓掛滿了花，鎮上還有很多畫廊、藝品店、精品店，從建築的外觀及材料就知道這裡冬天是超熱門的滑雪勝地，夏天是很棒的避暑及戶外活動地點，也是美國很典型的渡假小鎮。我們特地來體會這個明星們愛置產的小鎮有多美外，也是來覓食的，小鎮到處都是各地來的遊客，包括要去黃石國家公園的亞洲旅行團，不過不管到哪，亞洲菜吃起來都多了加糖的美國味。

▲ 從市區道路上，就可以看到山上滑雪渡假村的滑雪道

小鎮上還有個公園，是很熱門的拍照景點，公園四個入口都是用鹿角蓋出來的巨大拱門，真的是很壯觀，一隻鹿才一對角，要多少的鹿角才能蓋一個拱門，何況這裡有四個拱門，就可以知道這大黃石生態圈有多少的野生動物。

　　經過 Jackson Hole，穿過了大蒂頓國家公園，我們從黃石國家公園的南方入口進入，從四十幾度的拉斯維加斯到二十幾度的黃石公園，從黃澄澄的沙漠風景，到又是大樹又是湖泊的森林風光，這時開始有我們在旅行的感受了。

　　黃石國家公園地底下可是一座超級大火山，現在這座超級大火山已經在噴發周期內，每年都有新聞報導科學家警告黃石火山可能快爆發，要大家特別注意。我不是科學家，不知道這座超級大火山到底有

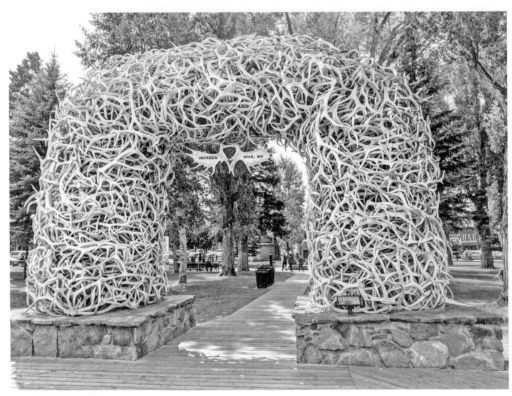

▲ 巨大鹿角拱門

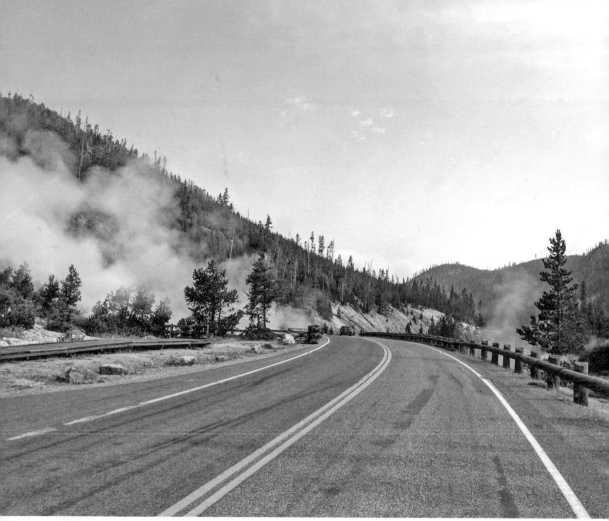

▲ 隨處都在冒煙的黃石國家公園公路

多少能量，但在公園內移動，常常路上開一開就看到前方在冒煙，不知道的人會以為是火燒山，熱門景點更是到處可見冒泡或噴發的間歇泉，和冒煙的溫泉，這些都是豐富地熱能量的表現，目前全球已知的地熱有一半都在黃石國家公園。

來黃石國家公園以前，我對黃石的認識少之又少，只記得在教科書上讀過這是一個世界知名有豐富生態的國家公園，好像有個著名的噴泉，有很多熊會抓魚來吃，這模糊的記憶，完全沒辦法用來形容親身遊歷黃石公園所見的豐富與美麗。

多變的景觀

　　進入公園後，馬路的兩側從都是樹木的森林景觀，突然在左側出現了大湖，再來右側則出現地熱溫泉，再往前走，眼前的河流怎麼在冒煙!?前方出現一片化石樹，一下爬上陡山，一下又到山谷，然後突然一大片開闊的草原，幾隻野牛漫步在公路上，還可以看到遠遠的鹿兒，每天在公園裡移動，豐富的景色變化超過我能想像的範圍，又美得好像開在完美的畫作裡，一切是這麼令人嘆為觀止！

▲ 整片的化石樹

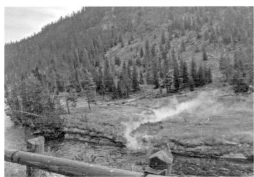

▲ 隨處可見冒煙的河流

▲ 黃石公園一角，公路兩側都是筆直高聳的樹木

　　對我來說，黃石公園是我第一座深度旅遊的國家公園，在沒有做任何功課之下傻傻地直奔而來，又在沒有心理準備的情況下來拜訪這美國的第一座，也是世界第一座的國家公園，把自己赤裸裸地丟給了大自然，因爲沒有期待，於是更是全心全意的關注，正是這樣的未知，不論看到的景色是華麗、孤寂、沸騰、平靜、彩色、噴發，都一心一意的享受，並眞心讚嘆這個大火山帶來的奇蹟景觀！

多樣的間歇泉與溫泉

公園西邊有好幾個具規模的間歇泉盆地，像 West Thumb、Upper、Norris 間歇泉盆地，隨便一個間歇泉盆地裡最少都有十幾個以上的溫泉池及間歇泉，若不是親眼所見，真的不能想像每走幾步就是一個溫泉池。在台灣同個地理區域看到的溫泉都是一樣的顏色，但黃石的溫泉池不一樣，就算是相鄰的池子，這個水是泥巴色，旁邊那個水是天藍色，有的透明清澈見底，看下去是藍綠色，有的是土黃色，各式各樣，有的熱到冒泡，有的冒煙，有的看起來就只是一個水池，小小的區域，溫泉也千變萬化。

▼ West Thumb 間歇泉盆地

▲ West Thumb 間歇泉盆地

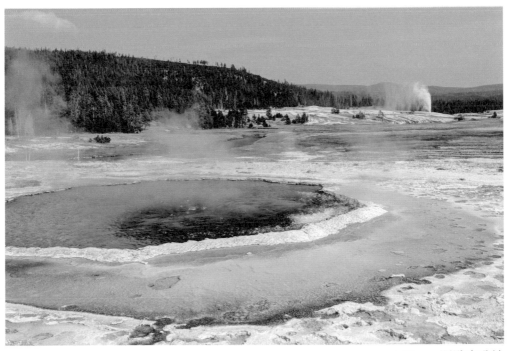

▲ Upper 間歇泉盆地

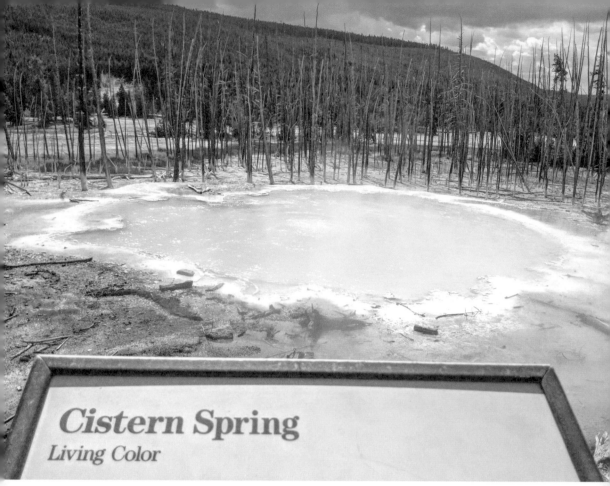

Cistern Spring
Living Color

▲ 藍色溫泉

在黃石，每年因溫泉或間歇泉受傷的人，比被野生動物攻擊受傷的多許多，公園管理局在這些地質脆弱的溫泉區都鋪上了木棧道，要好好的走在棧道上，因為溫泉有的熱到噴蒸氣，有的具腐蝕性的酸性或鹼性，有的一直在冒煙，不是個安全可以泡腳的溫泉，保持點距離來欣賞這大自然的奇蹟更安全。

▲ West Thumb 間歇泉盆地

不老實的老忠實

地理課本上讀到著名的老忠實間歇泉，位在上（Upper）間歇泉盆地。老忠實之所以這麼有名，是因為黃石公園內有將近 500 個間歇泉，其中只有 6 個是能預測噴發的，老忠實間歇泉就是其中之一。世界各地的遊客為了一睹老忠實間歇泉的風采，這裡的停車場總是停滿滿。

走向觀看區的路上，會有個白板顯示下次預計噴發的時間，隨著噴發時間越來越近，觀看區坐滿了等待的觀眾。

不過老忠實這次一點也不忠實，竟然誤點了，觀眾們用念力集體倒數 10、9、8、7、6、5、4、3、2、1、

▼ 上間歇泉盆地

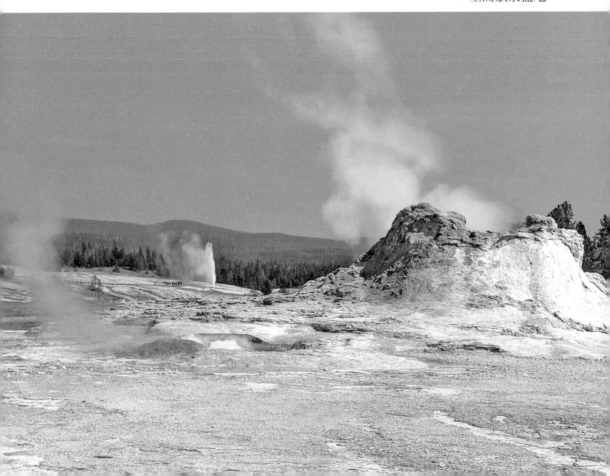

▲ 老忠實間歇泉

0，老忠實還是不肯現身，觀眾又倒數了一次，老忠實仍然沒有動靜，每個人的手機都拿著高高的準備錄影，老忠實還是不肯見人。大家都開始躁動，不知該留下還是離開時，一道蒸氣在前方直直射出，一下高一下低，低到我覺得已經結束，突然又一陣噴射。公園內的地熱特徵不斷變化，也許有一天老忠實間歇泉會停止，園方也不知道，現在能把握機會看到這壯觀的景色，覺得十分慶幸！

有彩虹般顏色的大稜鏡溫泉

我自己最喜歡的景點是像彩虹般顏色的大稜鏡溫泉（The Grand Prismatic Spring），是溫泉不稀奇，但有彩虹般顏色的溫泉就超級吸睛！溫泉的中心是藍色的，但環繞溫泉邊緣呈現深紅色、綠色、亮黃色、橘色，湖水的顏色還會隨著季節有所不同，這個超厲害了吧。

我們看到路旁停滿了車，國家公園新聞報上顯示是個景點，所以跟風下來走走看看，一看簡直就是驚為天人啊，我在步道上來回走動，每個看板都仔細地讀了好幾次，想搞清楚為什麼這個溫泉有這麼多美麗的顏色！原來這些顏色是由嗜熱細菌造成的，這些細菌靠溫泉周圍

▼ 彩虹般的大稜鏡溫泉

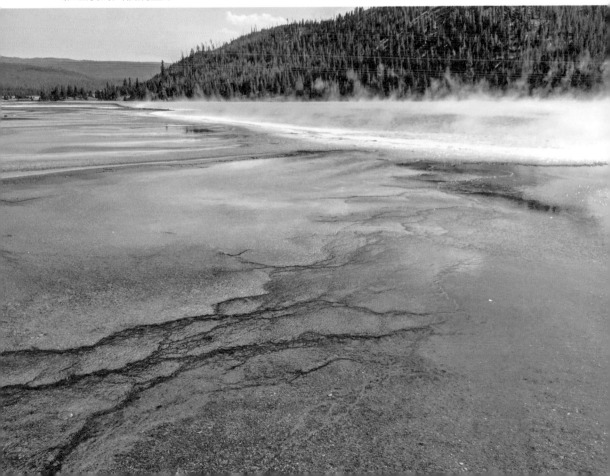

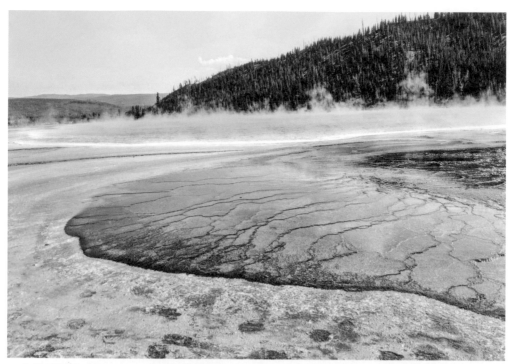

▲ 大稜鏡溫泉

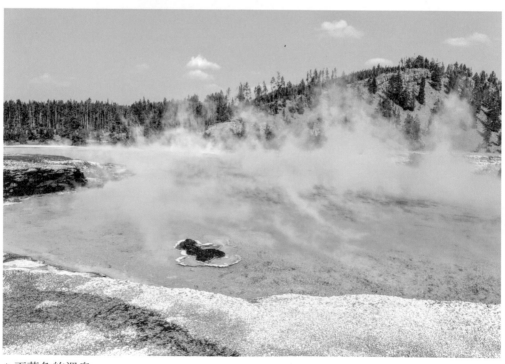

▲ 天藍色的溫泉

水中的豐富礦物質長大。細菌體內的葉綠素與類胡蘿蔔素比例還會隨季節變化，所以湖水的顏色也會隨著季節有所不同。

除了大稜鏡外，另外還有幾個溫泉水色，藍的像渡假勝地的海灘卻冒著煙，看這樣天藍的水池，真的恍神誤以為自己在某個陽光燦爛的海島上。

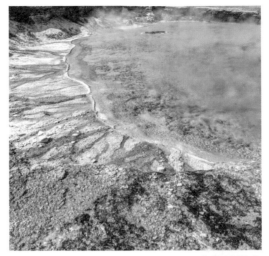

▲ 大稜鏡溫泉

露營車生活的美好

國家公園的旅館住宿，不含餐點費用，一晚平均要價約台幣 4,500～7,500 元，熱門國家公園的旅館還要一年以前就需先預約。開露營車旅行最大的好處是房子就跟著你，自己帶著床、餐廳、行李、浴室旅行，睡在有政府補助的國家公園營地，一晚也才 20 美元（約台幣 600 元），風景秀麗外，想吃什麼自己煮，不管多晚都可以吃到熱騰騰的食物，不用糾結旅行外食很貴，晚上還能圍著營火把酒言歡看星星，晨起叫醒我們的不再是鬧鈴，而是啾啾明亮的鳥叫聲，這是露營車生活的美好。

黃石公園是我們的第一趟旅行，當時非常菜，不知道國家公園營地很難訂，尤其是小孩都放暑假的夏天，那天我們開到 Jackson Hole 才想訂當晚的黃石國家公園營地，當然訂不到，還好有人臨時取消兩天

後的營地，才有這個機會逛黃石。第一個營地在 Yellowstone Lake 湖旁，白天開車去各個景點探險，夕陽時提著露營椅在湖邊找了個位置，為自己倒杯紅酒，看著夕陽斜射在湖邊一角樹林景致的寧靜畫作，望著美景聊天到天黑。夏天要到 9 點才天黑，待得這麼晚除了湖景優美外，還有另一個原因──因為這裡是公園裡唯一有微弱手機訊號的地方，看美景的同時，也能用很慢的網速趕快上網繳帳單、收信，處理一些簡單事務。沒想到已經 2018 年了，整個公園還是幾乎沒有手機訊號。

住了兩晚後，第三天起了個大早，一路向北直衝去 Norris「先到先得」營地排隊，9 點就在隊伍中等待當日可釋出的營地。新手的好運氣這

▼ Yellowstone Lake

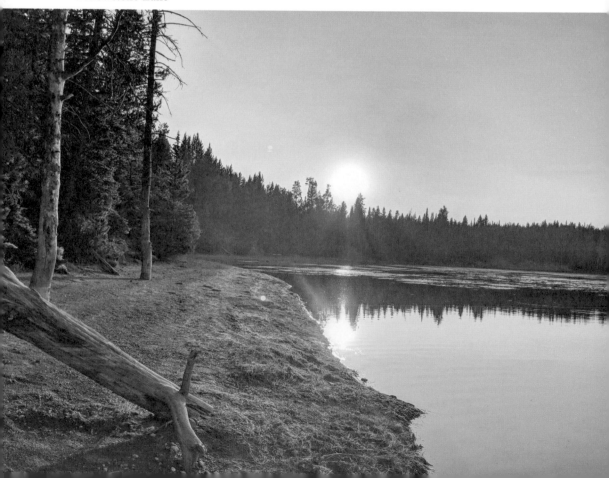

時都用上了，除了有排到位置外，還是一個擁有價值百萬草原小河第一排風景的營位。正式停入營位後，就放下了心中的大石，可以住到玩夠了再離開！

黃石國家公園地理中心的海登谷，通常是多數人看到最多野生動物的景點，但我們都是在 Norris 營地看到此趟旅行最多的野生動物，還可以舒服地坐在露營車內欣賞野牛、鹿群不時的在草原上走動覓食，鴨子、鵝在小溪上游泳，車窗外簡直就是野生動物園。8 月中後的黃石，白天天氣很舒適，沒想到太陽西下後氣溫下降很快，到半夜就已經接近冰點。回車內披上大外套，

升起營火，看著動物們準備回巢，我的晚餐也煮好了，就在夕陽餘暉下溫暖的營火邊，吃著熱熱的馬鈴薯燉肉，聊天聊到月亮都爬上天了，才回車內睡覺。

🔍 Tips

一般國家公園有分「可預定」的營地及「先到先得」的營地。有時是同個營地一部分開放預約，一部分提供先到先得。提前預定好營地，能給旅行者一定有地方可過夜的安全感；而排隊先到先得的營地也有優點，從有營位開始的那天起，多數公園可延長到 14 晚，且只要在預計 check out 的時間以前延長即可。多數的旅人，在 Check Out 當天會趕很長的路回家或移動到下個地點，所以大家會盡早離開，若能越早到先到先得營地，取得好位置的機會就越大。

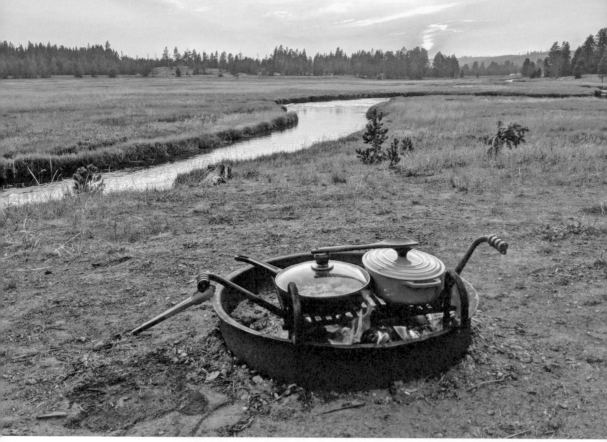

▲ 黃石國家公園

打開窗戶滿滿的大自然

　　美國國家公園的管理理念是永續經營，目的是讓後代也可以欣賞和我們現在看到一樣漂亮的風景、古蹟與生態。因此在所有國家公園園區內，已開發區域的比例都很低，多數都低於７％，除了園內的遊客中心、旅館、餐廳、營地、必要設施及道路外，都是盡可能地保留最自然的狀態。走進黃石國家公園，真的有體會到美國國家公園管理局的用心，例如營地的熊箱、特殊開關的有蓋垃圾桶，就是用來避免野生動物來營地找東西吃且攻擊人；而溫泉、間歇泉區的木棧道，則是用來保護遊客的安全，也讓自然景觀不被踩踏；後山小徑的大自然原始樣貌，更完整保留動物棲息地，連烏鴉都是我此生看過最肥大的，其他生物的伙食應該也都很好。

因為國家公園保留了最自然的狀態，在園內移動時，如果前頭車子突然慢下來或停下來，就知道有動物在前方，我們也在路上看過野牛、麋鹿悠閒的散步，一點也不慌張，是有點可惜沒看到灰熊，不過我的心態上也還沒準備好看到一頭熊出現面前！

這幾天四處開車飽覽美麗的景色，但我每天最愛的時刻是回到營地看湖景或草原景致，喝小酒，吹微風，放鬆享受夕陽西下。來了這一趟後，慶幸可以趕在火山爆發前走訪這個國家公園，也從我人生夢想景點清單上多打勾了一筆。

露營車生活從此開始也漸入佳境，不再有可怕的露營車公園，也沒有車子繞著我們轉圈圈，打開窗戶是滿滿的大自然，新鮮的空氣、賞心悅目的景色，還有最棒的先生加旅伴老 J！

黃石國家公園

位置

黃石公園主要位於懷俄明州的西北角，公園南方的入口與大蒂頓國家公園相接，兩個公園都是屬於大黃石生態系統。附近相對較大的城市是西南方 175 公里兩小時車程的愛達荷州（Idaho Falls），及南方約 100 公里遠懷俄明州的 Jackson Hole。

黃石國家公園

大蒂頓國家公園

懷俄明州

愛達荷州

適合造訪時機

一般夏天 6 月底到 9 月初，公園內所有的服務與道路完整開放，也是最多人拜訪的時間。春天萬物復甦，白天氣候涼爽，低海拔的景點逐步開放；秋天是野生動物特別活躍的季節，準備冬眠的熊或忙於交配的麋鹿，是看動物的好時間。

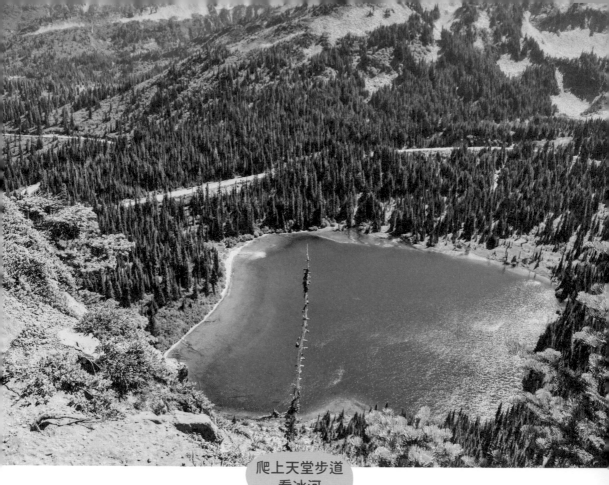

爬上天堂步道
看冰河

雷尼爾山國家公園

老天保佑，停到最後一個營位

Mt. Rainier National Park

　　露營車開進冰河，萬紫千紅五光十色的野花在整片山頭奔放，夏季薄霧繚繞氣候涼爽，小動物一點也不怕人，四處盡是清澈水流蜿蜒，與誘人的藍色高山湖泊，冰河在觸手可及處，再多的成語都沒辦法形容這裡旺盛又美麗的生命力，完全就是心目中的仙境！

夏天是個旅遊的好季節，會下雪的國家公園這時候都完全融雪了，幾乎所有道路都開放，天氣又好，小孩子放暑假沒事做，許多父母或祖父母都很願意帶孩子們來體驗大自然，像是露營、釣魚、游泳、爬山。所以夏天的國家公園總是人滿為患，雖然沒到前胸貼後背這麼誇張，但步道上滿滿都是人，也是相去不遠矣。

在美國，有超過十分之一以上的家庭，擁有一台以上的露營車或露營拖車，更因新冠肺炎大家不敢坐飛機，不想用公用廁所，加上很多人可在家工作，小孩在家上網課悶到發慌，新買露營車或露營拖車的家庭數字於是直線上升，本來夏天的國家公園就已經很多人了，後疫情時代要搶營地更是難上加難！

美國版本的富士山

雷尼爾山國家公園在美國西北角的華盛頓州，位處首府西雅圖的東南方，是電影《西雅圖夜未眠》的西雅圖，也是星巴克總部所在地的西雅圖。天氣好時，從西雅圖市區可以清楚的看見雷尼爾山，在半山腰總是有雲層圍繞，許多人稱它為美國富士山。的確長得有像發福的富士山，山頭終年都被白雪覆蓋。

雷尼爾山是座「間歇性活躍」火山，高達 4,392 公尺，是美國本土最高的火山，還有最多冰河的山峰，

及有體積最大的 Carbon 冰河，同時孕育了 5 條主要河流，有豐沛水源的地方，生命也很豐富，整個公園綠意盎然！

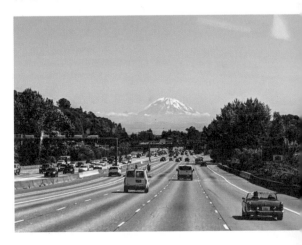

雷尼爾山國家公園有火山又有冰河，還包含五個分區，有溫帶雨林區、歷史建築區、原始林區、亞高山草原區及高山區。還沒來之前，就感覺這裡會很好玩。公園內最著名的步道是亞高山草原的天堂步道（Paradise Skyline Trail），也是我個人推薦一輩子必定要來走一回，色彩繽紛、野花遍佈、名副其實的天堂步道。

▼ 高山湖

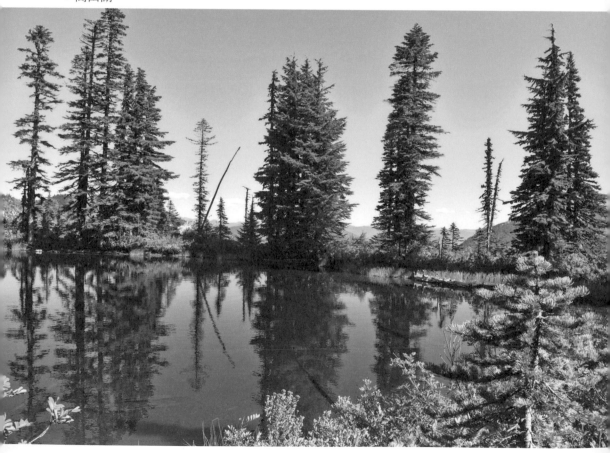

老天保佑，停到了最後一個位置！

我們是在暑假的尾巴抵達雷尼爾山國家公園，以爲做好萬全的準備，在最少人旅遊的星期三來國家公園，趕在中午過後就可到營地，想說開一台什麼營位都可以塞進去的小露營車，一定能搶到「先到先得」的營地，沒想到卻眼睜睜看一台車停進了最後一個位置，整個先到先得營地就這樣全滿了。

我們很詫異，在星期三的下午有這麼多人來露營，大家都不用上班嗎？心裡有點嘟嘟嚷嚷，重複繞了三圈以確定沒有漏看任何一個位置，正要放棄並離開營地去公園外的國家森林區時，營地的護林員剛好出現，平常不愛與人攀談的老 J，這天開了金口問了護林員還有沒有位置，護林員叫我們跟她回辦公室，

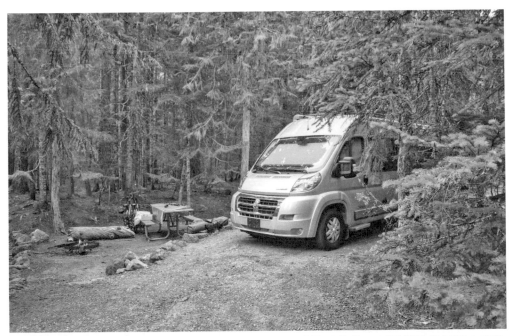

▲ 這個營地 2/3 是開放網路預約，1/3 是先到先得。護林員說的 X 區是開放給網路上預約的營位，這個家庭早上才取消預定，變成當日先到先得的營位，而這樣的營位只有護林員手上才有名單。

她翻了翻幾張紙後說去看看 X 區的 XX 位置，如果停得進去的話，那個位置今晚就是我們的。多虧了老 J 今天的反常，讓我們換到一個在國家公園內超級舒適的營地，有時候多問還是有幫助的！

安頓好後，看到一個中年媽媽找上了護林員，抱怨星期三下午兩點不到怎麼這麼快就沒有位置了，護林員搖了搖頭，並給她一張園區外附近營地的地圖。我們意識到真的停到了最後一個位置，心裡默默地感謝宇宙與各種神明的保佑。

Q **Tips**

雖然國家公園外有國家森林的營地及私人營地，但美國國家公園幅員遼闊，又多在偏遠之處，若要開車往返國家公園及外部營地，常常要花上一兩個小時，所以能在園區內找到營地是非常值得開心的事。

沿路處處是驚喜

營地附近走 10 分鐘就有一條看瀑布的小徑，不過要先走上一座不怎麼堅固的獨木橋。小橋橫跨黃黃髒髒的 Nisqually 河，這麼混濁的河水，不是因為汙染造成，是冬天的冰河侵蝕岩石產生細小的岩石粉末，又稱 Rock Flour，等到天暖雪融化時，這些岩石粉末就隨著河流流下，每個地區的岩石成分不同，造成不一樣顏色的河流與湖泊。雷尼爾山的河流是不討喜的泥沙色，冰河國家公園的湖泊是漂亮的藍色，北瀑布國家公園的河流則是明顯的碧綠色。

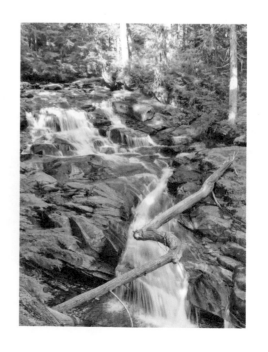

在 Nisqually 河岸，是進入國家公園後第一個近距離看到雷尼爾山面貌的地點，走過獨木橋後，爬到山的另一側，有條小河叫仙境河（Paradise River），河水是山上的融雪或雨水流下來的，水中沒有被冰河磨出的細小岩石粉，於是清澈透明見底，真是轉個彎風景就完全不一樣！前往瀑布的途中，有路邊紫色的小小花，樹上藍到不能再藍的野鳥，不同顏色的動植物點綴在整片綠意盎然的步道上，留心看就會發現沿路到處是驚喜！

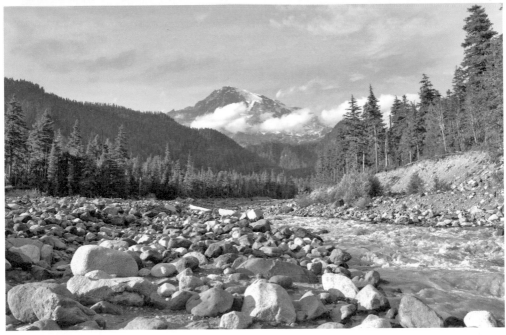

▲ 黃黃髒髒的 Nisqually 河

▲ 天際線步道

真的像是天堂的天堂區

最熱門的景點必屬天堂區的天際線步道,我們特地起了個早,準備好午餐,開車直上天堂區,10點多到停車場已經滿滿都是車子。山下大晴天,山上卻又是風、又是霧、又飄雨,其實滿冷的,有點猶豫是要爬還是不要爬。步道長約9公里,要爬升518公尺,快的話也要走上4個小時,是一個難度比較高的步道,中途若要折返也要花上不少時間下山。但都已經來了,現在放棄有點可惜,於是我們決定先往上爬,若天候真的不佳再折返回車上,多虧了這個勇敢的決定,帶領我們體驗如夢想天堂般百花齊放的美麗。

由於天堂區的高海拔及降雪量,就算在7月,步道兩側仍看得到未

融化的雪，空氣中也飄著一股涼感，沿途形形色色的美麗花朵，構成了彷彿只有在夢裡，或是電影動畫裡才能看得到的仙境，粉紅、黃色、紫色、藍色、橘色、白色，多到數都數不清。不只百花齊放，還有涓涓水流，又離冰河好近，不愧其天堂之名。很難在野外一次看到這麼多爭奇鬥豔的花朵，色彩越絢麗或味道鮮甜，更能吸引蜜蜂或是昆蟲來幫助它們繁衍下一代，植物界也有植物的生存競爭，真是又上了一課。

除了色彩繽紛的花朵，還遇到了四、五個旱獺家族（Marmots），牠們白天喜歡坐在石頭上曬太陽，不太理會來來往往的行人。但天色漸暗後，卻開始發出尖銳的叫聲，起初以為是我們走入了牠們的領地而生氣了，後來發現叫聲此起彼落，牠們也沒有要攻擊我們的跡象，心想可能是牠們回巢的儀式吧，便加快腳步快速通過。

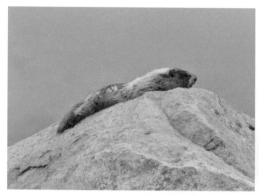

路上還有很多的松鼠（還是岩鼠，我也傻傻分不清），牠們常常會向遊客要東西吃，請記得不要餵食，這會讓牠們失去野外本能，開始搶人類的東西吃。我剛好捕捉到一幕，是小岩鼠正在吃一朵小花，大自然的動物們，自有一套適應生存的方式。

終於現身的山頭

山上天氣變化很快，常常一瞬間晴天，一瞬間又大霧，我們運氣很好，爬到相當高度後雲層都在腳下，清楚可見雷尼爾山山頭，還有冰河遍布山體上，仔細找找，還能發現融化的雪水在山體上形成好幾個瀑布。步道上最令人驚喜的一幕，就是近距離看到好多的冰河，離步道最近的是 Nisqually 冰河，沿著步道走，運氣好是時可以看到5、6個冰河。在登山頂的那段路，幾乎都是走在稜線上，有一側山壁照不太到陽光，可見得到一大片未融化的雪堆。

整個公園都沒有手機訊號，在登頂後手機突然瘋狂的震動起來，收到親人傳訊息問我們現在旅行到哪裡了？接著好幾天 Line 的訊息這時也都湧進來，發現有訊號後，環顧四方大家都坐在岩石上曬太陽划手機，是個十分有趣的畫面。

▼ 雷尼爾山

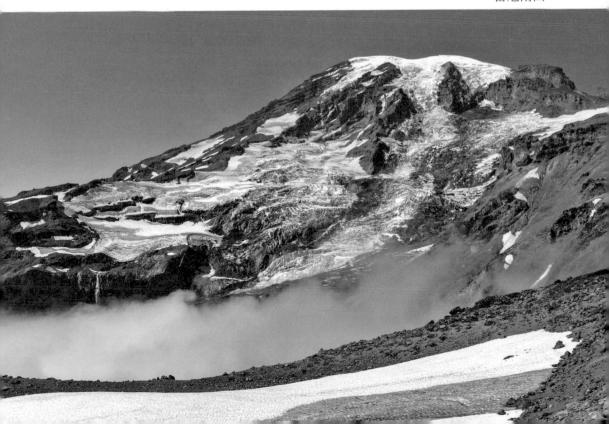

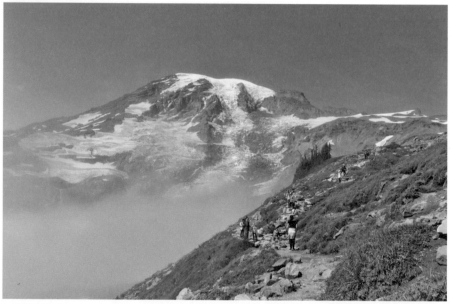

▲ 雷尼爾山

像鏡子一樣的反射湖

另一個很棒的地點是反射湖（Reflection Lake），清晨及黃昏的光線，能剛好讓湖水像鏡子一樣映照出雷尼爾山。除了湖體外，兩側還有登山小徑的入口，爬上山頂後可以瞭望兩側的山脈，視野非常遼闊舒坦。這裡也是亞高山風景的樣貌，整片的樹林、高山湖泊、綠草如茵，是非常賞心悅目的登山地點。

在步道上偶遇一對夫妻，聽到他們用台灣口音聊天很有家鄉味，馬上上前攀談，原來他們買了雷尼爾山國家公園的年票，每一兩個星期就來露營，每次走不一樣的步道，已經幾年了，每次來還是有新的地方可以探索，聽他們講述這個國家公園的豐富與美麗，讓我們也想搬到西雅圖來住了。

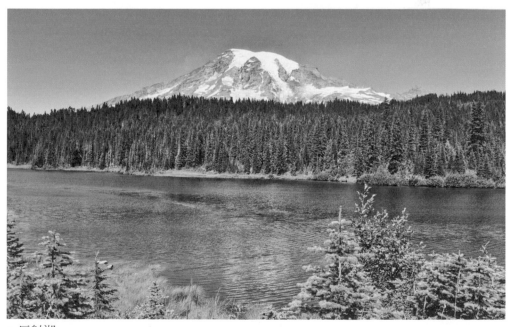

▲ 反射湖

經典之美

雷尼爾山國家公園的美景令人太震撼了，不論是白靄冰川、涓涓溪水、磅礴瀑布、天堂花步道、綠意盎然小徑，還是遼闊的山景、湖景，心中所想要的夢幻景色，這裡大概都能滿足你。我太喜歡這個國家公園，如果死亡谷是非典型的美麗，雷尼爾山就是天平另一端的經典之美。走過這麼多國家公園後，深深能體會護林員所說的：不自己爬山走步道，是看不見國家公園的非凡面貌的。雷尼爾山的美麗更是如此，無論滿山的野花或是湛藍的高山湖泊，都要走進山林中才能親身體會。

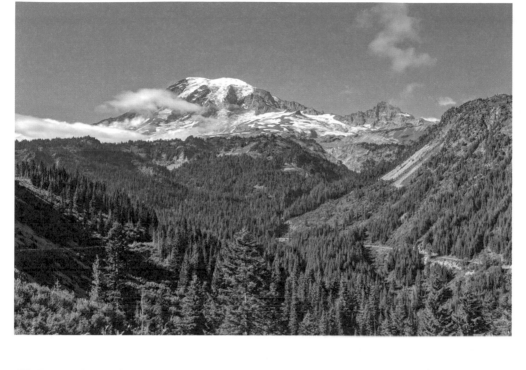

雷尼爾山國家公園

📍
位置

雷尼爾山國家公園在西雅圖的東南方約 2 小時的車程，是離都會區非常近的國家公園，也是附近的人週末踏青露營的首選，尤其在夏季，熱門景點的停車位非常難找。

📅
適合造訪時機

雷尼爾山國家公園的天氣模式受太平洋、海拔和緯度的高度影響，氣候涼爽多雨，夏季高溫在攝氏 15 ～ 20 度，7、8 月相對比較乾燥晴朗，也是一年中陽光最充足、最適合一般大眾旅遊的天氣；春、秋和冬季下雨機率很高，尤其在山區天氣變化快速。在高海拔地區，如天堂區，冬天可以從 11 月持續到 5 月，地面上多有積雪。

02

峽谷公園

吃完早餐就出門爬山的夢幻生活，
走著走著是會上癮的！

每天吃完早餐後，我們就會找幾條小徑散步，走著走著
是會上癮的！在高聳巨大的紅岩峽谷中感受自己的微小、
在登高後被眼前遼闊寬大的冰河峽谷風景震攝、在奔放
的優勝美地瀑布下放聲吼叫卻不聞、走在一片荒蕪的死
亡谷沙漠中體會孤寂。和存在大自然幾百萬年的土地、
石頭，及海水相比，人類除了形體渺小外，生命的長度
也像滄海一粟不值一提。

接受了自己的小，更能看見這個自然的偉大，不再像是
年輕時要征服百岳的心態，那樣拼命地爬上山又拼命地
趕下山，停止征服與趕路後，走在步道上的每一步，反
而到哪都有新體悟，更一次又一次地被大自然的力量感
動。強大的冰河切割出峽谷、水結冰膨脹的力量慢慢崩
解岩石、樹木倒下死亡後還是繼續孕育其他動植物，成
為小動物的住家及新樹木的養分，打開所有的感官，注
意身邊大自然生生不息的那份活力，才是真正的夢想生
活。

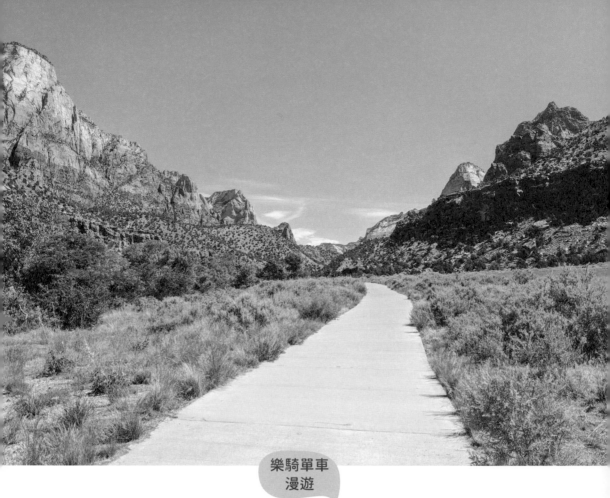

樂騎單車
漫遊

錫安國家公園

家帶著走，不一樣的生活體驗！

Zion National Park

　　露營車開進公園，站在被河水侵蝕刻畫出的峽谷底部，抬頭尋找峽谷頂部，直到脖子都酸了才看到天空，走在峽谷底邊上，看著水由不同的岩層冒出，有了水的滋潤，沙漠中的岩壁長出一片片綠色的植被，點綴了自帶氣場的巨大紅色峽谷，藍天、白雲、紅石、綠樹，是大自然最豐富的顏色。

露營車旅行前，我們都對美國國家公園認識甚少，雖然老 J 是在美國長大的小孩，但小時候公婆不太常帶他們去國家公園露營，所以我們是一起學習並認識國家公園的美好與美麗。

經過在各式各樣的營地露營後，像是州立公園、國家森林、國家公園、露營車公園，發現在國家公園露營有好多優點，像是維護良好的步道、受到保護的大自然景觀、非常漂亮或別具特色的景色、友善的露營客，還可以聽好多免費的講座。

從拉斯維加斯前往北邊的州，例如猶他州、愛達荷州、蒙大拿州或科羅拉多州，都要行經 15 號州際公路，是每次去拜訪住在北邊的家人必行駛的寬敞公路。這年北上探親時，發現錫安國家公園正好位在 15 號州際公路附近，預約好幾天後最快可入住的營位，此時拉斯維加斯的白天氣溫已到攝氏 35 度，因為不想每天在車子裡吹冷氣，還是決定動身前往猶他州，沿路再找地方露營。

▲ 15 號州際公路猶他州路段

▲ 15 號州際公路亞利桑那州路段

📷 **Tips**

15 號州際公路北起蒙大拿州南至南加州，有各樣的景色，在猶他州多是一望無際的小丘陵與平原。行經亞利桑那州時則會在巨大的山脈中繞來繞去，在地大物博的美國一天開上 6 小時的車，穿越不同景色可說是非常正常。

Sand Hollow 州立公園

後來我們落腳在猶他州的 Sand Hollow 州立公園，這個公園離錫安國家公園很近，位於其西南方約 40 分鐘車程處。每次進入一個新的公園就像在開獎，從入口處緩緩地開進營地，就張大眼左看右看，看看公園漂不漂亮、地形如何、有什麼活動可以玩、營位有多大、風景好不好。一進 Sand Hollow 州立公園就能看到一個大大的水庫，以及耀眼的紅色岩層，再靠近一點是整片紅色的沙灘。繼續前往露營區，停車場的另一側完全是沙漠，視野非常遼闊，野餐桌椅設置在涼亭下，是很棒的營地。

▲ Sand Hollow 州立公園

▲ Sand Hollow 州立公園遼闊的沙地

▲ 四驅車出租　　　　　　　　　▲ 水庫一角

　　停好車後，我們騎著腳踏車四處遊逛，看看有什麼好玩的活動，湖上停了好多艘船，有人在游泳、有人在釣魚，還有人在划槳板，沙灘上有人飆著四驅車，好奇心驅使下，我們催足電動腳踏車的馬力，想跟著四驅車去探險，沒料到腳踏車的輪胎不久就陷入沙地打滑無法前進，只能大笑三聲牽車回頭。

幫露營車加瓦斯

美西的天氣溫差變化極大，中午是 30 度的高溫，到了晚上只剩 10 幾度，錫安國家公園在山區，晚上氣溫會更涼點，進公園前決定先去把露營車半滿的瓦斯桶灌飽，晚上才可以放心吹暖氣。此時猶他州南部白天的天氣還滿熱的，到加瓦斯站，瓦斯技師說雖然瓦斯桶只有半滿，但天氣太熱氣體會膨脹，瓦斯桶內部的壓力變大了，他沒辦法再加瓦斯進去，看來我們就只能繼續用這半滿的瓦斯桶去錫安國家公園露營，希望剩下的瓦斯夠煮飯、燒熱水洗澡和半夜吹暖氣，老天保佑啊！

錫安國家公園

進到公園，兩側都是高聳的紅色岩石山脈，主要的活動區域都在山脈間的峽谷，像是營區、遊客中心、餐廳、交通車站、博物館。峽谷兩側最古老的岩層有 2.4 億年這麼老，話說在很久很久以前，溪流帶下了山上的沙子、石頭，它們堆積在一塊海中的平坦盆地，這堆積的重量造成盆地下沉，但盆地的頂部一直保持在海平面的高度。隨著地殼的變動及氣候的變化，這塊土地從淺海，移動成沿海平原，又再變成沙漠，到最近的地質時期，這塊土地才被抬升和侵蝕，現在的河道曾經與兩旁岩層同高，一直到被 Virgin 河切割了百萬年，才有現在錫安國家公園的樣貌。

兩側高聳的紅棕色山壁實在是太巨大了，我頭往上抬找天空的那短短兩秒，一直不自覺地屏氣凝神，數了一層又一層的岩層，自然就是這麼的有力量，兩側高聳的岩壁對應了我身形的渺小，想著經過百萬年的切割才有現在的峽谷，在大自然眼裡的人類，應該如我們看蜉蝣一般朝生暮死吧。

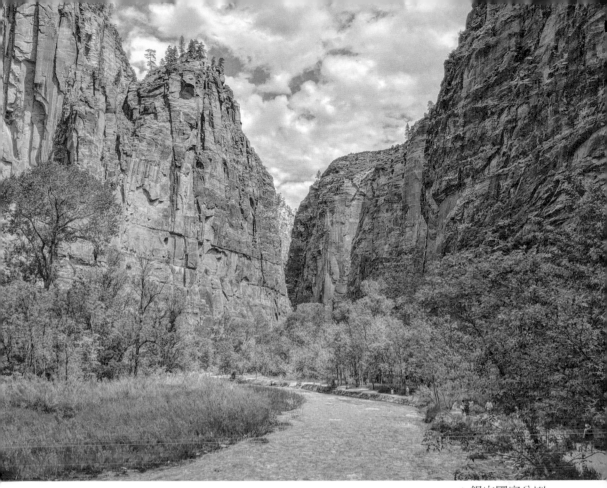

▲ 錫安國家公園

每天下午都會來逛營地的鹿群

　　露營車營地在南方入口處旁，轉進營地迎接我們的是一片的仙人掌花，雖然錫安國家公園位處沙漠，但這邊的冬季會被雪覆蓋，多數仙人掌不耐寒，沒想到竟然可以在此存活，真是令人驚喜，甚至還趕上了仙人掌開花。

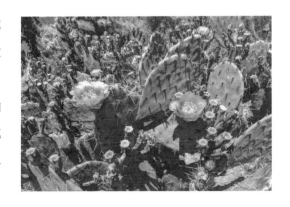

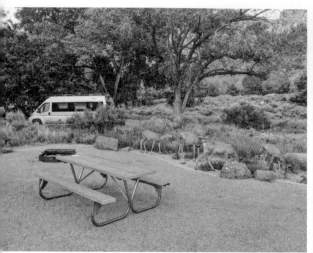
▲ 每天下午來逛營地的鹿群

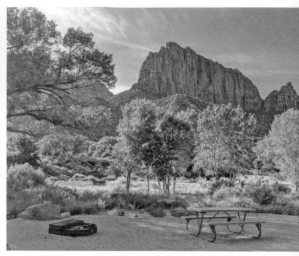
▲ 有非常美麗景色的營地

　　這裡的動物都不怕人，每天下午3、4點都會看到5、6隻為一群的鹿兒，牠們似乎已經習慣被人群圍繞，對人見怪不怪的，悠悠哉哉地在營地閒逛吃草。我這個城市人第一天見到鹿群很興奮一直照相，第二天還是非常開心，第三天就開始習慣牠們每天的出現。

　　除了鹿群外，我們後方有棵大樹，地鼠每天都在樹下跑來跑去，一下探出頭一下鑽入地洞，每次都會有隻地鼠先探出頭把風，確認安全後其他地鼠才都跑出來玩和覓食。有一天，正當我愉快地看著這群齧齒類小動物東張西望的可愛探頭模樣時，說時遲那時快，不遠處樹上的一隻大鳥卻突然俯衝下來，閃電般地抓了一隻地鼠就不見蹤影，剩下的地鼠全嚇到快速跑回窩裡，幾分鐘後才小心翼翼地跑出來找不見的同伴。

　　那時每天早上或下午看著這窩地鼠嬉戲玩樂，已成了我的日常習慣，突然目睹劇變，心情好似挨了一記悶棍，雖然是自然法則，但親眼見到還是非常震撼，好些時間都無法平復，只能暗自祈禱下次負責守望的地鼠要再靈光點。

園區接駁車

錫安國家公園非常漂亮，地理位置又方便，雖然沒有很大，但每年來玩的遊客仍越來越多，現在已經是在國家公園排行榜上第四大訪問量的國家公園。不過錫安的魅力不是現在才開始，早在 1990 年代，遊客就多到入園要搶停車位，所以在 2000 年起，公園開始了接駁車系統，在旅遊旺季時，私家車只能開到 Zion Lodge 錫安旅社，要繼續深入各個景點都要坐接駁車。

我們很喜歡有接駁車系統的公園，因為在國家公園裡最舒服與最享受的時光，就是走在被大自然環繞的步道，有接駁車從甲站下車走步道到乙站或丙站上車，繼續往前玩，不用走完步道還要再走回來開車，有更多的時間可以欣賞不同的景色，真是省時又方便。

但錫安公園遊客真的多到讓我下巴都快掉下來，住在國家公園外的遊客每早要入園搶停車位，再轉搭接駁車，還好我們住露營車營地，保證在國家公園內有停車位，且走路就可到接駁車站。每天早上都有大排人龍等接駁車，雖然我們等到第四班車才上得去，不過因為車班很多所以不用等很久，車子行經在峽谷中兩側的紅石，配上燦爛的藍天與陽光，讓人帶著愉快又雀躍的心情開始一天的旅行！

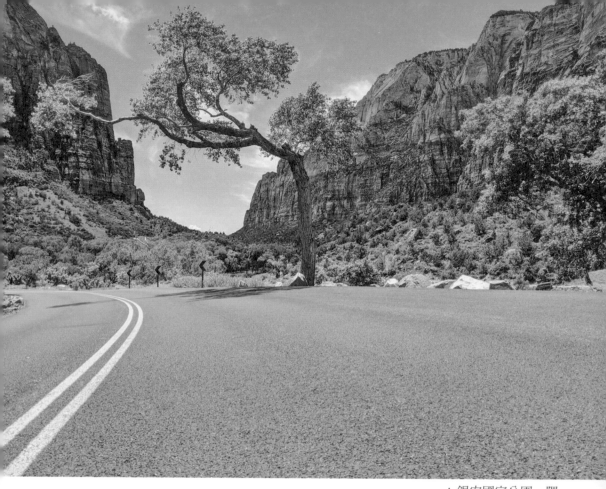

▲ 錫安國家公園一隅

沒有汽車搶道，騎單車漫遊峽谷

除了接駁車，還可以騎腳踏車逛峽谷，騎腳踏車感覺更貼近山脈。過了錫安旅社，私家車就不能行駛在道路上，路上只有我們和其他腳踏車及公車，沒有其他汽車搶道，這種感覺超級舒服，能慢慢騎車看著左右的風景，想停下來就在路邊停車，和奇異的樹木或綿延的山脈合影。

我從進入錫安國家公園就感到特別神清氣爽，耳聰目明，每天騎著腳踏車在山谷閒晃時，覺得連紅岩山壁、石頭與花草樹木都份外寧靜，同時又充滿活力。後來才知道這裡的能量特別好，許多人在這裡附近辦瑜伽與冥想活動，早期的美國原住民，與以前的摩門教徒也都選擇

定居此處，錫安兩字在古希伯來語中是聖殿的意思，我想這些先人應該也都愛上了錫安的美景與能量。

▲ 園區內到處都有可以鎖腳踏車的地方

有美景的博物館

一如往常先到博物館看介紹國家公園的影片，沒想到剛好趕上了護林員的導覽，地點在博物館後方，一走進這後方的看台，好像進入一個有著令人驚嘆美景的秘密房間，每個人都不停地用手機拍照。透過護林員的解說才知道，錫安公園內常常會看到水不斷地從岩層冒出來，原來是因為水從最上層的岩層慢慢滲透往下走時，遇到不一樣的岩層又無法往下走，為了找出口，才從岩壁滲漏出來，水多時還會變成瀑布宣洩出來。而到了冬天，儲藏在岩層的水，因為結冰後體積變大，在岩層中撐出了空隙，經年累月後就發生落石，因為這些不同的岩層與水，錫安國家公園才有這麼多特殊的景色。

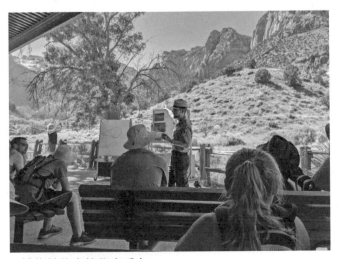

▲ 博物館後方的秘密看台

河邊小徑

河邊小徑（Riverside Walk）是沿著 Virgin 河邊一條輕鬆又美麗的步道，步道在溪水旁，小徑沿路都是綠意盎然的大樹，我們是夏日午後來，多虧了這些大樹讓小徑上到處都有陰涼處。兩旁高聳的巨石直衝天際，山壁還有水不斷地滲出來，這些水分讓各式各樣的草類、蕨類、苔類及小花能在山壁上生存下來，形成一座空中花園。隨著高度增加，山壁上的植物從大葉子轉變成針葉林的樹種，這條小徑放眼望去從低處到高處都綠油油，很難想像這裡其實位處沙漠。

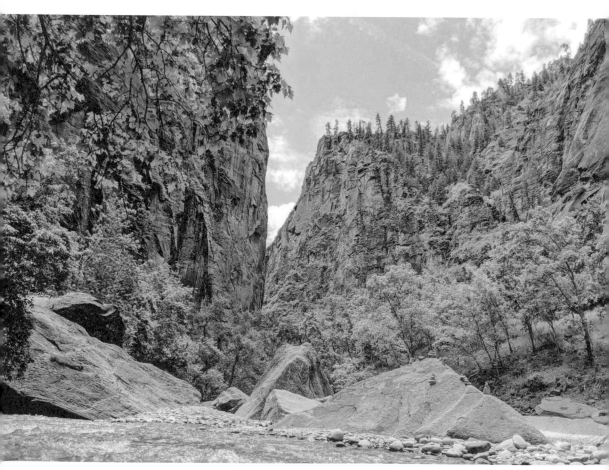

▲ 河邊小徑

活潑的小松鼠們，沿路不斷地在步道上跑上跑下，一點也不怕地在人的腳邊到處亂竄，有些人走累了坐在石頭上休息，牠們就在旁邊不斷地繞圈圈，尤其是有人拿東西出來吃時，小松鼠還會用渴求的眼神一直看著你，這時候只能狠心地快點吃完，不然就趕快收起來，因爲國家公園裡禁止餵食動物。

河邊小徑直走到底，接著往溪水裡走，也就是錫安國家公園最熱門的活動之一：「溯溪到 The Narrows」。The Narrows 則是錫安峽谷最狹窄的部分，大家會趕在中午時分到，等待陽光直直穿越窄小

的峽谷而下，照亮橘色、黃色、紅褐色的岩石。當河流流得太急，水勢太大時，園方就會放出告示牌關閉溯溪的活動。我們來露營的這幾天剛好是夏天，特別容易有暴雨，每天都看到水流太大的告示牌，只能下次再來親眼目睹。

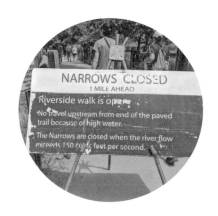

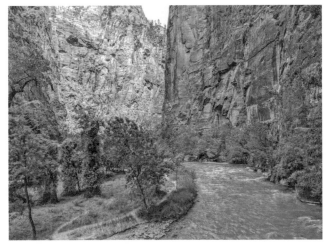

▲ 岩壁兩側長滿了綠色植物

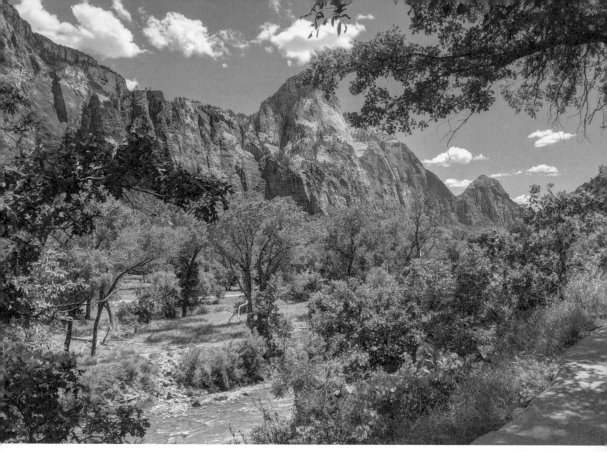

▲ 翡翠池

翡翠池

　　翡翠池（Emerald Polls）有下、中、上池，下池很輕鬆，中池與上池就有點難，沿著河岸望著另一側綿延巨大的山脈走一陣子，轉入山林裡後，可以看到小鹿們漫步，接著首先會看到從岩石噴出的瀑布與下池塘，再往上爬一些樓梯才能到中池與上池。上池的周圍被壯觀的峭壁環繞，沿路走下去，本來以為是人為造出來的路，沒想到卻全部是都純天然水切割出凹進去的山壁，大自然驚人的力量，實在沒有言語可以形容。

翡翠池小徑入口處有付費騎馬的活動，可沿 Virgin 河邊騎 1 小時，或沿沙灘小徑（Sand Beach Trail）騎 3 小時，我們剛好遇上馬隊伍出發，還滿多人想騎馬體驗錫安，事前預約比較有機會能成行。

哭泣的岩石

哭泣的岩石（Weeping Rock）是個懸垂的盲拱（指拱的內部已被填滿），每天都在下雨，水滴沿著山壁滲出後滴答滴答地滴下，日復一日年復一年，經過千年才雕刻出這個洞穴，夏季多雨時還可看到數個小瀑布。因為水分充足，懸垂拱壁長滿苔蘚和蕨類植物，有著豐富的水氣及植物，在夏日的午後這裡還是非常的涼爽。站在盲拱內往外看，左手邊有錫安最著名的地標大白王座（Great White Throne），往前看則是非常漂亮的山景。

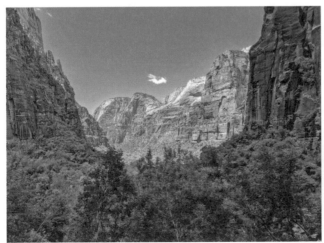

▲ 從盲拱內往外看的景色

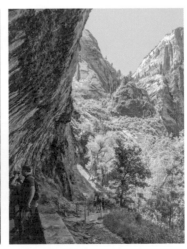

▲ 哭泣的岩石

錫安卡梅爾山公路

1900 年初期，當時道路狀況不佳和鐵路路線有限，許多人想來錫安玩卻因為交通難以成行，後來錫安成為國家公園，管理處為了讓更多人能探訪，開始建設一條約 40 公里長的公路，將錫安與大峽谷和布萊斯峽谷連接起來，這條錫安卡梅爾山公路和隧道正式在 1930 年完工啟用。

錫安卡梅爾山公路是個蜿蜒的山路，為了爬出錫安峽谷，一次一次向上爬過一個一個髮夾彎，視野也越來越好，能清楚看到峽谷底端的蜿蜒小路，繼續往前行會經過一個 1.8 公里長的隧道，工程團隊為了讓隧道與周圍的景觀融為一體，在隧道內開了 6 扇大窗，邊開還可透過這些大窗欣賞錫安峽谷的景色，這樣的風景大概一輩子都不會忘記！

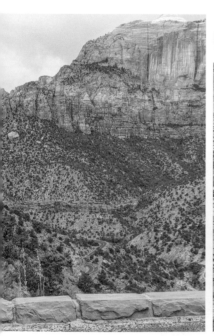

▲ 錫安卡梅爾山公路上往下看，能清楚的看到峽谷底端的蜿蜒小路

▲ 隧道附近的 Checkerboard Mesa，是欣賞棋盤檯面的最佳地點，運氣好的話還可以在這裡看到大角羊。

對旅人友善

大部分的國家公園都位處深山野嶺荒郊野外之處,想去玩要先訂到國家公園內的旅館或營地。在這點錫安國家公園就很不一樣,在南入口處的那條街上是滿滿的旅館及露營車公園,就算沒訂到園區內的旅館或營地,園區外還有很多的選擇,且有接駁車載住客到公園入口處。除了住的,吃的餐廳也有很多選擇。

多數文明的現代人,都希望在舒適生活圈加點戶外旅行的元素,錫安是非常棒的開始;對於熱愛大自然的旅人,錫安有很多活動,如想玩水可以溯溪,想爬山有各種等級的步道,可以自在地騎腳踏車,也能報名騎馬逛公園,還有特別的寧靜氛圍,不同種類的旅人都能找到合適的地點,難怪一年比一年更多遊客來玩。

錫安國家公園

位置

錫安國家公園在猶他州南方,離賭城拉斯維加斯只有兩個半小時的車程,許多人開露營車來這裡旅遊,會一起規劃去附近的羚羊峽谷、馬蹄灣、大峽谷國家公園、布萊斯峽谷國家公園、拱門國家公園,這些地方都有美麗紅岩,也是非常知名熱門的地點。

拱門國家公園●

布萊斯峽谷國家公園●

錫安國家公園

馬蹄灣●　●羚羊峽谷

●大峽谷國家公園

拉斯維加斯

適合造訪時機

來錫安國家公園的最佳時間是春季和秋季,這時候的天氣比較溫和,偶爾會出現涼爽多雨的天氣,3月份降雨量最多,但夏季容易有暴雨。氣溫方面,夏天錫安國家公園峽谷底部的溫度可達攝氏 38 度,冬天溫度範圍從白天的 10 度到零下 20 幾度。

此生必來

冰河國家公園

坐在露營椅看著最透澈心靈的美麗

Glacier National Park

　　到冰河國家公園時太陽已快下山，迎接而來的是超大的湖景、看似靜止的空氣、平靜透澈的湖水、壯闊的山景，還有美麗的夕陽。我們對這美麗寧靜湖是著了魔的愛上，每天不是來這游泳、玩水、划船，就是拿兩張露營椅坐在湖岸發呆。

這年夏天又一路從拉斯維加斯向北玩，這次到黃石公園西側不遠處愛達荷州的「島嶼公園水庫」（Island Park Reservoir）家族旅行。湖水的兩側都是有錢人家蓋的氣派渡假房，有自己的船塢，還有人架起了湖邊滑水道，看著真是心生羨慕！如果小時候家裡也有個在河邊的滑水道，每天一定都玩得不亦樂乎。這裡的夏天真的是渡假天堂，白天開船在湖上游泳，玩水上活動，晚上回湖邊小屋生火聊天。

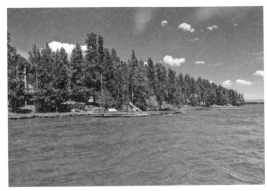

▲ 河流兩側的有錢人家

第一次開船

雖然我們沒有湖邊小屋，但還是租了一艘船出湖去曬曬太陽，一行人中有個不滿兩歲的小娃，被船速與風速嚇到臉埋在媽媽身上，小娃的姊姊倒是很自在，船停在湖中央後就跳下湖裡玩水。在大家慫恿下，我嘗試開船，雖然姿勢一百分，但是滿緊張的，湖上沒有車道線，看到對向的船朝我開來，不知怎麼拿捏距離及速度，一緊張就放油門，水的阻力其實滿大的，因為放油門的速度太快，船上的大夥都頓了好幾次，不過嘗試新東西是滿好玩的。

全時露營車旅行的好處之一是，如果事先規劃路徑與時間，就能拜訪各地的親朋好友。幾天的聚會也很快就結束了，我們決定繼續往北到美加邊境，去一個聽名字就很吸引人的國家公園避暑去。

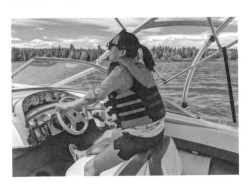

旅途的不可控

冰河國家公園也有人稱冰川國家公園，光聽名字心裡就浮起了山頭白雪靄靄，夏天水多湖多，綠意盎然的畫面，還沒去以前就覺得應該是個漂亮的好地方。公園在美加邊境，冬天會下大雪，是個非常季節性的公園，大量的遊客都集中在夏日來訪。因為家族旅遊的地點及確切時間，一直到快要出發前大家才決定，所以我們也只能在要去冰河國家公園前才開始找住宿的營地。

以前的我老想要大小事都先規劃好的控制欲，也因為旅途上不斷發生的不可控事件，慢慢一點點被撐鬆，漸漸接受隨遇而安。夏天的冰河國家公園極度難訂營地，在我們鍥而不捨、努力不懈，每天不斷地刷網頁，終於刷到 12 天後突然出現的 2 天位置並快手下訂，預計待一星期，剩下 5 天的住宿到公園再找其他「先到先得」的營地，應該就比較簡單。

冰河國家公園

既然還有十幾天的時間，我們於是先在公園南方小鎮米蘇拉（Missoula, MT）待上幾日，這個小鎮不怎麼大，主要的商店都在一條街上，不管是電器行、木材行、雜貨店、好市多、沃而瑪、書店，都可以從入住的露營車公園 KOA 走到，在幅員廣大的美國，走路就能到達各類商店，簡直是不可能的事情。

住在米蘇拉小鎮可說十分愜意，我不用忙著收拾，老 J 不用每天開車，就這樣舒服閒散地過了十幾天，我們才不捨的繼續前往冰河國家公園。

到冰河國家公園辦理營地入住手續時，已接近太陽下山，護林員推薦我們直奔 Apgar 村旁的 McDonald 湖，是他最喜歡欣賞夕陽的地點。一到湖邊，我就愛上眼前的景色，平靜透澈又壯觀的湖水，高緯度微涼又寧靜的空氣，夕陽光線斜射在湖上反射出遠方的山景。之後的每天，我們只要一有時間就會來這裡玩，不管是划船、游泳、玩水，或是放空發呆，這遼闊壯麗的湖景，是我見過最透澈心靈的美景。

▼ McDonald 湖

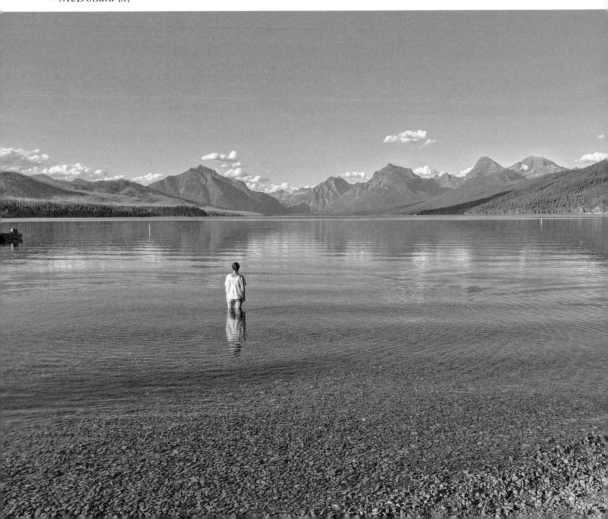

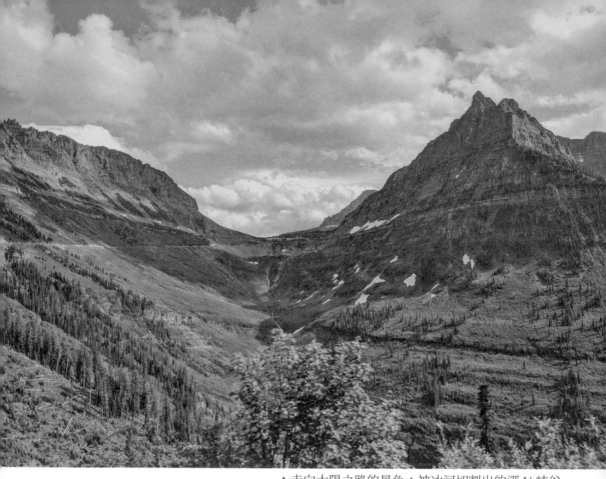

▲走向太陽之路的景色：被冰河切割出的深 U 峽谷

走向太陽之路

　　公園內最著名的、必來的是這條「走向太陽之路」（Going-to-the-Sun Road），這條路連接公園的東西兩側，會通過大陸分水嶺的 Logan Pass，整條路穿越約 80 公里令人敬畏驚嘆的地貌景色。公路曲折不好開，但景色美得絕對讓人驚嘆，一路上會經過好幾個冰河、蜿蜒的山路、U 型峽谷的景色就在下個轉彎處，突然瀑布就從你旁邊的山壁傾瀉而下，還有些瀑布是如此靠近公路，水能直接噴到車上，下一秒景色馬上轉換成大湖草原景致。路邊注意看還有機會看到熊、鹿，山壁上找找可能會找到羊，一路上我都屏氣凝神認真地看窗外，就怕漏看了什麼風景。

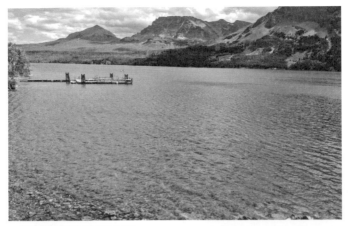

▲ 清澈見底的冰河水湖

▲ 草原中的棕熊

▲ 隨處可見的瀑布

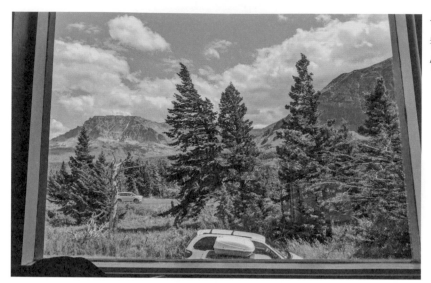

◀ 連餐廳的窗外
都是令人心曠神
怡的景色

排了兩個小時才上園區接駁車

「走向太陽之路」因沿路有許多狹窄蜿蜒的路段,所以有限制車長,車長在 6.4 公尺以內的車才能開上去,我們的車加上腳踏車架有一點點超長,在熱門景點也難找車位,所以最後決定坐園區的接駁車來欣賞此段公路之美。接駁車可從西邊的 Apgar 訪客中心坐到東邊的 St. Mary 訪客中心,整趟車程要一個多小時,沿路有許多站點可以下車步行,走累了再跳上接駁車,有點像台灣好行巴士的設計概念。

不過夏季的旅遊人數實在是太多了,我們第一天等接駁車,光等車就等了兩個多小時,完全是在意料之外。本來是計畫一路從西坐到東,再慢慢玩回西邊,但這個國家公園大的難以想像,西邊坐到東邊花了一個多小時,加上等車、換車、等車的時間,早上 10 點出發,到下午 2 點多才到最東邊的 St. Mary 訪客中心。還沒開始爬山,就已經餓到前胸貼後背,連頭都開始昏了,平常我都會隨身帶能量條,這天有點失神什麼都沒帶,於是只好再排隊搭接駁車先去填飽肚子,這一天也幾乎都在坐車中度過。

Logan Pass

Logan Pass 是「走向太陽之路」的最高點，海拔 2,026 公尺，也是北美大陸分水嶺的一部分（大陸分水嶺是將水流走向大約分成太平洋或大西洋出海的山脊），旁邊的山壁上有還沒融化的積雪，站在制高點的這裡冷風直直吹，因為山下的營地天氣很好，老 J 穿了薄薄的登山襯衫就出門，沒想到山上這麼冷，我怕冷總是穿很多，只好脫下一件防風外套給他，看他一個身高 180 的人塞進我 XS 的外套，站在他身後都忍不住竊笑。

Logan Pass 遊客中心後面是 Hidden Lake 自然步道和 Hidden Lake Overlook 小徑入口，小徑很漂亮，難度也不高，可以欣賞高山湖泊，時間對還能看到漂亮的野花。遊客中心的對面是 Highline Trail 的入口，從最高點往下一路走到 The Loop，風景優美，景色遼闊，還能看到冰河切割出的山脈，單趟超過 18 公里，是冰河國家公園內最熱門的一條登山路徑。

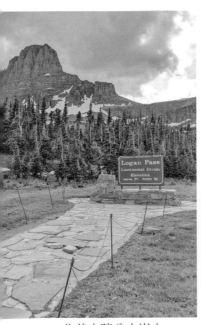

▲ 北美大陸分水嶺之一 Logan Pass

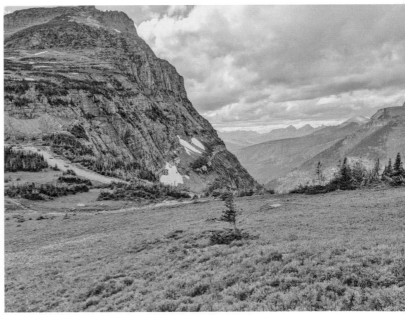

▲ 站在制高點 Logan Pass 遠眺層層疊疊的山脈

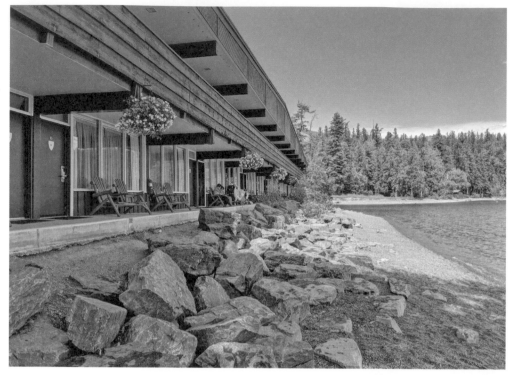

▲ 面湖的 Apgar Village 旅館

Apgar Village

　Apgar Village 是我最喜歡的區域，有營地、餐廳、旅館、生態中心、訪客中心、禮品店，位於 McDonald 湖的東南角，既漂亮又方便，很有渡假的感覺，也很不同於其他國家公園的荒蕪感。在這裡露營，走路就能到餐廳，因為太方便，也讓人不由自主地外食了好幾次。在這能吃到特有野生種山莓「Huckleberry」做成的甜點，這種果莓無法人工種植，只有在荒野才有機會看到。

▲ Huckleberry 做成的甜點

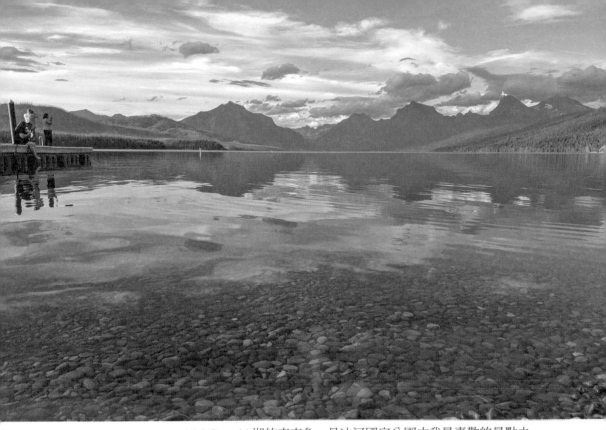

▲ McDonald 湖的東南角,是冰河國家公園中我最喜歡的景點之一

自然中心與戶外講台也在這個區域,舉辦著許多各種類型的護林員講座,有的講歷史地理,有的講以前原住民的生活故事,有的介紹這邊各式各樣的動物,我們只要有時間,就一定會來聽不同的主題。

▲ 自然中心展示各式各樣的標本與介紹此地的動物

▲ 在湖邊舉辦的護林員講座

走過美國這麼多地點，這裡是玩水上活動玩得最愜意輕鬆的地方，在涼涼的湖水上第一次玩立槳，老J本來以爲我會落水好幾次，沒想到我居然很有天分，甚至全身乾的

回到岸邊。我們還租了電動小船一路開到湖中央，也嘗試了可練腹肌的獨木舟，真的是像在仙境玩水，美到一個不行。

◀在冰河湖水中
划可練腹肌的
獨木舟

▲寧靜的 McDonald 湖

這角落的湖有種魔力，我能一直坐在湖邊發呆，平常腦子思緒總停不下來，這時候卻能好好地享受從內到外油然而生的寧靜，聽著湖水拍打著岸邊，和大自然融成一體，每天都坐看夕陽西下，感到冷風吹來才起身回營地。

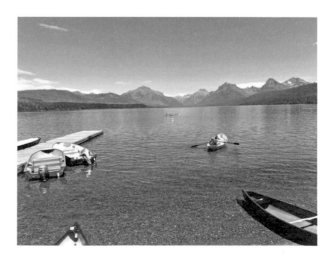

Lake McDonald Valley

Lake McDonald Valley 算是在 McDonald 湖的東北邊，這裡也是個村落，有旅館、餐廳，也像 Apgar Village 一樣，湖邊還有小船、立槳、獨木舟出租。這裡還有個建於 1913 年、非常古色古香的旅館 Lake McDonald Lodge，早期有錢的美國人還是很喜歡到歐洲旅遊，公園成立時為了吸引當時的上流階層，特別把旅館設計成瑞士風，配上壯麗的風景，希望讓來此遊樂的人們有到歐洲旅遊的錯覺。

現在 Lake McDonald Lodge 被評為美國大型瑞士木屋建築的最棒典範之一，內部有好幾根巨大的樹幹支撐旅館的結構，木造的內裝，讓人一走進就能感受老建築的魅力，真的彷彿有到歐洲旅行的感受。

穿過旅館就可以看到 McDonald 湖及碼頭，在這可坐上有護林員講解的 McDonald 遊湖導覽船，護林員手指遠方的山講起，幾年前的山火燒光了森林，現在已經可以看到小樹遍佈，接著介紹河谷是冰河如何年復一年切割出來，中間還不時地拿著望遠鏡帶大家尋找美國國鳥「白頭鷹」的蹤跡，這樣精采的遊湖，一小時才 22.5 美元，實在非常值得！

McDonald 湖是冰河國家公園中最大的湖泊，長 16 公里，寬 1.6 公

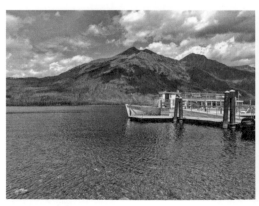

▲ Lake McDonald Valley

▲ 遊 McDonald 湖的導覽船

里，深 144 公尺，而這麼大的湖都是冰河雕刻出來的，包括肉眼可見的上游大型 U 型峽谷，可以想像冰河的力量多麼強大。

歡樂的時光總是過得特別快，7 天咻一下就過去了，該是說再見了。冰河國家公園旅程和其他國家公園比起來，特別具有渡假的輕鬆感，很喜歡 Apgar Village 這個區域，早上坐接駁車去爬山，下午回來玩水看夕陽，晚上回營地生火看星星，肚子餓走兩步就有餐廳，最重要的是置身在大山大水又美到屏息的風景，隨便照一張相片都像身處在明信片中，清澈的湖水，被冰川切出的 U 型峽谷、連綿的山脈、山頭的冰川，是一生必來一次的國家公園。

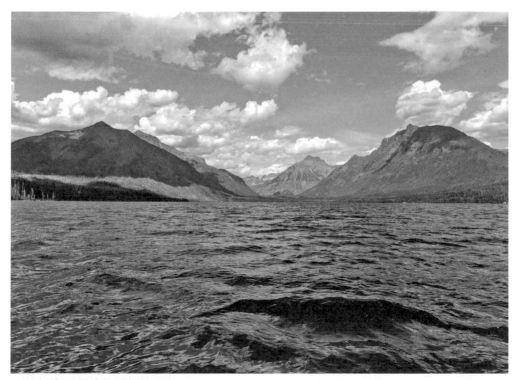

▲湖上看 U 型峽谷最好的視角

前進超豪華露營車公園

在露營車旅行的路上，並不容易收包裹，美國沒有像台灣一樣走兩步就有代收包裹服務的便利商店，最方便的收包裹方法是送到預定的露營車公園，露營車公園一般都會幫忙代收。我們雖然很想多留在冰河國家公園幾天，但因事前訂了新的筆記型電腦，即將要送達入住的豪華露營車公園，也只能啟程離去，期待下次再回訪。

KOA 是美國連鎖露營車公園，若拿連鎖旅館來比喻，KOA 可以說是露營車界的萬豪酒店。KOA 有三個級別，不管住哪種級別，服務都非常好，環境也很乾淨，且能在網上預定或取消。

這次住在冰河國家公園的西入口處外，是最貴的渡假村等級 KOA，公園內有餐廳、冰淇淋小店、咖啡廳、游泳池和熱水池，還有健身房、籃球場及遊戲區。除了露營車營地外，還可以選擇住小木屋。園區內每一處都是乾乾淨淨，這是我住過最豪華的露營車公園，除了硬體設備外，還設計許多活動像是現場演唱、魔術表演，或是畫畫手作課程讓住客參與，真的是名符其實的渡假村。

這超級豪華的露營車渡假村，風景也非常優美，坐落在山腳下，周圍被巨大的樹林圍繞，時綠意盎然時雲霧圍繞。我們選了最陽春的營地，也有青青綠草圍繞，和鄰居間的空間也超大，這麼優質的環境一個晚上費用要將近 100 美金，已經是一般旅館一晚的價錢。想奢華還能選更高級的營地，周圍都是綠樹環繞，還有超大帶遮陽的野餐桌和巨大美式烤肉爐，很適合家族旅遊或好友同樂，想烤肉可烤肉，懶得煮飯有餐廳，小孩有游泳池，大人有熱水池，附近還可以泛舟，要爬山開車 6 分鐘就到冰河國家公園，不管大人小孩都不會無聊。

蒙大拿州是美國本土最北邊州之一，氣候有半年都很冷，天氣太冷也很難在戶外玩樂，所以這個 KOA 只從 5 月開放到 10 月中就休息了，

是個標準的季節性露營車公園，要來這玩記得注意時間。這幾天享受了慵懶舒適的營地，也拿到包裹，那也該繼續旅行，往下個未知前進啦！

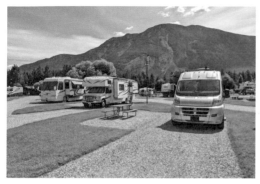

▲KOA 露營車公園

冰河國家公園

📍 **位置**

冰河國家公園位於美國蒙大拿州西北角，在美國與加拿大的邊境，沿著落基山脈的脊柱，北邊直接接到加拿大的 Waterton Lake National Park。公園有兩大主要入口：West Glacier 由西邊的 2 號公路進入冰河國家公園，或是 St. Mary 東邊的 89 號公路進來。

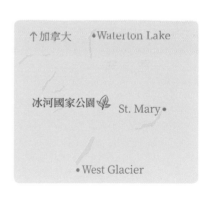

📅 **適合造訪時機**

公園是一年 365 天一天 24 小時都開放的，但冬天很冷會下大雪，還會封路。比較適合的旅遊季節，在每年的 6 月中以後到 9 月中前。許多人就是要來走冰河國家公園內最著名的路：「走向太陽之路」，沿著這條路開可以橫貫公園，但途中會穿越許多山頭，每年都要等到國家公園剷雪完畢後才會開放車輛通行，因為山又高，還位處高緯度，有時候到 5 月多這條路都還未開放通行。

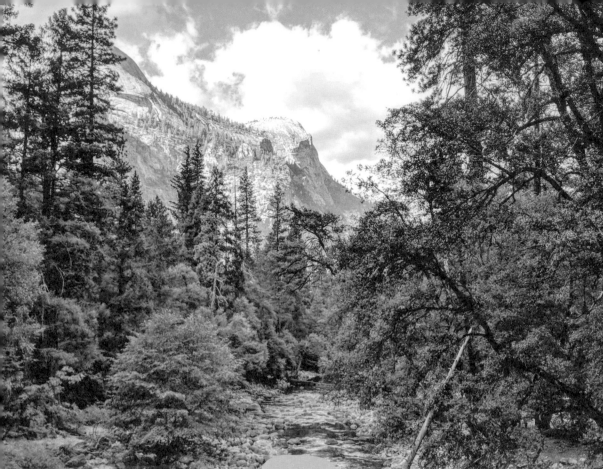

世外桃源

Yosemite National Park

露營車開到哪玩到哪！

優勝美地國家公園

露營車一開進優勝美地，就好像進入了迪士尼電影中的美景，兩側高聳的白色峭壁間，瀑布一層一層宣洩而下，站在兩峭壁間的碧綠草原中，陽光灑下在溪水上反射粼粼水光，時間彷彿靜止在此刻，美麗到讓人忘記繼續前進，一旁啄木鳥叩叩叩的聲音，才喚醒被眼前景色美呆的我。

這幾年加州夏天火燒山的情況一年比一年還嚴重，這年剛好有個山火火場就在優勝美地門口，周邊山脈的火勢到夏末都還沒被控制住，還好我們也不急著移動，趁這個空檔重遊旅遊名勝舊金山，及衝浪勝地聖塔克魯茲。

在美國若可以任選一個地方居住，我的首選是聖塔克魯茲，這裡夏季氣候宜人，冬天稍涼但不會下雪，有超大紅木森林，也有面太平洋的沙灘，還有許多好吃的餐廳，和想像中的天堂相差不遠矣。夏季的海邊常有各式各樣的音樂活動，沿海岸線有許多個漂亮的沙岸，假日總是滿滿的人來此衝浪、做日光浴及玩水。此區的森林也是超級美麗，巨大高聳的紅木直衝天際，就算是在炎熱的夏天，這些大樹也能像是陽傘般為我們遮擋住炙熱的陽光，走在涼爽的步道上，聞著清香的芬多精，絕對是享受！

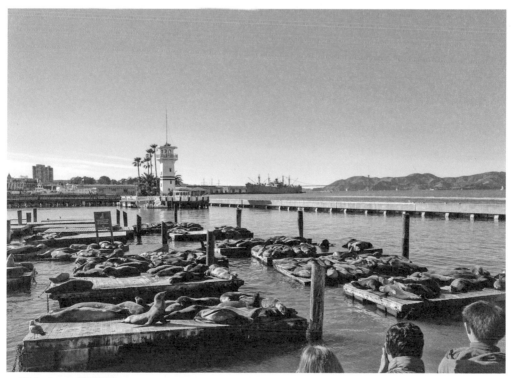

▲ 舊金山 39 號碼頭

▲ 聖塔克魯茲海灘

▲ 兩側都是紅木的聖塔克魯斯 9 號公路

▲ 聖塔克魯茲紅木

被巨大紅木包圍的營地

在聖塔克魯茲住到了一個永生難忘的露營車公園，預定時營地一晚要價 2,400 台幣，心想果然是聖塔克魯茲的價位，連最便宜的營地都這麼貴，若你願意多付一點錢，還有一晚 3,000 台幣、開車門即見小溪的營地。入住後發現，雖然價位高，不過環境真的很棒，這可是我到目前為止見過唯一一個保留這麼多大樹的露營車公園，在露營車之間也有十足的空間，來這裡露營非常舒服，不像一般的露營車公園擁擠排列如停車場一樣，可惜我們沒辦法長時間負擔這樣的費用。

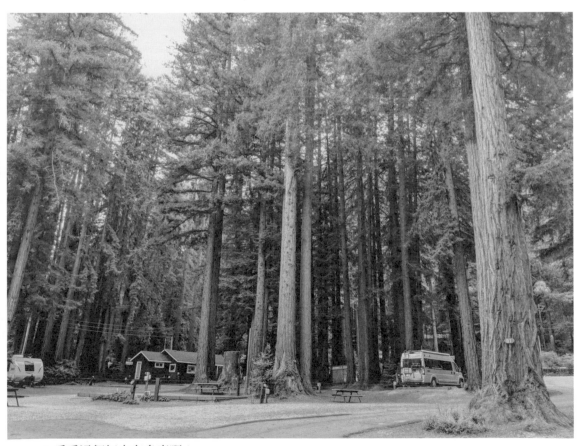

▲ 看看這個紅木有多高啊！

睡在朋友家車道

露營車生活讓我們能拜訪各地的親友，彼此的感情不會因誰搬家了而變淡。不過有時候住在別人家，不管多親近還是會不自在，不知道他們的生活作息、幾點起床，擔心打擾親友，親友也怕我們不自在。有了露營車後，就可在親友家的車道上露營，白天在房子裡大家吃飯聊天，晚上回到車子，彼此都有自己的空間，我們是靠獨處獲得能量的內向者，長時間處於社交場合很容易疲累，睡在車道上的方式達到一種既有社交又有自我空間的平衡，我超喜歡的！

這次這個朋友家的車道超隱密，兩側都是大樹，白天睡到太陽曬屁股了，陽光才悠悠散散地撒下來，窗戶打開都是迷人芬多精的香味，沒想到睡在車道也能有這種五星級露營地享受。車道在駕駛座後方的地勢略低，不過車道不平的狀況在營地也很常發生，不理它也可以，只是炒菜時油都流向鍋子的一邊，睡覺時會略覺得腦充血，在車內走路也會覺得怪怪的，這時候可以用水平器來架高某個或多個車輪，讓車子保持水平，問題就解決了。

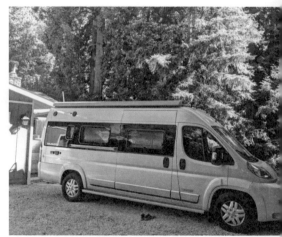

▲ 用水平器架高輪胎

106

▲ 就在公路旁的山火

旅途的突發狀況

　　美西夏天就是容易有山火，我們時時關注加州的優勝美地山火，因打火弟兄的努力及氣溫漸涼，燒在優勝美地門前的火終於滅了，總算可以規劃旅行。第一件要做的事，是先上國家公園的網站看公園是否正常開放、園內有沒有道路封閉、是否有緊急狀態，接下來就是趕快搶營地及規劃要住哪裡？評估怎麼前往？還有注意當地氣象有沒有下大雪或天然災害？

　　美國這麼大，各地的氣候隨季節會有非常不一樣的狀況，像是美西南在春秋時易有沙塵暴，美西的夏

季山火風險高，美東南及中西部在春秋都易有大雷雨及龍捲風，美國北部冬天則有暴風雪。我們在亞利桑那州遇到超嚴重的沙塵暴，在內華達州遇到山火就燒在高速公路旁，在阿拉巴馬州暴雨大到連前面車子的剎車燈都看不到，在加州開進超級大濃霧勉強沿著雙黃線前進，若事前知道越多的天候及道路狀況，見苗頭不對就可以馬上應變換一條路開，或找地方休息一晚。

發呆、曬太陽，暫時遠離筆電，好好休息，祈禱狀況會好轉。

睡到太陽曬屁股，放空發呆放到打盹，狂灌維他命 C 水，三餐都不用我操心，這樣爽過了三天，事實證明強力休息是有效的，這關看起來是平安度過，於是電腦又拿出來訂好了優勝美地的營地。

訂好優勝美地的營地，也規劃好路線，我們找了一個營地，把髒衣服洗一洗，預先準備在國家公園內露營時的三餐，也研究了優勝美地的必去景點，哪裡有網路訊號等等。一切準備就緒，我卻突然很不舒服，有種快感冒的感覺，又頭痛、臉痛，還拉肚子，像是「皮蛇」快要復發的前奏。我們討論過後決定取消好不容易訂到的優勝美地營地，並延長住宿，讓我好好吃、睡、

▲ 優勝美地營地

等了好久，矽谷的桃花源我們來了!!

從世界級科技大鎮矽谷或金融旅遊大城舊金山出發，三個多小時就可以到達優勝美地。沿途的風景從典型整齊的美國餅乾盒房屋景色，到滿山滿谷綠意盎然的樹林，再沿著山路爬升繞啊繞，又走低轉啊轉的，終於來到一個隱藏在群山間，美到彷彿連空氣都靜止的峽谷。

峽谷外有世界級富裕的有錢人，同時也有超級多街友，極度的貧富不均、犯罪率高的大城市，城中的人們每天塞車上班，開會加班，高度激烈競爭，但峽谷內是個不受世界紛紛擾擾，水照流、鳥照飛、花照開，美景彷彿與千年前一樣從未改變的桃花源。

▲ 前往優勝美地翠綠又蜿蜒的山路

進入優勝美地谷前，先到一個能一眼看穿優勝美地峽谷的夢幻風景點，站在這裡想像著冰河是如何緩步幾千年切割出這個絕色美麗的深 U 峽谷，此時夕陽已斜下，呼吸著有點涼的空氣，用心裡的記憶照下這華麗千年的景致。

▼ Tunnel view：一個能一眼看穿優勝美地峽谷的景點

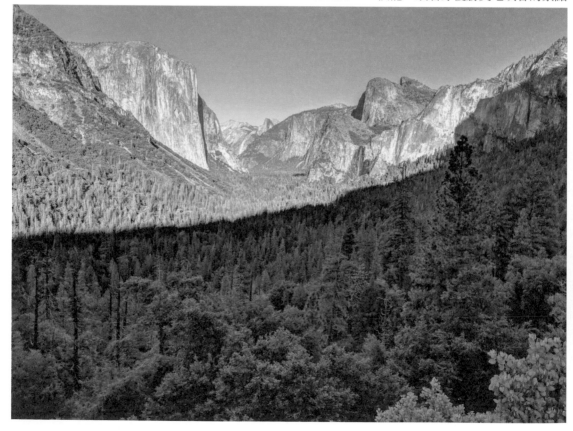

最知名的景觀：瀑布

優勝美地位於內華達山脈，冬天高海拔的山頭會降大雪，春夏融化的雪水則從兩側高聳山壁傾瀉而下到谷內，其中兩大最知名的瀑布是新娘面紗瀑布及優勝美地瀑布。

新娘面紗瀑布從高處落下後，水氣霧氣瀰漫環繞，像極了輕柔又若隱若現的新娘面紗。

優勝美地瀑布是美國最壯觀的瀑布之一，分上中下三段，春末正是融雪大水量時，站在老遠處都可以看到從山壁傾瀉而下的大水柱，秋末水量少時，不用走進步道，也可以看到清新的涓涓水流由山壁落下。下優勝美地瀑布步道短又輕鬆，走向步道，迎面而來的是巨大三層瀑布，耳聞轟隆隆巨大水聲，眼見長長一道白色銀線，是欣賞優勝美地上瀑布到下瀑布壯觀景色的超棒地點。我們是秋末來訪的，聽說春夏來的人，瀑布濺起的水氣與水霧多到要穿雨衣才不會濕身。

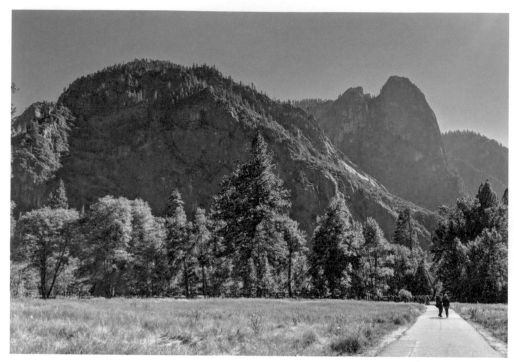

▲ Cook's Meadow Loop

走在畫裡的步道

　　Cook's Meadow Loop 這條短暫而輕鬆的步道，是我最喜歡的步道之一，走在這裡有種活在畫裡的感覺，平靜的小河流過草原，兩側是高聳巨大的山壁，大樹隨意地點綴在草原上，鳥兒哼哼唱唱，一陣叩叩叩的聲音吸引了我的注意，順著聲音找去，看到了人生中第一隻啄木鳥，原來世上真的有這種鳥。步道上不少旅客來來往往，但寧靜的水流、高矮不一的樹木、生意盎然的草原、層層的山色，情緒與感官沉浸在這

如詩如畫、如夢似幻的美好。這種神奇的魔力，像是電影裡聚光燈下只有我與大自然，令人對周圍來往的遊客充耳不聞。

這樹木到底有幾個我高？

前往鏡湖（Mirror Lake）的路上，沿路都是筆直的參天大樹，抬起頭想看這紅杉到底有多高？脖子都酸了還是看不到頂端，看看站在樹旁小小的我有多不起眼。

▼ 筆直的參天大樹

鏡湖是春夏融雪後才會出現的季節性湖泊，湖面就像鏡子一樣反射出一旁的山壁，映照出很美的景色，所以有鏡湖這個美名，秋冬來是不一樣的趣味，大人小孩們在沒有湖水的湖底沙地玩得不亦樂乎，還有人坐在沙地上賞美景曬太陽，湖旁甚至有個石頭堆疊的有趣創作。

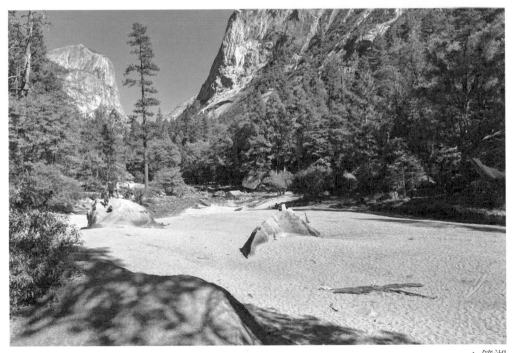

▲ 鏡湖

▲ 鏡湖步道

　　繼續沿著鏡湖步道（Mirror Lake trail）走，步道上到處可見超級大的大石頭一個一個的杵在路中間，這石頭大到很難爬過也不好繞過，邊走步道時還在想，是哪個天才把步道規劃在一個這麼多大石頭的區域。原來擋在路中央的大石頭是山壁上隨機崩落的落石，而這種落石是優勝美地特有的自然現象，運氣好還可以看到遠處山壁上突然崩下一塊大岩塊，接著摔落成各大小不一的岩石，這些散落的岩塊在優勝美地谷中幾乎到處可見，有些掉下來很久，一半已被泥土覆蓋，有些則龐然新新如也佇立在路中間。

各種難度的小徑隨你爬

優勝美地谷的兩側是巨大的山壁，在谷內有許多平緩輕鬆又美麗的小徑，但若想要挑戰高難度登山，來優勝美地是來對了地方，因為要爬上兩側高聳山壁欣賞風景，都是從谷底一路快速直線上升的路線。

簡單的小徑我們幾乎都走過了，這天挑了一個高難度的路線要去看 Vernal 瀑布，沿路上都是高聳的樹木、流水及巨大的山壁。小徑的本身真的難爬，我們大概在 1 小時內直線上升了 366 公尺，到非常靠近 Vernal 瀑布時是非常窄的石階。每個石階的高度都不太一樣，右邊是山壁，窄窄石階的左邊是瀑布直線下降的懸崖，越靠近瀑布，被水濺濕的石階還很滑。此時的我超級注

▼ Vernal 瀑布

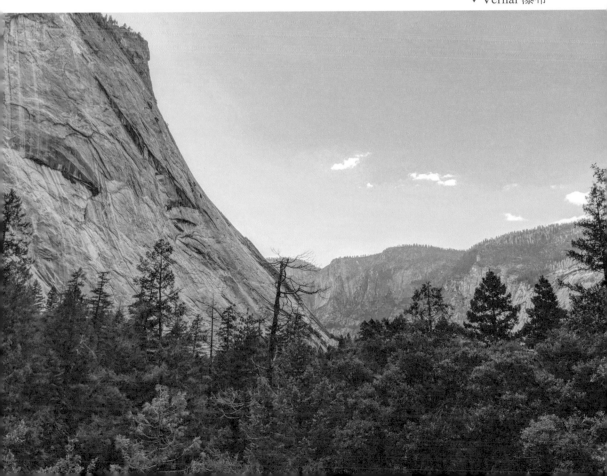

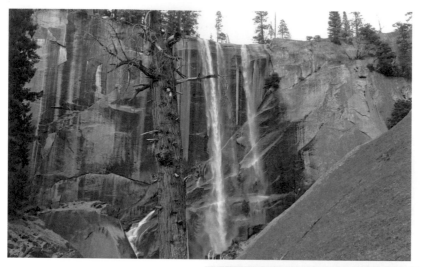

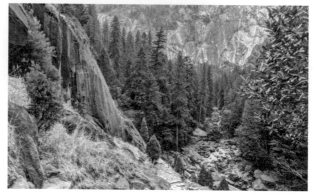

▲ Vernal 瀑布

意腳步,深怕一滑倒就滑下旁邊的懸崖,迎面而來一個蹦蹦跳跳的年輕人,邊跑邊跳地下山了,真是超級大的反差!

爬上 Vernal 瀑布風景很美,往上走可以走到 Nevada 瀑布,不過我已經爬到腳軟肚子餓,也下午 5 點多該下山吃飯了。這條路線繼續往上走,需事先申請許可證,可以爬上優勝美地的地標「半圓頂」的頂端,在最後登頂的那段路,是要拉著纜線才能爬上去征服山頂,能登頂成就感一定爆高,但我光用想的肚子就在翻騰,這輩子不知有沒有勇氣來挑戰。

半圓頂及酋長岩

進入優勝美地，很難不注意到這高聳直立，半切面的形狀──特別的白色花崗岩半圓頂，在公園抬頭很容易從各個角度找到這巨大的半圓頂，我常常在公園裡找尋它的身影，覺得最美的面貌是溪水映照出另一個虛幻的半圓頂，藍天白石綠樹鏡水都在一個畫面裡。

▼ 半圓頂

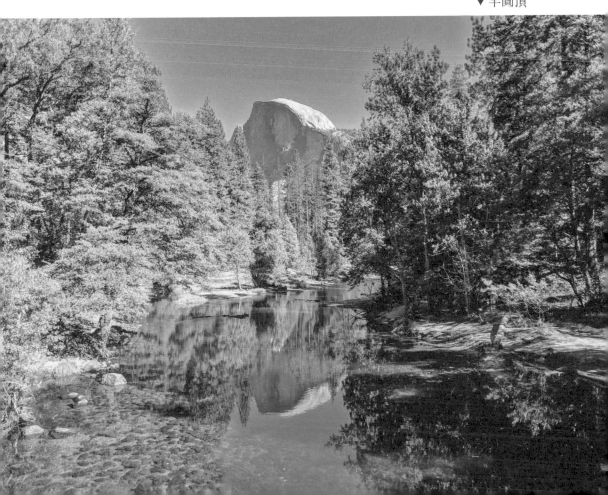

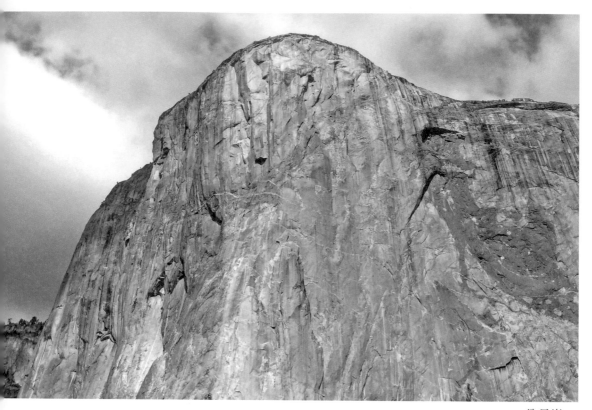

▲ 酋長岩

　　酋長岩是一塊巨大的花崗岩石，高度 914 公尺，在優
勝美地山谷的西邊，開車進優勝美地谷時，如果在左方
見到巨大到很難忽略的岩石，很可能就是酋長岩了。這
兩個石頭除了鮮明龐大以外，還是世界攀岩者最想征服
的超難目標，特別是被譽為全世界最難攀登的巨大光滑
花崗岩酋長岩，更是頂尖徒手攀岩者最高的殿堂，沒有
三兩三可別上梁山，一不小心可會摔得粉身碎骨。

四天換三個營位

世界各地慕名而來的攀岩者、攝影師、住在附近大城市的人們、世界各地的旅人，都因優勝美地巨大紅杉、迷人的山谷、壯觀的瀑布、花崗岩峭壁、山峰和圓頂、宏偉的草地及寧靜的湖泊、遠離塵囂的迷人景色來訪，這個超級熱門的國家公園，平常要搶到一席營位都難。

優勝美地谷內的露營車營位6個月前開放預定，一開放就秒殺，我們這種旅行行程一直在改變的人，無法預知6個月後是在哪裡旅行，半年前預約的這種方式不適合我們。再加上加州山火，路上生病，計畫都趕不上變化。要來這樣熱門的國家公園，我們能做的，只有確保可以出發後要避開旺季，選非週末，不斷不斷的上預約網站找別人臨時放棄的營位，訂到一天是一天，最後訂到四個晚上三個不同的營位，才出發前往滿滿紅杉環繞空氣清香的谷地。

來優勝美地的遊客真的很多，有的人沒訂到谷內住宿，需要不斷開車往返優勝美地谷內外，有的人則是來一日快閃旅遊，很多時候園區內都是滿滿的車子，有在景點找停車位的人、塞車進出谷內的人等等，來後才發現能住在谷內，雖然每天都要換營地，但已經是超級幸運的事。園區內有往返各大景點的接駁車，我很喜歡這個貼心的服務，除了不用在各景點排隊等停車位外，跳上接駁車就可以一站一站玩，玩累了，坐上接駁車也能輕鬆回到營地、餐廳、旅館。

▲ 前往 395 公路的途中，經過幾處燒焦的森林地

沒有預期的最美風景

啾一下，四個晚上過去了，已到了要離開的時候，我們特別挑優勝美地公園內的 120 公路離開，沒預期到 120 公路展現了另外一面的美景，和谷底是完全不同的景色。120 公路沿路爬升超過海拔 3000 公尺，翻越內華達山脈再接上 395 公路，路途經過幾處燒焦的森林地，不知道是日前的山火造成的，還是預防山火擴大的策略性燒除。

不斷爬升後，周圍的景色變換，從滿是雲霧變成湛藍的天空，冰川切割留下的棋盤式岩石表面，到被白色花崗岩圍繞的 Tenaya 高山湖泊，高聳直立的樹木，再開一開又變成大片 Tuolumne 高海拔草原與寧靜的流水。

在優勝美地谷裡，已經覺得這世外桃源已經超乎我的想像，120 公路上的風景竟然更超越谷內的綠意與安靜的美好，變成整趟旅程亮點中的亮點，如果沒有走這條路，我會錯過最美的優勝美地。在 120 公路上也有好幾個營地，等下次再回來會選在這裡舒服的待上幾天，享受夏天高海拔的涼意與清澈寧靜的湖水，但若想來這可要注意季節及道路資訊，因為秋後開始下大雪就封路了。

◀ 大片 Tuolumne
高海拔草原

▲ 白色花崗岩圍繞的 Tenaya 高山湖

▲ 冰川切割留下的棋盤式岩石表面

優勝美地國家公園

位置

優勝美地在舊金山的東方約 274 公里遠，離北加幾個主要的都會區，像是舊金山、矽谷、沙加緬度，都是半天車程可到的距離。這裡是世界最美之一的 U 型冰河谷地形，也是加州最熱門的旅遊景點。

↑加拿大　●Waterton Lake

冰河國家公園　St. Mary●

● West Glacier

適合造訪時機

優勝美地每個季節都有獨特的美麗，春意盎然、炎炎夏日、秋風瑟瑟、冬雪靄靄，是一個四季都很多人來訪的公園。

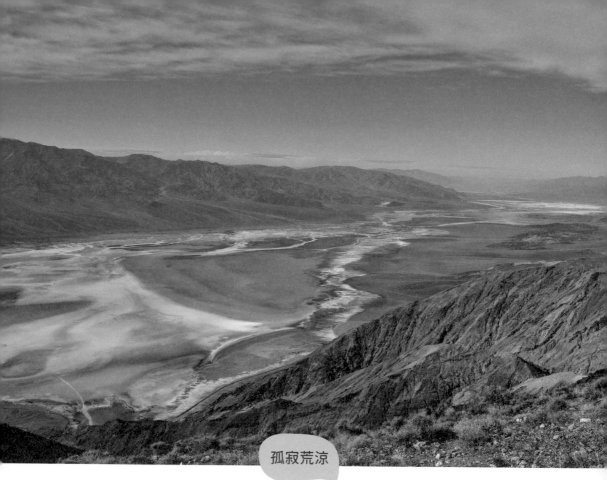

孤寂荒涼

Death Valley National Park

死亡谷國家公園

最佳觀星地點卻沒有手機訊號！

　　一抬頭就見一條清清楚楚滿是星星擠在一起的光帶，轉頭和老 J 說死亡谷的星空好滿好擠啊，幾分鐘後才意識過來原來看到的是銀河！這是我此生第一次看到銀河，也是見到最多星星的地方。雖然沒有廣角鏡，只是躺在露營椅上看星星，旁邊還有其他露營車營地的光，但光用手機捕捉這個時刻，就能拍下滿天星星的夜空。

　　離開優勝美地後，沿著風景秀麗的 395 公路南下
前往孤寂荒涼的死亡谷，公路一邊是高聳的 Sierra 山
脈，一邊是遼闊平原景致，沿途還有好幾個碧藍色大
湖，是一條開起來非常享受的公路。

◀▼ 395 公路

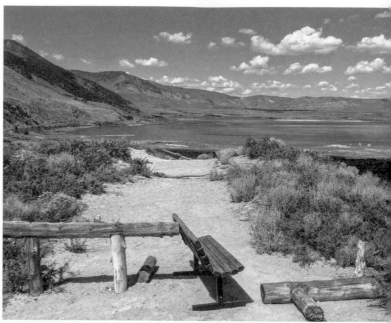

▲ 395 公路

在 395 公路上，介於優勝美地及死亡谷國家公園間有個 Bishop 小鎮，這小鎮是此段 395 公路上唯一一個較大的城鎮，路過 395 公路的旅人幾乎都在此用餐、停留或稍作休息，我們也打算在這重新整裝、洗衣服、買菜、備餐、伸展休息後再前往死亡谷。

本來預計待在小鎮上的縣立博覽會場地，有超過 170 個露營車的營位，網頁上說不需預定，我們沒預約就來了，到現場才知道當週有重型機車的聚會，博覽會場的營地早就被訂滿了。才剛從優勝美地出來，當晚真的想住有水，有電，有下水道孔的營地，把髒衣服和床單洗一洗，自己也好好洗個澡，做一頓新鮮熱騰騰豐富的晚餐。

我們停在路邊刷手機、打電話去附近露營車公園問，但大家因重型機車的聚會都滿了，雖有點失望，不過還好這附近滿多國家森林區可以露營，不怕沒地方過夜。在離開 Bishop 小鎮前往國家森林區的路上，看見了一個不太起眼的露營車公園招牌，碰碰運氣去問問，櫃

台小姐說她去確認看看早上掛修營位現在修好了沒，如果運氣好就可以住兩個晚上。幾十分鐘後看到老闆手拿著工具笑咪咪的出現在辦公室，我表面保持淡然但內心一陣打鼓歡呼，今晚可以好好洗個沒用水限制的熱水澡了！

辦理入住手續閒聊下，才知道熱心的櫃台小姐是季節性旅遊的車友，現在在這打工換住宿，下班後或週末，她就去附近景點到處看看，每半年或一年就再開著她的露營車前往不同的城鎮，邊旅行邊工作。

◀ Bishop 很溫馨的小露營車公園，有一條小河流穿過營地，好多小鴨子在河裡戲水

📷 **Tips**

這樣打工換宿的露營車旅遊模式在美國還滿常見的，不只可以找露營車公園的工作，或也有人申請州立、縣立、國家森林公園的營地管理員。申請成功的話，公園會提供一個有水、有電、有下水道孔的全接口（Full-Hookups）營地，白天要工作，像洗廁所、賣營火木頭、整理營地等等，一星期有固定天數的假期，可以趁這時候好好體驗當地區域。

老 J 把電線、水管及水肥管接好，正式安頓好後，我的忙碌才正要開始，把髒衣服拿去洗衣房洗，開始準備今天的晚飯，再多煮一些飯、常備菜、各式小菜、義大利麵醬、咖哩醬，然後冷藏冷凍起來。因為我們車子乾淨水的水箱及灰水箱都比較小，不是所有地方都有提供水肥站或加水站，煮飯、洗菜、洗鍋子要用很多水，利用在露營車公園過夜時有全接口設備，一次準備好幾天的料理冰在冰箱，等到野外旅遊時，熱一下就可以吃，水箱的水就留給平日洗手、洗澡、上廁所等日常生活使用。

▲ 有插座、水龍頭、水肥孔的全接口營位

Q Tips

露營車或露營拖車多有三個水箱，分別是乾淨水的水箱、髒水的水箱及尿糞的水箱，用來處理水相關的需求。我們車子有三個水箱的容量分別為，乾淨（新鮮）水箱容量 68 公升、髒（灰）水箱 45 公升、尿糞（黑）水箱 42 公升。光是洗澡，髒（灰）水箱就快滿一半了，所以要注意用水量。

在熱門電影取景地點露營

▲ Alabama Hills

　　兩晚很快就過去了，告別了小而溫馨的露營車公園，在前往死亡谷前，先來到櫃台小姐極推薦附近非常熱門的 BLM 營地：Alabama Hills。之所以這麼知名，因為有 400 多部好萊塢電影來此取景美國西部自然風光的樣貌，最主要的道路還被命名為「電影平路」（Movie Flat Rd.），每年都還會在這裡舉辦電影節。

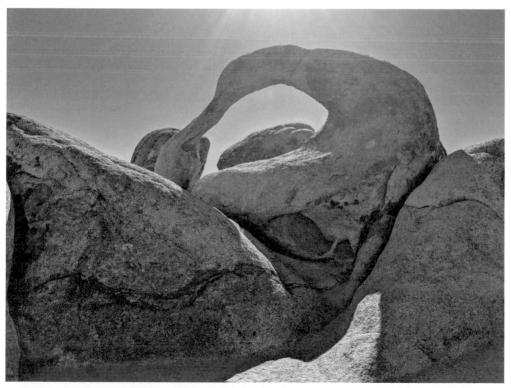

▲ 我們在這裡爬圓圓的石頭山小徑，玩得不亦樂乎

景色優美，還是免費的 BLM 營地，到處都可以看到車友自己找個喜歡的角落露營，雖然是荒野卻不荒涼，還有很多可愛的小徑，是個舒適又有安全感的地點，難怪是個熱門地點。

▼ Alabama Hills

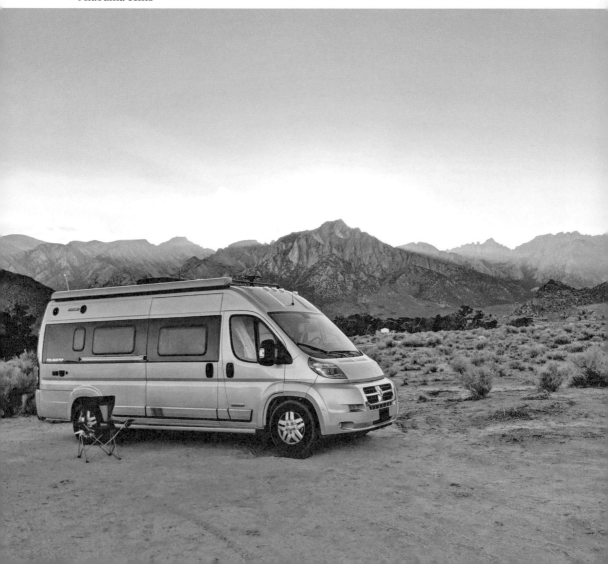

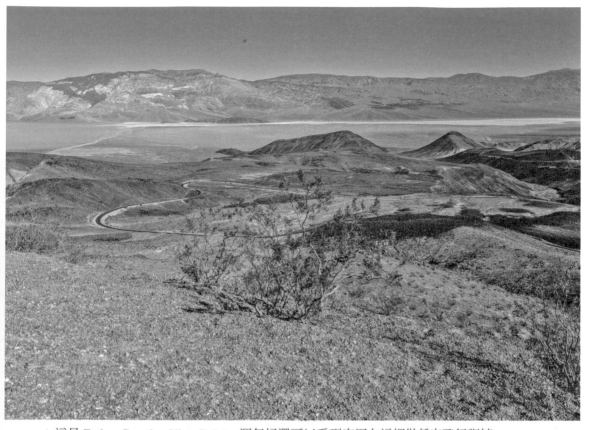

▲ 這是 Father Crowley Vista Point，運氣好還可以看到空軍在這裡做低空飛行訓練

　　從 Alabama Hills 到進入死亡谷只要短短的 40 分鐘車程，進入公園後第一個映入眼簾的風景，是這個愛心形狀的公路：Father Crowley Vista。公路繞阿繞下這側的山脈後，再接上一條直挺挺的道路，穿越中間又平又大的峽谷到公園的另一側，從這側開到另一側就要花上一個小時。死亡谷國家公園真的很大，其面積超過台灣本島的三分之一，還是美國本土最大的國家公園，這個看上去沒有樹沒有花，鳥不生蛋貧瘠又荒蕪的公園，在這趟旅行結束前竟然成為我最愛的國家公園之一，後來又回訪了好幾次。

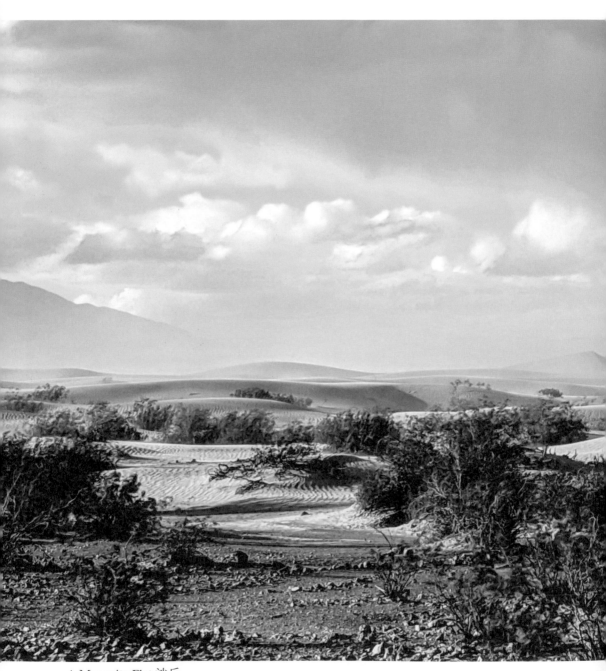

▲ Mesquite Flat 沙丘

黃澄澄沙丘

死亡谷國家公園之所以有這麼戲劇化的名字，因為它不同於一般綠意盎然，小溪湖泊典型生氣勃勃類的國家公園，這裡又熱又乾燥，還是沙漠，有著植物或動物都不太容易生存的荒涼，還安靜得連石頭熱漲冷縮的聲音，都聽得一清二楚，常常整個步道只有我們兩個人。這樣孤寂的地方，其美麗要用一顆平靜的心來感受。

死亡谷在沙漠時常會吹起各式各樣的怪風，風把東西南北的沙帶到這就停下來了，日積月累下來，Mesquite Flat 沙丘成為公園內最大、最知名的沙丘。我們第一次來的時候錯過日落，拍不出沙丘那種陽光斜射的層次感，如果你喜歡拍照，日出或日落是最好的拜訪時間；第二次時怪風正狂野，風沙四起，卻也照出了一張我很喜歡的相片。

第一次看到沙丘，直直向沙子跑去，一心想照出走在沙丘頂端留下一排腳印的電影風格風景照，沒想到走在沙地有夠費力啊，每走一步腳就陷入沙裡，抽起腳來往前走時又陷在沙裡，還沒走遠我已經累了，後來就坐在沙堆上看大家開心地玩沙、刈沙板。

星際大戰的拍攝地

　　如果要選一個地方徒步走走，金色峽谷（Golden Canyon）是死亡谷護林員非常推薦的地點，金色山丘與蜿蜒狹窄的峽谷景觀，加上寸草不生，一點雲都沒有的藍天，真的感覺自己置身在電影中的外星場景，我給這起了個名字叫做「地球火星路」。

　　來走這裡時只有我們兩個人，安靜到還可以聽到彼此的呼吸聲，因為狹窄的峽谷，兩側的岩石是想摸就摸得到的近距離，這麼近的觀察沿路變化的岩石顏色、質地，加上寸草不生，極度貧瘠的景色，完全讓人以為身在火星，我是很享受走這條步道的體驗。以前這裡其實有鋪設柏油路，想方便遊客更容易進出欣賞風景，不過後來卻被一場大雨全數沖毀，大自然的力量真的很強大，園方好像也沒打算再鋪柏油，讓大自然維持自然的樣貌。

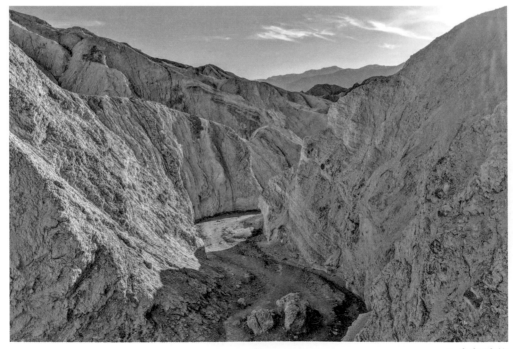

▲ 金色峽谷

雲霄飛車般的藝術家之路

死亡谷必定不能錯過的就是這條藝術家之路（Artist's Drive），行駛在這段藝術家之路，可讓我的心臟撲通撲通跳得很厲害，有的轉彎處很狹窄，感覺我們的露營車身就快要親上山壁。幾段辛苦的爬升後，又突然來幾個超級陡的險降坡，像坐雲霄飛車一樣刺激！還處在屏氣凝神的情緒下，一個轉彎後卻迎來一整片寬闊的景色，緊繃的肩膀立即放鬆，沿途各種顏色的山壁，土色、褐色、黃色不稀奇，但粉紅色、橘色、綠色就厲害了吧。'

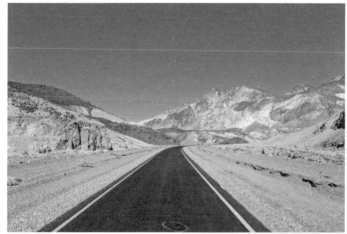

◀ ▼ 藝術家之路

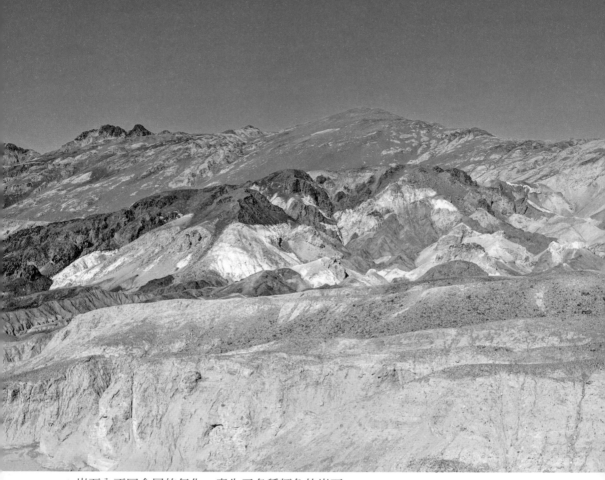

▲ 岩石內不同金屬的氧化，產生了各種顏色的岩石

　　整條 14 公里的公路，最大的亮點是「藝術家的調色盤」（Artist's Palette）這個景點，範圍不大的山壁上有五顏六色的岩石，綠色、藍色、紫色、粉紅色、白色、灰色、橘色等好多色，可以數數看有多少顏色，簡直像極了調色盤。因爲這條藝術家之路，讓我開始懂得欣賞光禿禿死亡谷的美麗。

寸草不生的死亡谷竟然有魚

第一次來死亡谷時是 10 月底，當天的白天氣溫是攝氏 37 度，又熱又乾。聽說園內有條小溪，小溪內有魚，我是不怎麼相信，一個連草都長不出來的地方，怎麼會有水和魚。

開著露營車來到鹽溪小徑，開進來才發現這條路不是柏油路，一路巔進鹽溪的入口，老 J 已經很心疼車子了，外頭又熱得發昏，我自己就帶著帽子和水壺去探險。走在無障礙木棧步道上，走到尾端才能看到一些水，若在雨季來就很有機會看到小溪。這水的鹹度比海水還要濃，所以稱為鹽溪。

雖然我一直說死亡谷寸草不生，在此卻是我唯一看到有綠草之處，聽說春天雨季時來探訪，運氣好還能看到野花盛開。死亡谷特有魚種 Pupfish 在春天時於鹽溪產卵，夏天休眠，可生存的溫度範圍從接近攝氏 0 度到 42 度的水中，這次沒有找到這厲害的小魚，沿途倒是看到了很多蜥蜴。

▼ 綠油油的鹽溪小徑

離開這裡後，老 J 心疼車子，說他不再開著露營車到沒有鋪柏油的景點了。死亡谷幅員很大，景點散布很廣，有很多景點的道路都沒有鋪柏油路，有些去景點的道路還要求高底盤或四輪傳動才能通行，如果像老 J 一樣捨不得巔自己的車子，訪客中心旁也有出租四輪傳動的吉普車商家。

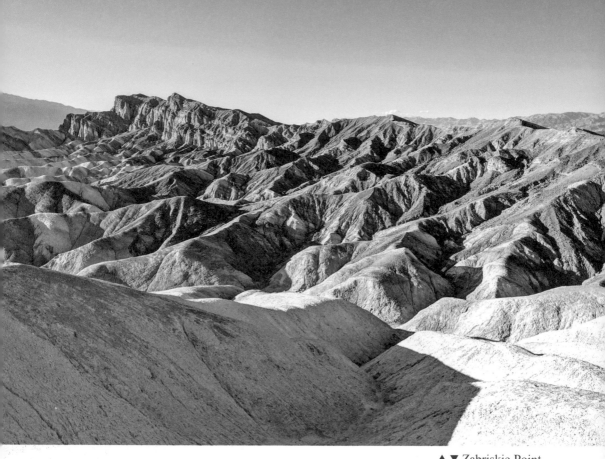

▲▼ Zabriskie Point

有虎皮紋路的山脈：Zabriskie Point

Zabriskie Point 也是我很喜歡的景點之一，把露營車停在停車場，走個 3 分鐘就能輕鬆看到一片充滿虎皮紋路的山脈。這麼立體的山脈，是被水侵蝕刻劃出皺褶，放眼望去也因岩層有不同的礦物，而有各樣的顏色，晨昏的光線讓這裡的風景更加動人。

超棒的拍星空地點：Harmony Borax Works

有這麼多彩色岩石的死亡谷，其實含有豐富礦產，以前的人在這裡發現硼砂礦床後，就大規模開採，最著名的故事是用 20 隻騾子把雙貨櫃的拖車，從死亡谷拉到最近位於莫哈韋（Mojave）鐵路，再轉運出去。

Harmony Borax Works 白天是個歷史景點，有練硼砂場的遺址及當時的拖車可以看，到了晚上是超棒的觀星地點，荒涼的死亡谷離附近大城市都有至少兩個小時以上車程的距離，光害很低。特別是這個老硼砂場，有寬闊的視野外，離死亡谷附近的旅館及營地也有幾十分鐘的車程。許多攝影迷在夏日晚上會特別來此景點拍銀河，記得要算好在新月時來，少了月光的爭寵，星星能看得更清楚。

▲ Harmony Borax Works

我沒有廣角鏡可以拍銀河，所以是躺在營地的露營椅上看星星，雖然附近有其他露營車及營地的光，但已是我此生看到最多星星的時刻，也是第一次看到銀河。老實說天空中實在有太多星星，多到讓我有點困惑，還傻傻的問老 J：「那一條是銀河吧！是嗎？」最誇張的是我用手機就能照出滿天星星。

幅員廣闊又地大物博的美國，能看見星星越多的地方，也是光害越少，人口密度低之處，也代表可能附近沒有手機基地台。我總是說有滿天星斗就沒有手機訊號，死亡谷也不例外，這已經是我們露營車旅行以來不知道第幾次與世隔絕了，偶爾還是忘記手機沒訊號，拿起來滑新聞發現都是同樣的舊聞，才想起來現在連不上網路。

我沒有嚴重的斷網症候群，只是覺得沒網路有點麻煩，沒辦法查天氣，相片也無法備份到雲端上編輯，也不能寫部落格，連要規劃下一個旅行，也要等到有網路後才能進行，很多當下想做的事都被迫推遲。不過這就是人生，可以選擇抬頭看星空或低頭讀本書，等回到有網路的世界再來處理一長串的代辦清單。

▼ 死亡谷的星空

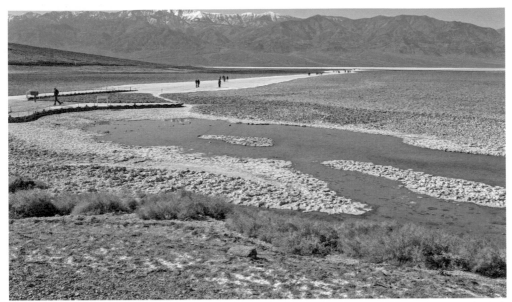

▲ 惡水盆地

北美最低點的惡水盆地

惡水盆地（Badwater Basin）低於海平面下 855 公尺，是北美最低點，水往低處流，曾經惡水盆地是河流的終點，也是個湖泊，不過現在湖水都蒸散光了，水裡的礦物質都沉積在這裡，形成了今天的惡水盆地鹽灘。

惡水之所以稱為惡水，是因為水中鹽分及礦物質太高不適合飲用．不過雨季或雨後，這裡還是會出現河流及小湖泊，水慢慢蒸散，水裡的礦物質溶化後再結晶，結晶後再溶化。從停車場走下來後，能看到一整片白得發亮的結晶直直延伸出

去到看不見邊界，走在鹽上的人都變得像螞蟻的小黑點，真的一人片都是鹽啊。沿著大家走出的步道走，兩側都是鹽的結晶，蹲下來仔細看這些結晶很像毛髮，超級酷的．我們在惡水這還熱得穿短袖，但對面山脈的山頭已經開始下起雪了。

▲ 鹽的結晶

有渡假村享受般的營地

秋後到春初是來死亡谷露營的最好時間，不過就算是旺季來死亡谷，也不用擔心沒有營地的問題，整個公園內有很多很多營地，旅遊的人太多，還會再開放額外的空間（Overflow）讓大家露營。園區內最強手的 Furnace Creek 營地就位於訪客中心旁，這裡的設施很完整，有野餐桌及營火爐，還有好幾個位置是全接口的營地（有水、電、下水道口），全接口的營地在美國各地的國家公園是超級超級少見的。我們第一次是初秋來的，白天氣溫直逼 37 度，到處都沒有可以遮陰的樹，還好預定了全接口的營位，天氣熱到受不了時，就躲回車上吹冷氣。

Furnace Creek 營地設備佳，地理位置上也很方便，離主要景點都近，如惡水盆地、Harmony Borax Works、鹽溪小徑、黃金峽谷、藝術家之路（因死亡谷太大，開車半小時可到的景點都算是近的），營地旁還有個渡假村小鎮，有泳池、高爾夫球場、餐廳、雜貨店、藝品店、郵局、吉普車出租站、加油站。雖然我們不住在渡假村中，但用走的就可以到渡假村，有幾次懶得煮飯時，就走到餐廳用餐，或到高爾夫球場旁的小酒吧點了紅酒看著夕陽西下，旅行中能有這樣的時刻是很放鬆的。

▲ Furnace Creek

隱藏版的死亡谷

有晚我們在 Stovepipe Wells 營地過夜，太陽下山後還坐在車外聊天，一直有好幾隻飛行軌跡很奇怪的鳥飛過來，快撞上後才轉向，從來沒有看過這樣奇怪的鳥，但牠們移動太快，天色又黑，很難看清楚是什麼，後來才意識到那些是蝙蝠。同一晚有隻像小狗的動物從我腳邊跑過，以為是附近露營車友的小狗，準備要攔截牠，但牠頭也不回一溜煙地往黑暗處跑去，也沒有人在找寵物，又才意識過來原來那是一隻小狼。

在 Furnace Creek 營地時，我常穿著夾腳拖在附近走動，前面有個像樹枝的東西開始扭動，並快速的向路邊滾去，是我老眼昏花還是現在有起風了？我快步跟去看，才發現是一條和樹枝顏色幾乎一模一樣的小蛇，小蛇以最快速度溜走後，我才想到自己走路爬山時老是直接踩在樹枝上，若這次不是這隻小蛇閃得很快，一定不小心踩到牠，且我還穿著夾腳拖。蛇是耳聾的，牠們靠身體感覺震動來辨認周圍的變化。現在走在戶外，會特別走的大力一點向蛇傳遞我來了唷，你快快離開吧，讓我們彼此王不見王。

死亡谷這麼熱還是有很多生命，只是都用我意想不到的方式出現，大概是白天太熱了，大部分動物的活動都在太陽西下後，很難讓我好好看清楚。

曾在粉絲團上分享過這裡是我最喜歡的前三個國家公園之一，有些美國的粉絲很驚訝！寸草不生的死亡谷怎麼會在其中，因為我和老J都好喜歡死亡谷的孤寂、荒涼、遼闊與安靜的氛圍，而且隨時來都可以選一個偏僻安靜的角落露營，非常適合我們內向者。在這巨大的峽谷中移動，開了一、兩個小時，兩旁的景色變化不大，車一直在前進，但我卻有種靜止的錯覺；又每當我們停下腳步時，整個公園寧靜的氣場，大到我覺得每個細胞都跟著安靜下來，我也成為寧靜的一部分。這些奇妙的感受只有在死亡谷才感覺得到，所以我們才如此愛上這裡。

還好死亡谷不是一個典型漂亮的公園，才能一直保持這樣少少旅客的寧靜，每年秋冬回拉斯維加斯時，這裡一定是會回頭拜訪之處。

▲ 遼闊的死亡谷，車子是多麼的渺小

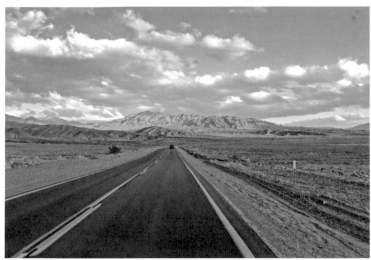

▼ 沙塵暴中的死亡谷

▲ 看不見盡頭的公路

死亡谷國家公園

位置

離加州洛杉磯約 5 個小時的車程，離內華達州的拉斯維加斯約 2 個小時的車程，是加州 9 個國家公園的其中一個。死亡谷是美國最熱、最乾燥的地方，夏季溫度可超過攝氏 49 度，年平均降雨量才 5 公分，是比沙漠還要沙漠的公園。

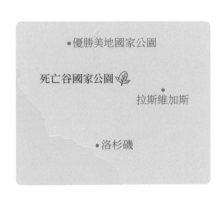

・優勝美地國家公園

死亡谷國家公園

拉斯維加斯

・洛杉磯

適合造訪時機

死亡谷最惡名昭彰的就是夏季白天的高溫，當冬天來臨時，地理位置偏南地勢又低的死亡谷，卻是少數適合冬季旅遊的國家公園。死亡谷最佳旅遊月份是 11 月到 3 月，冬天天氣涼爽，春天有季節性的降雨，雨後會有大片野花綻放，是死亡谷最生氣勃勃的時刻。

03

湖公園

住在3坪多的空間，大地是後院，生活在 IG 美照的場景中！

住在三坪多的空間裡，我們帶了一個壓力鍋、一個平底鍋、一個湯鍋、兩個盤子、兩個碗、兩個鋼杯，極力縮減的四季衣物、兩雙球鞋、兩雙夾腳拖，就這樣開始了露營車的旅行。客廳同時是辦公室，也是餐廳，還是臥室，車子內麻雀雖小五臟俱全。生活在狹小的空間，常常要跳「VAN YOGA」彎曲身體，讓彼此才能去上廁所或去廚房。雖然房子小，但大地是我們的後院，除了洗澡睡覺，多數的時間都在各式各樣中的後院度過，可能走進山裡，可能游進湖裡，或是火堆旁的星空夜語，還沒玩膩，後院的景色又變了！

露營車旅行中，最期待的一刻是早上開窗時看到怎樣的 IG 美景懸掛在窗上，有時是看著陽光從樹葉中散下，聞著空氣的清香，聽著鳥叫聲高高低低此起彼落；有時望出去就是平靜的湖面，心情就和湖面的反射一樣寧靜；有時是荒蕪的沙漠，人也隨著那個荒蕪感空了起來；有時候是一片草原，心也跟著遼闊起來，每天都從開窗的驚喜開始美好的一天！

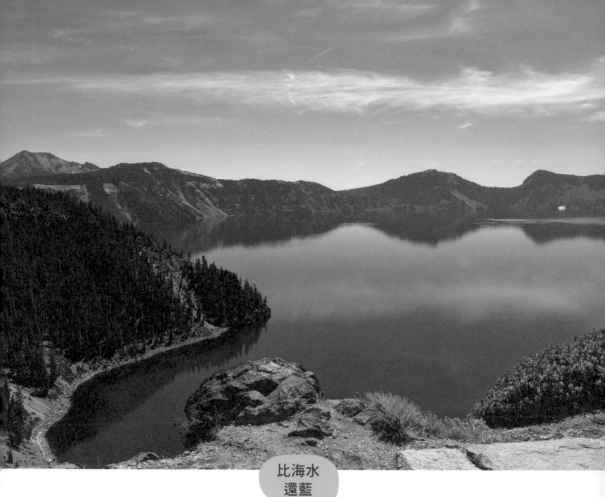

比海水還藍

Crater Lake National Park

整個露營車公園只有我們一台車！

火山口湖國家公園

如果嘉明湖是天使的眼淚，那麼這麼大的火山口湖應該是天使的游泳池了，湖水藍得令人敬畏，令人屏息，藍到不由深深懷疑水是被染色的，還到湖邊盛起一杓親自見證，是多麼透明清澈冰涼的水，整個湖水來源只有雨水與雪水，這樣純淨又深沉水，造就如此湛藍的湖泊！

這年夏天，我們貫徹追逐好天氣的精神，都待在西北部幾個與加拿大相接的州，有蒙大拿、愛達荷州及華盛頓州。走完華盛頓州的國家公園已經到了 8 月底，是該慢慢往南移動了，聽說在華盛頓州南邊的奧勒岡州有個超漂亮的火山口湖國家公園，既然要往南行，就開車前去看看吧。

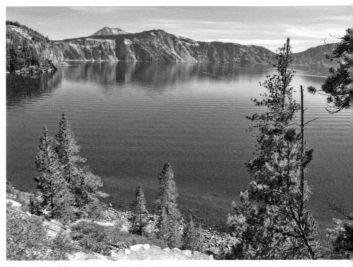

▲ 比海水還藍的火山口湖

訂不到營地

我們在尋找火山口湖國家公園的營地不是很順利，公園內只有 Mazama 營地可以停露營車，但怎麼刷網頁都看不到可預約的資訊，打電話也沒人接，網上說有開放一些位置給「先到先得」，於是打算當天來現場排隊碰運氣。當時不知道國家公園內環湖路海拔滿高的，在 2,100～2,400 公尺間，一年只有靠近夏天的幾個月積雪完全融化，大家都搶在此時來訪，園區內的營地也只有在夏天開放。

我們一早從奧勒岡州的波特蘭市火速開往火山口湖國家公園，到 Mazama 營地時已全滿，隔日中午 12 點開始派發當天的先到先得營地，聽說許多人 11 點以前就開始排隊等營地。這實在是太熱門的旅遊地點，就算排到營地也只能睡一晚，隔天要再重新排隊，不像其他國家公園排到先到先得營地可以待 14 天。我們有心理準備今天應該排不到營地，但沒想到每天都要再重新排隊，就算運氣好排到營地，一

▲▶露營車公園

個早上也沒了，所以當下決定接下來的幾天還是住園區外好了。

我們事前就先找了兩個風評還不錯的露營車公園作為備案，不意外他們也早就被訂滿了，剩下一家在各大網站風評都非常兩極的旅館露營車公園，好幾個人說被老闆趕走，又好幾個人說這是一輩子最差的經驗，還有好幾個人說老闆不分青紅皂白就罵人，但離國家公園開車只要20分鐘，如果改去住附近的國家森林區，開車到火山口湖則要40分鐘，該怎麼選？

我們實在懶得每天開車來回國家森林區，所以賭了一把，選擇入住離國家公園近，但風評很兩極的露營車公園。在登記時，老闆說明入住的許多規定，像一個營位只能入住兩個人，山火季節不能升營火等，大部分的規定都是我們平常就在做的事，聽起來不是很強人所難，同意後就完成手續，為表示友善，在商店裡還順手買了一點吃的才離開辦公室。

老闆瞬間變臉!

回到車上我們大呼一口氣,還好沒有說什麼觸怒老闆的話被趕出來,迅速把車開到營地安頓,趁著還有天光,在露營車公園走走逛逛。我目測老闆夫妻大概六十多歲吧,兩個人把這頗大的露營車公園整理得很乾淨漂亮,帳篷露營區就在蜿蜒的河流旁,是很舒適的營地,園區內非常整潔,不過今天晚上在這偌大營地過夜的只有我們一台車,和旁邊兩家住到滿出來的露營車公園比起來,這裡有點寂靜,猜想大家可能都看了網路上的評價。

隔天一早,我們來問老闆「今天會比較晚回來,有沒有晚歸的守則要遵守?」也順便買了現做的三明治及咖啡當早餐,老闆夫妻兩人每天都洗手以後才碰食材,還會戴上食物用手套,不得不說這真是我見過對衛生最認真講究的人,猜想他們是很有原則的人,才造就了這麼多兩極的評論。三明治及咖啡都好了,腦子還在亂轉發呆,老闆開始擺臭臉問還需要什麼嗎?我趕快使個眼神叫老J快點付錢。看到老闆瞬間變臭臉後,我也開始害怕再次走進商店,還好只要低調再過一個晚上就要離開了。

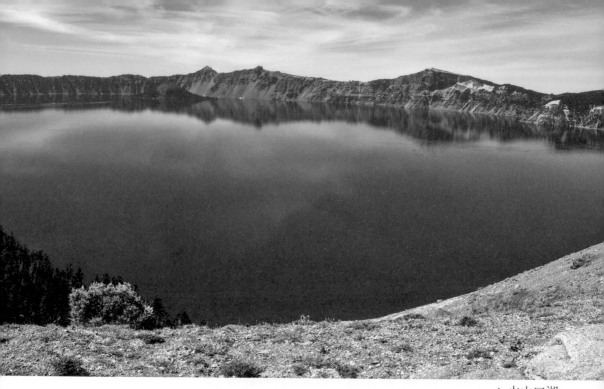

湖水超藍的火山口湖

吃完早餐後，旋即出發前往這個直徑快 10 公里的火山口湖，湖水藍到我一度懷疑湖水是被染藍的，如果台灣的嘉明湖是天使的眼淚，那麼這麼大的火山口湖應該可說是天使的游泳池了。藍得令人敬畏的湖水，水乾淨且清澈見底，小船的倒影配上波光粼粼的湖水，與四周圍繞的山，宛如一幅極為寧靜的天然畫作。

湖水能看起來這麼藍，有幾個主要的因素，一是湖水乾淨到可以生飲，還有湖水夠深，才能呈現這麼漂亮的藍色。馬紮馬山火山高 3,600 多公尺，約在 7,700 年前爆發並坍塌，形成了一個 600 多公尺深的火山口，經過 7 千多年的雨水和融雪填滿了火山口，形成世界上最乾淨清澈的湖之一，也就是火山口湖。湖深 592 公尺，湖沒有入口或出口，湖泊的深度完全取決於降水、蒸發和滲漏，所以湖水真的很乾淨，是世界第九深的湖泊，也是美國最深的湖。第一次噴發後的幾百年還有幾次小型的噴發，形成幾個小小島，其中最大的島就是巫師島。

Rim 環湖大道

火山口湖國家公園的主要景點幾乎都在 Rim 環湖大道上或附近，雖然公園的其他區域也有景點，但火山口湖是公園的主角，欣賞它的最棒方式就是開車遊湖。Rim 環湖大道約 53 公里，沿路有 30 多個可停車欣賞各個角度的壯麗藍色美景，有人說這是美國最漂亮的公路之一，繞一圈車程約需 2 小時。沿途中最喜歡以下的幾個景點：

巫師島

在一整片湛藍的湖泊中：看到一個綠意盎然的火山小島：巫師島（Watchman Overlook），還滿開心的，在 Watchman 鳥瞰點可以看到完整巫師島的景色，也能看到整個崩塌的火山口形狀，是個視野遼闊的地點。巫師島配上湛藍湖水及火山口為背景，是我最喜歡的風景照地點。如果想要登島一探究竟，夏季也有遊湖加登島的行程。

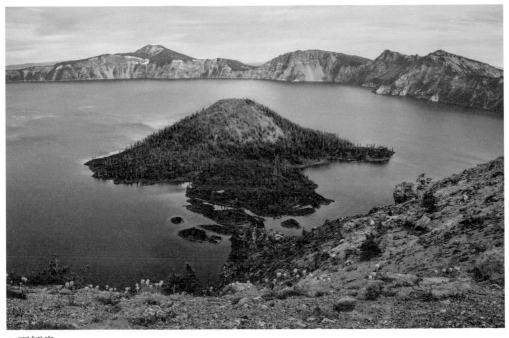

▲ 巫師島

發現點

　　另一個景點：發現點（Discovery Point），聽說是在19世紀歐洲裔美國人淘金者John Hillman，偶然在這附近發現了火山口湖，所以被命名爲 Discovery Point。這裡看出去的巫師島就像是蝌蚪一樣有個大大的頭，長長的尾巴，是不是很可愛？8月底的火山口湖，在湖畔邊還是有些未融化的積雪，在太陽下卻滿溫暖的，我們穿短袖來玩，還

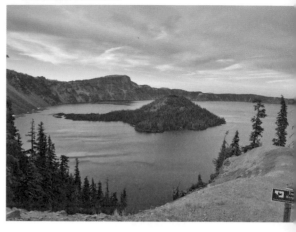

▼ 從發現點看巫師島

能看到未化的積雪，眞是有點難以相信。

▲ 浮岩城堡

浮岩城堡

　　浮岩城堡（Pumice Castle）是火山口湖國家公園的特色之一，在一大片背景是灰色的岩石中，有個長得像中世紀城堡形狀的黃橙色浮岩。

　　遊湖行程多半輕鬆，這些可以瞭望湖的大景點，都下車走兩步就到了，開車繞湖一圈從各個角度欣賞這藍色湖水，配上藍天白雲映射在湖上，實在是美啊！湖水太藍了，心中一直懷疑水其實是藍色的。

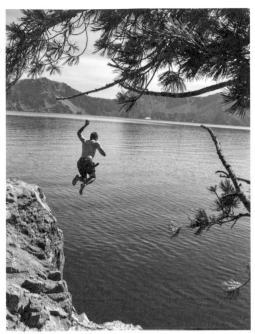

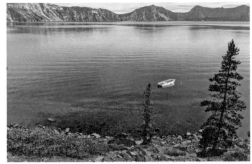

▲ Cleetwood Cove 小徑

Cleetwood Cove 小徑

　　搭船的地方在 Cleetwood Cove 小徑的底部，要走下整條山路（山路單程快 2 公里），才能坐到船，遊湖完還要爬上來。這條 Cleetwood Cove 是高難度的小徑，高度落差有 200 公尺，要從環湖路走到湖面這樣的高度落差，走下來約要 30～45 分鐘。沿途景色極美，可從不同高度慢慢接近湖面，從一開始的湛藍湖水，到越靠近湖面水就越清澈見底，是推薦必走的小徑。

　　公園內開放游泳玩水的地方只有兩個地方：Cleetwood Cove 和巫師

島周圍 90 公尺的範圍，不過要與船隻、船塢或浮標保持至少 15 公尺的距離。公園內唯一一個走得到玩水的地方就是 Cleetwood Cove。在等坐船的時間，看到大家排隊從崖上跳水，感覺很好玩，但我還沒有那個膽量，加上就算是炎熱的夏天，湖水仍只有攝氏 14 度，怕冷的我還是單純欣賞大家跳水的滿足笑臉，以及此起彼落的尖叫聲就好。走到湖邊後，水的清澈可以看到湖底的石頭，自己盛起一杯水，親自見證水真的是透明的，也終於打消水被染藍的懷疑。

乘船遊火山口湖

乘船遊覽火山口湖，或遊湖加登巫師島之旅的票超級難訂，我們終於刷到了兩張遊湖票，還為此修改來火山口湖旅遊的時間，但這一切卻非常值得！

一上船，船長就開始講起了火山口湖的傳奇「Old Man」的故事，

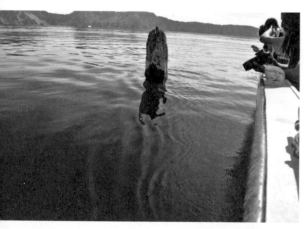

▲ Old Man

▲ 護林員取湖水給大家喝

這個老人至少從 1896 年就漂浮在湖中，原來他是一根高約 9 公尺的木頭，隨著風雨波浪擺動，沒人知道何時何地會出現，有時候好幾個月都沒看到老人現身，所以每次乘船出湖，船長及護林員都會放眼尋找一下這位老人。我們這次出航運氣很好，得以親眼見到了這個在火山口湖到處浮流的木頭。

從環湖路走到湖面時，小徑不怎麼寬又陡，還是有滿多高低差的泥土路，怎麼看都不像有船可以從 Cleetwood Cove 運送到湖邊。護林員表示我們乘坐的船，都是每年夏天利用直升機垂釣到湖面，天冷了再吊收起來，以保持湖水的潔淨。遊湖及登巫師島的活動只有夏天開放，難怪票這麼難訂。每年要運送這些船到湖面真的是大工程，能乘船遊覽火山口湖是一種福氣。船開到湖中央後，護林員說湖水乾淨得可以生飲，大家紛紛遞上水瓶，迫不及待地嘗嘗這純淨的湖水。

接著船長帶我們繞幻影船島，也近距離觀賞巫師島，及瞭望山壁上的浮岩城堡，與建在湖邊山崖上的旅館、山壁邊的瀑布。船開到一處，水不像其他湖色一樣的湛藍，反而像是熱帶島嶼國家碧綠色的海岸，大家問起護林員為什麼水色能有這麼多變化，原來是因為乾淨沒有雜質的水，會吸收光線中除了藍色外的其他顏色，會先從紅色光橘色光，到黃色光綠色光的順序吸收，最後只剩藍色光反彈回來讓我們看到，

所以純淨又深邃龐大的湖泊看起來是深藍色，靠岸邊的水比較淺，水色看起來是碧綠色。大自然真的有太多學問，每次參加護林員活動都有滿滿的收穫。

我們是當天最後一班船班，遊湖一個小時後，夕陽也斜下，一邊欣賞著落日餘暉，一邊氣喘吁吁地爬上山，走在小徑上的人都很喘，相視只能微笑，因為都沒氣可以聊天講話了。

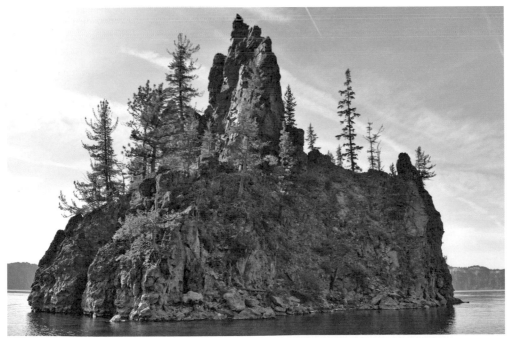

▲ 幻影船島的名字來自其樣貌，遠遠的猛然一看，黑暗鋸齒狀的島嶼，讓人聯想起幽靈船，有著桅杆高大，帆下垂的樣貌。

▲ 巫師島

▲ 浮岩城堡

▲ 碧綠色的湖岸

▲ 湖水深度與顏色表

露營車公園的最後一晚

我們趁還有天光又再繞了剩下半圈，等回到露營車公園時太陽都下山了，商店看起來也休息了。這天回來還是只有我們一台車，用最安靜的速度，開進我們的位置，把水管電線架好，就迅速躲回車內，把窗簾都拉起來，安安靜靜地做晚飯，連電視都開得小小聲，吃完晚飯洗好澡，馬上就上床睡覺，任何覺得可能會觸怒老闆夫妻的事，我們就不做，低調再低調，還好也平安過完這個晚上，平常都要摸到 11 點才退房的我們，隔天 8 點不到，一吃完早餐，就火速上路前往下個地點，這真的是我住過最神經緊張的露營車公園了。

火山口湖國家公園 ────

位置

火山口湖國家公園在奧勒岡州，離 Eugene 約 2 個半小時的路程，會由北邊的入口進入，離加州的首都大概約 6 個半小時的路程，會從南邊的入口進入。這裡有在其他地方都很難找到的超級漂亮深藍色湖泊，大家都因這迷人的深藍色慕名而來，但火山口湖的環湖路在海拔 2,100 ～ 2,400 公尺，一年只有夏天幾個月是完全開放。

• 波特蘭

• Eugene

火山口湖國家公園

• 沙加緬度
• 舊金山

適合造訪時機

火山口湖國家公園最適合造訪的時間，是環湖路開放的夏天，可以到湖中的小島上走走；也有許多人深愛被雪覆蓋的火山口湖景致，白雪靄靄時，環湖路大部分的路段是不開放的，但可從南方入口出入。

北美最大
高山湖

太浩湖 | 四季都好玩的露營地

Lake Tahoe

長大以後很少有衝動想游泳，在清澈見底又湛藍的太浩湖旁，實在忍不住換上泳衣就跑跳入水，哇！水好冷好涼啊，蹲在水裡冷，站起來被風吹更冷，掛在天上炙熱的太陽這時候像是假的一樣，可是湖水清澈到在水裡張開眼，就能清清楚楚看到湖底的石頭，實在捨不得離開！

美國的勞動節是 9 月的第一個星期一，勞動節的到來代表夏天的結束，大家會把握這個最後夏日的假期全家出門旅遊、露營、烤肉、辦活動、聚會，享受夏季溫暖陽光的尾巴。平常這樣的連續假期，我們都躲在杳無人煙的山中，不會去人擠人的熱門地點，不過為了要和一般正常上下班的親朋好友一起露營，這時候就要來體驗和大家搶營地的刺激生活。

世界上最大的小城

往太浩湖的路上，我們在有「世界上最大的小城」之稱的雷諾（Reno）停留幾天，這裡是隸屬內華達州的領土，到處都是賭場林立，雷諾沒有拉斯維加斯有名，所以這邊的賭場很會祭出優惠來吸引老客人回流，聽不負責任的小道消息說，贏率也比拉斯維加斯大街高，我知道許多北加州的人喜歡來這賭博更勝去拉斯維加斯。雷諾是太浩湖附近較大的城鎮，且這裡的消費住宿比湖區便宜許多，離太浩湖只約 40 ～ 50 分鐘的車程，許多來太浩湖滑雪玩水的遊客都會選擇住在這裡。

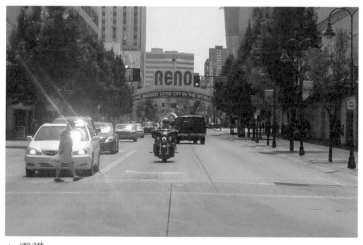
▲ 雷諾

雷諾是一個五臟俱全的小城市，和大城市相比，這裡的步調顯得輕鬆緩慢，對腳踏車友非常友善。我們沿著貫穿雷諾市中心 Truckee 河的腳踏車道，從市郊騎到市區，沿著河流有好幾個公園，大人小孩都脫下了鞋子，在暖暖的天氣踩踩冰涼的水十分愜意！有幾段水比較深，還看得到有人躺在泳圈上，玩起了野溪漂漂河的活動。雷諾畢竟是沙漠，夏天還是有點熱，但春初秋天的天氣非常舒服。

▲ Truckee 河

老爺爺等級的古老湖泊

太浩湖（Lake Tahoe）是已經有200萬年歷史老爺爺等級的古老湖泊，也是世界上最純淨的湖水之一。太浩湖是個盆地四周被山脈圍繞，位於美國內華達山脈的淡水湖，湖水最深處可達501公尺，非常接近509公尺高的台北101，是位於加州與內華達邊界上的湖泊。湖岸約有三分之二在加州，另外的三分之一在內華達州，是北美最大的高山湖泊。

湖泊海拔高度約近1,900公尺，湖體長約35公里、寬約19公里，海岸線長116公里，面積有60幾個日月潭大，也是美國第二深的湖泊，僅次於奧勒岡州的火山口湖。湖水來自附近的河流、降雨和降雪，湖水清澈，水溫終年涼爽。因為如藍寶石般湛藍又乾淨的湖水，加上周圍豐富的森林生態，曾經有議員們努力想把這邊也變成一座國家公園，可惜努力了數年沒有成功，由此可知這裡的美麗！

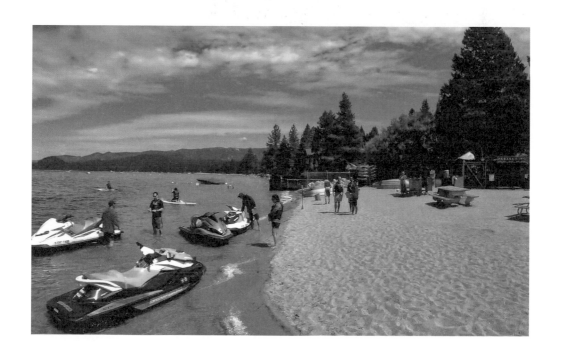

太浩湖區分成南區及北區，南區在加州與內華達州的交界處，有非常多的旅館、賭場及滑雪場。因為太浩湖很大，南區離加州的幾個大城市舊金山、聖荷西、沙加緬度比較近，機能很好，活動又多，是湖區最熱門的地點。

有這麼漂亮又乾淨的湖，也一定有很多水上活動，湖區邊有好幾處可以租借槳板、水上摩托車、獨木舟或船，有的店家會提供付費教練帶你划船遊湖的行程。太浩湖冬天會下大雪，沿著湖區也有好多個滑雪勝地，站在路邊都清楚可見渡假村的滑雪坡道。湖的四周被山脈圍繞，到處都有小徑可以爬山，不論你是愛山還是愛水，又或愛雪，都會愛上太浩湖，這裡實在是個很棒的休閒渡假勝地。

◀ 山脈上的滑水道
清楚可見

🔍 **Tips**

湛藍的湖水不是隨處都可見，湖水要看起來是藍色，有兩個很重要的條件，一、水要很純淨，二、水深度要夠，當陽光照射入水面時，純淨的水吸收光譜上紅色的光，藍色的光反彈回去，就能讓人看到深藍色的湖水。在深度較淺的地方，紅色光還沒有被完全吸收，看到的則是翠綠色的湖水。如果水的純淨度不足，就無法看到湛藍的水色。

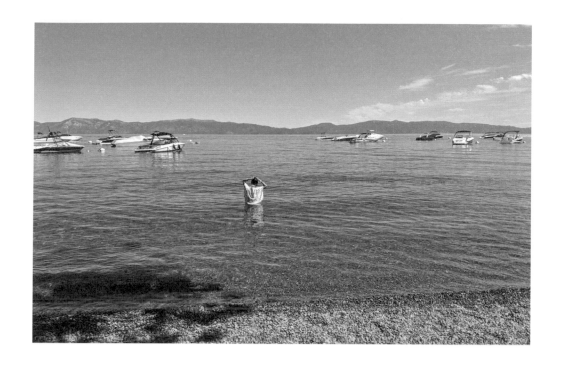

太浩湖環湖路

太浩湖有一條著名的小徑叫做：Tahoe Rim 小徑，環湖一圈約 270 公里，沿途經過高山、湖邊，每段風景都很不同，幾段路是背包登山客及登山自行車友熱愛的人氣地點。我們每天換上泳衣套上外衣，沿環湖步道騎著腳踏車、載著露營椅騎多遠是多遠，看到漂亮的海灘就下去游泳。

第一天跳下太浩湖，唉呦我的媽啊，水好冷啊！這麼大的太陽在天上掛著，我以為湖水會像台灣夏天的溪流般溫暖，但太浩湖水溫十分涼，就算是夏天也只有攝氏 10～20 度之間，深層湖水的水溫終年約攝氏 4 度。每天下來玩水時，我都先在被太陽曬得比較暖的湖岸邊泡個十幾分鐘，才敢往比較深冷的湖水游去，邊游邊玩，張大眼睛還可以清楚看到湖底的石頭樹枝，水真的是乾淨，聽說乾淨程度接近礦泉水等級。

上岸後微風吹來打了冷顫，馬上找個太陽最大的地方把自己曬乾、曬熱，我也變成了攤在陽光下做日光浴的一員了。本來就沒有白皙膚色，隨著露營車旅行的日子越長，更是越來越有健康的小麥色澤膚色。

▲ 富裕人家的小船停在湖上

沿著湖區走，除了旅館、餐廳、公共海灘公園外，湖區旁住了許多富裕人家，他們的家緊鄰湖邊，有自己的私人海灘，湖岸一隅停滿了他們的船隻，隨時想游湖，跳上自家的船就暢遊在北美最大的高山湖泊上，是不是很幸福！

太浩湖大壩

太浩湖是天然的湖泊，有 63 條溪水流入太浩湖，但只有唯一的出口，也就是從太浩湖大壩流向 Truckee 河，Truckee 河流貫穿雷諾，是條乾淨透徹又涼爽的小河。為了控制湖水與河水量，在湖水出口處建造了太浩湖大壩，如此太浩湖能蓄更多的水，也控制了 Truckee 河的水量，避免河水氾濫成災。

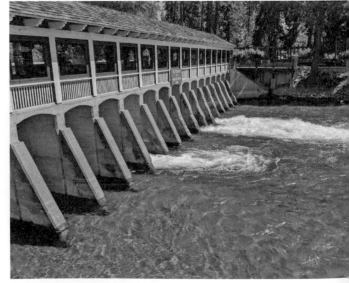

▲ 太浩湖大壩

太浩湖大壩旁有幾家泛舟公司，可以沿著 Truckee 河泛舟 2 到 3 個小時，因為 Truckee 河流的水量被太浩湖大壩控制，河水十分緩和，很適合全家一起在河上漂流，找到岸邊平坦的地方可以靠岸停下來吃點心、玩水，水清澈又涼爽，在夏天特別好玩，常常可見一整排泛舟的遊客在河水中尖叫嬉笑。

▲ Commons 沙灘

大壩這一區是很熱鬧的地方，周圍有湖邊餐廳、超市、商店、旅館，旁邊則有一個非常熱門的公營 Commons 沙灘，腹地大，水又很淺，很適合帶小孩來玩樂，也很適合野餐及日光浴。在夏天每週日的下午還有免費的現場樂團演唱，熟門熟路的人都知道自備椅子和遮陽棚，在夏日下午三五好友一邊聽著現場演唱會一邊閒聊，孩子們開心地玩沙踩水，我們在嬉笑聊天中度過一個非常美式生活的下午。

清楚可見銀河的夜空

太浩湖邊現在仍有些私人土地，但美國國家森林管理局及州政府還是管理了近90%太浩湖區的土地，沿著湖邊有數個國家森林區的營地，其中有5個營地就在湖邊。

這個勞動節為了朋友，我們決定來和大家人擠人，能預定的營地早就額滿，但還好湖邊國家森林區營地有保留幾個先到先得的位置，給沒有預定到營地的旅人。為了幫我們一行人搶到一個營位，當大家都還坐在辦公室上班時，我們已經抵達William Kent營地選了一個腹地很大的營位，大到足夠我們睡車上，朋友一家搭帳棚，小孩還有地方跑跑跳跳。

William Kent營地過了馬路是個鵝卵石灘，每天騎腳踏車環湖探險回來，我們帶著露營椅坐在湖邊看書、曬太陽，聽著湖水拍打岸邊的鵝卵石，日落後再散步回車上吃晚餐，晚上升起營火打屁聊天，這樣的夏日生活是多麼的愜意！

▲ 真的是有很大腹地的位置

　　晚上不經意地抬頭仰望天空，樹梢間的星星多到滿出來，銀河清清楚楚閃耀在我眼前。我們慢慢的散步到有寬廣視野的湖邊，看到整片天空被星星塞滿滿的，天上到處都是發亮的星星，這比在死亡谷、火焰谷看到的星空還要更豐富、更密集。我實在是太興奮了！這是旅行的這幾年看到最漂亮、最擁擠的星空，太浩湖的美真是從早到晚都令人驚嘆！

四季顯明

　　大部分有動人心弦景色的露營地點，都在偏遠的荒郊野嶺，要自備食物飲水，就算運氣好有一兩間餐廳，選擇也十分有限。太浩湖區這點很不同，有著絕色美麗的風景，還有超級方便的城市生活，有許多環湖餐廳、咖啡店、商店、旅館任君選擇。對於喜愛文明生活的方便，又想體驗野外露營樂趣的人來說，這裡是很棒的起點，也是我們旅行的中繼休息站。

　　除了氣候宜人的夏季外，秋冬春季各有不同的風景。北加州多數地區終年氣候舒適、四季如春，喜歡下雪或想體驗雪的人們，還有愛滑雪的無數雪客們，都會在太浩湖的雪季上山來玩。有幾年我們也上來白雪靄靄的銀白色湖邊爬山，雪地、藍天、綠樹、藍湖風景一樣美麗，呼吸著高冷的空氣，在光彩閃耀的陽光下爬上了老鷹瀑布步道和翡翠灣瞭望點，這裡也是可以從高處鳥瞰太浩湖的絕佳位置。雖然這麼冷，但湖水可是終年不結冰，旁邊

▲ 冬天的太浩湖

的涓涓小溪混著雪水也如常地流動，不過已不復見小動物到處穿梭跳躍，萬籟俱寂的冬季和朝氣蓬勃的夏天，各自有著不同的迷人之處。

太浩湖

位置

太浩湖位於北加州與北內華達邊界上的湖泊，這裡離北加幾個主要的都會區，像是舊金山、矽谷、沙加緬度，都是半天車程可到的距離，就連北內華達州的幾個大鎮，如雷諾及首府卡森市，也是 1 小時內可到的距離。這裡是北美最大的高山湖泊，水質乾淨得可媲美

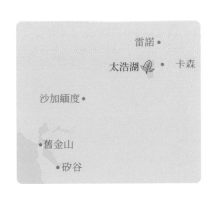

蒸餾水，湖水在陽光照耀下呈現一種美麗動人的藍色，保守估計每年被吸引從各地來的旅人超過 1 千萬人，是優勝美地國家公園的兩倍之多。

適合造訪時機

太浩湖全年都適合來訪，喜歡水上活動及登山，6 月到 8 月是氣候最宜人的訪問時機。愛滑雪的人每年 11 月下旬到隔年 3 月是滑雪旺季，剩下的時間是相對淡季。不過每年從 4 月到 12 月都會在太浩湖畔舉行不同的活動，如啤酒節、音樂季、秋魚季、高爾夫錦標賽，各式各樣的活動，吸引廣大的旅人在不同時刻前來享受太浩湖的美景。

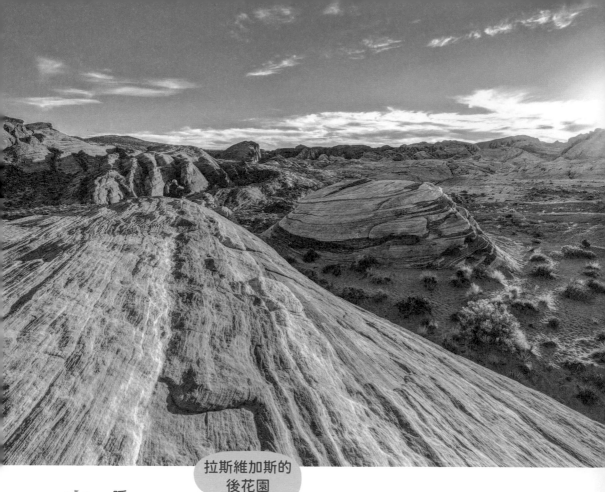

拉斯維加斯的
後花園

米德湖國家休憩區

睡在小小的車子中，生活在寬廣的大地裡！

Lake Mead National Recreation Area

　　秋天的米德湖是我們最愛的後院，可以自己在分散式營區找一處湖畔旁停上好幾個星期，方圓幾里都沒有其他人，我和老 J 一個下午可以就坐在湖畔看山、看水，每天爬山，在步道上幾乎只有我們，在這裡總是能找到悠閒與寧靜。

春秋是拉斯維加斯氣候最舒適的時候,每年我們都會趁著氣候宜人時回去爬山、露營,和老朋友聚聚,也試試各種新餐廳。在拉斯維加斯裡最為世界知名的一條街,是拉斯維加斯大道 The Strip,但身為當地人的我更喜歡戶外生活,覺得周邊的大自然比大街更富有意趣。

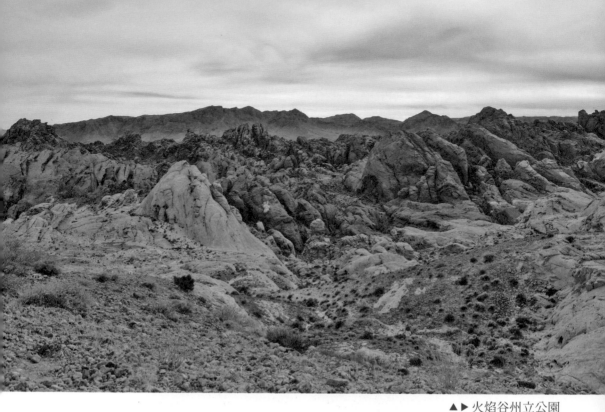

▲▶火焰谷州立公園

火焰谷州立公園

　　在拉斯維加斯大街東北方的火焰谷州立公園（Valley of Fire），約1小時車程距離。這個州立公園有國家公園等級的景色，有著一整片像火焰形色樣般的岩石，自然風化成像大象的石頭，如波浪般紅白相間的岩石。雖然整個公園是岩石，但每前往一個新地點，就會被新奇的色彩、紋路、形狀的岩石吸引得目不轉睛。

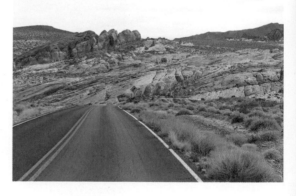

　　公園內有許多特色的步道，我自己最喜歡的是 White Domes Loop 步道，入口在兩個巨大岩石的中間，穿過了那兩個巨大的白岩石，一陣

下坡路後，突然有柳暗花明又一村的感覺。首先會先遇到一個拍攝電影場景的遺跡，再往下走岩石就越來越多顏色，連地上的也好多顏色。還要側身穿過一個狹窄的峽谷，而只有時間對的時候，陽光才會穿越峽谷灑落下來。

一路上運用想像力，可以看到恐龍形狀或長得像大蜥蜴的石頭，我非常喜歡這條步道，沿路上是粉色、黃色、紅色、白色、草黃色，各色各樣令人眼花撩亂的岩石，眼睛和手機都忙碌得停不下來。這個州立公園有露營的營地，附近沒什麼光害，晚上可以看到星星滿天。以前這裡很清幽，是當地人的祕密花園，隨著越來越多人發現露營車旅行的美好，這裡的營地也越來越滿，不過公園的東出口就接著米德湖國家休憩區，找不到營地還可以停去休憩區。

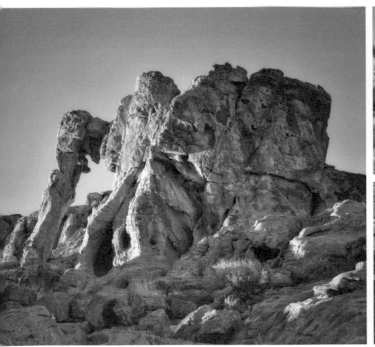

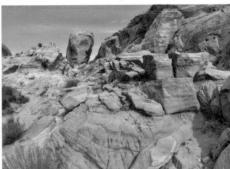

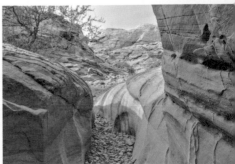

胡佛水壩

在《變形金剛》、《加州大地震》等電影都一直出現的胡佛水壩場景，離拉斯維加斯大街也只有短短40分鐘車程。水壩位於內華達州及亞利桑那州的交界，水壩一側的時鐘顯示的是內華達的時間，另一側是亞利桑那州的時間。胡佛是1930年代最大的水壩，建造胡佛水壩的工程非常浩大，光工程中用的水泥數量，就多到可以用來鋪設從舊金山到紐約、橫貫美國東西向的雙線道公路。又為了運輸這麼多的鋼筋水泥，還建造了一條鐵路，一天輪三班24小時不停工的趕建水壩。

那時的工人每天只領4～5美金，要忍受夏天四十幾度的高溫，以及極度乾燥的沙漠惡劣環境。這麼浩大的工程，聚集了非常大量的工人在此工作，疲累的工人下班後沒什麼生活娛樂，有人便發展起賭博娛樂。後來內華達州政府為了吸引人氣，在1931年將賭博合法化，一個月後就發出了6張賭博執照。許多資本家來建設賭場，後來就發展出拉斯維加斯這個人工娛樂城，所以沒有當初建造胡佛水壩的過程，就不會有今日的拉斯維加斯，且現在拉斯維加斯的電力還是由胡佛水壩發電供應而來。

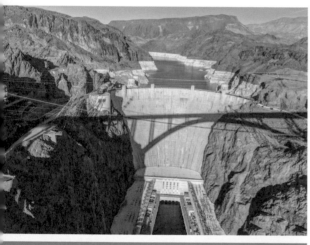

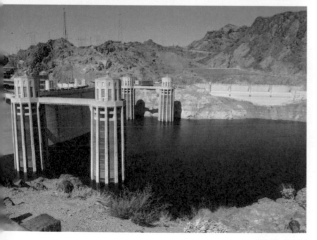

▲ 胡佛水壩

米德湖國家休憩區

米德湖國家休憩區內有兩大湖，北邊的米德湖（Lake Mead）和南邊的莫維哈湖，胡佛水壩上游的蓄水池是米德湖，莫維哈湖則是在胡佛水壩的下游。米德湖 97% 的水來自科羅拉多河，這個湖大到可以容納兩年克羅拉多河的水量，在滿水位時是美國體積最大的水庫。

位處沙漠的拉斯維加斯城市旁有這麼大的水池，除了供水給附近的城市，也提供極佳的娛樂功能，帶給附近居民一個超棒休閒玩樂的地點，不論是爬山、騎腳踏車、開船遊湖、各式水上活動、露營及釣魚等戶外活動應有盡有，到 2020 年米德湖遊覽的人已經超越 800 萬次，擠上了國家公園管理局下的公園入園人數最多的第五名。雖然米德湖只是國家休憩區，但我們卻非常偏愛這個地點。

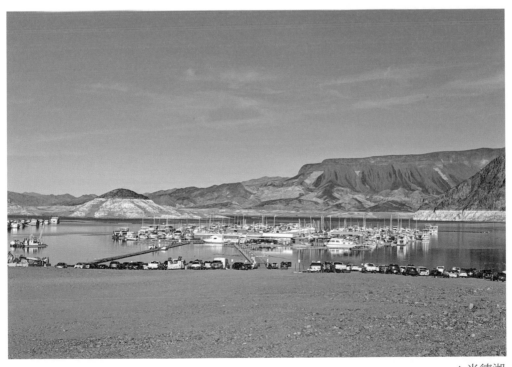

▲ 米德湖

小小的居住空間、大大的後院跑跳

我們的露營車長6.4公尺，寬2.06公尺，面積略小於4坪，扣掉駕駛座與廁所的空間，剩下的就是平常工作、睡覺、煮飯、吃飯、看電視的活動空間，再扣掉床和冰箱、瓦斯爐佔的地方，車內能走動的只剩一個短短小小L型的走道。算上駕駛座位區和餐桌區，我們勉強有兩個獨立的空間，加上車體比一般廂型車高，有180公分的老J，直直站在車子內頭頂還有空間，這樣多出的高度讓室內空間感覺寬敞舒適許多。

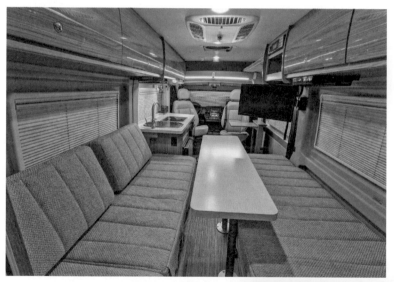

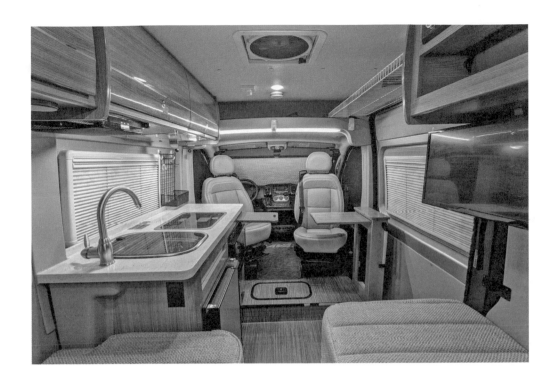

要能在這樣小小的空間內，兩個人快樂的生活，一定要有舒適的戶外空間可以走走跳跳，運動伸展。米德湖國家休憩區與其說是公園，對我來說更像是我們的後花園，春秋兩季天氣涼爽舒適，少雨乾燥，還有各式各樣的戶外活動，像是爬山、玩水、釣魚、騎腳踏車、開船遊湖。我們每天起床就盤算著今天要去做什麼活動，這裡實在非常符合舒適戶外空間的條件，已經數不清到底來露營過幾次了。

雖然在 2020 年公園訪客人數已突破 800 萬人次，但這個公園幅員非常廣大，可以去爬山玩水，地點又多，我們走過很多步道，沿路上遇不到 20 個人，和人數爆滿的國家公園比起來，這裡玩起來非常的自在，真的就很像自家後花園般的愜意。

▲ ▼ 河山環線小徑

騎腳踏車的天堂

　　公園內有一河山環線小徑（River Mountains Loop Trail），路鋪得非常平整、平緩又寬廣，完全與汽車分離，是給行人及自行車共用的小徑。這條小徑是爸爸媽媽帶小孩子來騎腳踏車也會放心的地方，且小徑本身環繞山脈，湖泊風景優美，還向國家休憩區外延伸到附近的兩個城市：亨德森市和博爾德城，及胡佛水壩。我自己很喜歡騎行在這

小徑上，舒適安全，風景又遼闊，很難不愛上在米德湖露營。以下是我最喜歡的幾個小徑：

33 Hole Overlook

33 Hole Overlook 在 Owl Canyon Trailhead 旁邊的停車場，從停車場邊眺望，可以看到好多人走出來的小徑，挑一條沿著走可以走到湖邊，天氣舒適涼爽時，可坐在湖邊的石頭上看著湖色風光發呆。因為幅員遼闊，每個人都可以找到一個屬於自己的安靜位置，享受與大自然之間的對話。

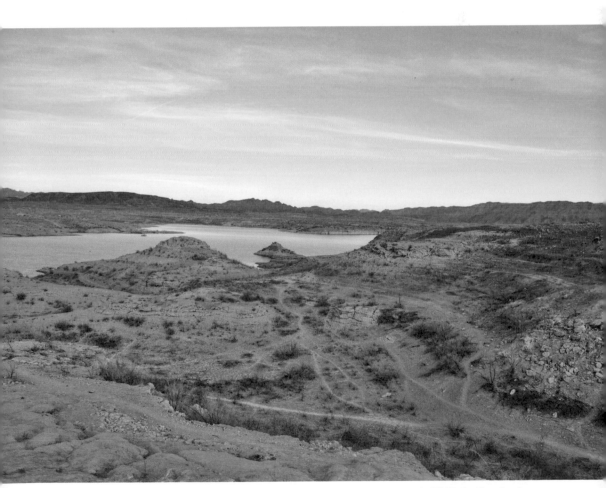

▲ 33 Hole Overlook

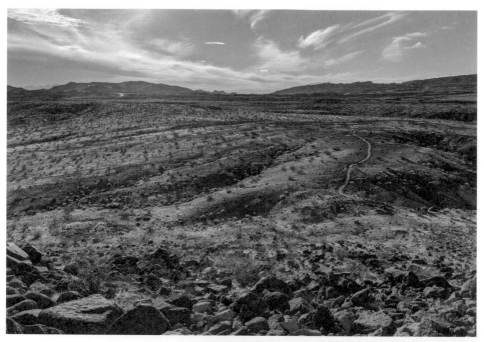

▲▼Bluff 小徑

Bluff 小徑

　　Bluff 小徑是一條輕鬆又漂亮的小徑，沿著峽谷邊緣慢慢爬上制高點，在高處瞭望河谷、蜿蜒的河流及遠方的山脈，覺得心胸就和視野一樣無邊無際。在這還可以看到位處於米德湖外的拉斯維加斯湖村莊，一棟又一棟的房子，小小整整齊齊地排列著，轉個角度可看到湖光粼粼的米德湖。小徑的入口處在拉斯維加斯灣營地內，來回約 4.2 公里，在這裡露營，起床就可以走路來爬這條遼闊優美的小徑。

Owl Canyon 小徑

走在 Owl Canyon 小徑這一片漂亮的風景，我想這裡曾是湖水的一部分，隨著米德湖的水位逐年下降而顯出水面。站在 Owl Canyon 徑的入口，可以清楚看到有好幾條小徑的足跡，走進來好像走在乾枯的湖底，到處是貝殼與乾枯的河床。這裡地勢相對低，在谷底看出去周圍的視野，都被小丘陵圍繞，有種不知道什麼時候才可以走出這片荒野的荒蕪感，與居高臨下是完全不一樣的感受！

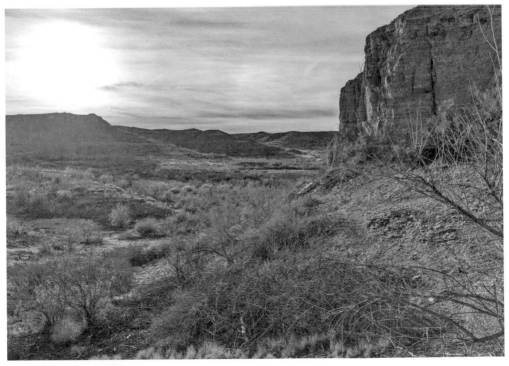

▲ Owl Canyon 小徑

歷史鐵路步道小徑

　　米德湖國家休憩區的亮點——歷史鐵路步道小徑（Historic Railroad Hiking Trail），當初在建造胡佛水壩時，有太多材料需要運輸到水壩建造處，於是特別從附近的博爾德城，建造了一條鐵路直通胡佛水壩。現在在米德湖訪客中心旁的這條小徑，就是當時鐵路的部分遺跡，沿途會走過 5 個隧道。

　　這些隧道十分高大，因為當時要運輸各式巨型的材料與機具，建造這些鐵路與隧道是 1930 年代，當時沒有像現代這麼多先進的儀器設備，許多成果是靠人工辛苦打造出來的。沿著小徑可以瞭望美麗的湖景及山景，運氣好能看到綻放的小花、跳躍的兔子，走著走著就會走到胡佛水壩，是一條很棒的步道。

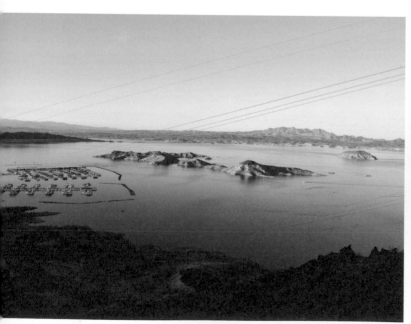

▲ 從歷史鐵路步道小徑眺望米德湖

▲ 歷史鐵路步道小徑

▲ Boulder Beach 營地

舒適漂亮的營地

米德湖國家休憩區的亮點就是有許多公營營地和私人特許露營車公園，還可在指定區域免費分散式露營（Dispersed Camping）。休憩區內有兩大湖，米德湖和莫維哈湖有 15 個營地共 900 多個營位，營地景色從沙漠、山崖到湖畔景致任君挑選。公營營地待的天數可達 30 晚，比一般國家公園的 14 天慷慨了很多，如果想來這裡過個秋天，不想天天去倒廢水，私人特許露營車公園有提供全接口的營地，還能預定月計價的優惠價格，真的是選擇性很多的國家休憩區。不管是想要遠離人煙的分散式露營，還是在湖畔邊有全接口營地的舒服露營，通通都有。

我自己最喜歡的營地是米德湖邊的 Boulder Beach 營地，景色遼闊又十分寧靜，我們運氣很好找到最角落，又是湖景第一排的位置，一打開窗簾就看到山景加湖景，一個晚上才 20 美元（約 600 台幣），腳踏車道在營地的入口處附近，想環湖，腳踏車一騎就去看湖了。

米德湖國家休憩區是給大眾休憩娛樂的好地方，所以許多人會拖自己的船來，享受在湖上游泳、玩水、嬉戲、曬太陽的時光。Callville Bay 和 Echo Bay 的營地旁，就有可放船下水的坡道，許多自己拖船來的人會更偏好這樣的營地。

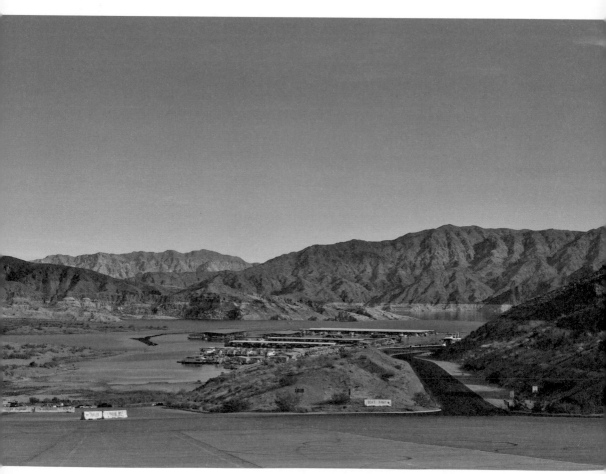

▲ Callville Bay 下船處

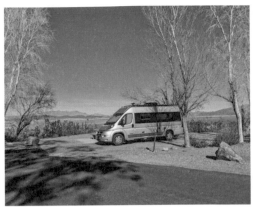

▲ Boulder Beach 營地

▲ Echo Bay 營地

米德湖國家休憩區

位置

米德湖國家休憩區在內華達州與亞利桑那州的邊界，離觀光勝地拉斯維加斯只有 30 到 40 分鐘車程，離南加州大城洛杉磯及亞利桑那州首都鳳凰城也只要 4 小時車程，是一個交通非常方便的公園。

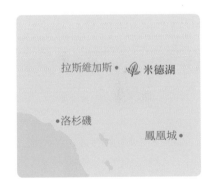

拉斯維加斯 ● 米德湖

● 洛杉磯

鳳凰城 ●

適合造訪時機

這裡是典型的沙漠氣候，夏天又熱又乾，有時氣溫會達攝氏 45 度，冬天幾乎不下雪，但還是需要穿上冬裝外套。推薦來玩的時間從秋末到春初，比較適合在戶外走公園的步道欣賞風景。不管是哪個季節來，都記得要帶足夠的水，這裡真的十分乾燥，要時時補充水分。

04

海岸線公園

沒有網路訊號、不再有無止境的水資源，
最怕的是上廁所到一半，沒水了！

身為現代人離開網路，應該就像沒有空氣和水一樣痛
苦，偏偏絕美的地點都在荒郊野嶺，沒有收訊的手機
只能當好看的時鐘，無法查資料，沒有 IG，更沒辦法
滑臉書，有多嚴重的手機成癮毛病就在此時完全現形，
一開始雖然不喜歡離線感，但一陣子過後還滿享受不
被手機打擾的日子，此時最好的回應就是全然融入大
自然，盡情爬山玩水吧。

開著一台房子旅行的同時，水變得很寶貴，像是洗澡
煮飯都要用到水，有幾次洗碗盤洗到一半髒水箱滿了，
還必須扛著洗碗水去廁所倒；如果不注意用水，也遇
過上大號上到一半沒水，沒辦法沖馬桶，或洗澡洗到
水箱滿了淹出來，這真的令人很難忘！

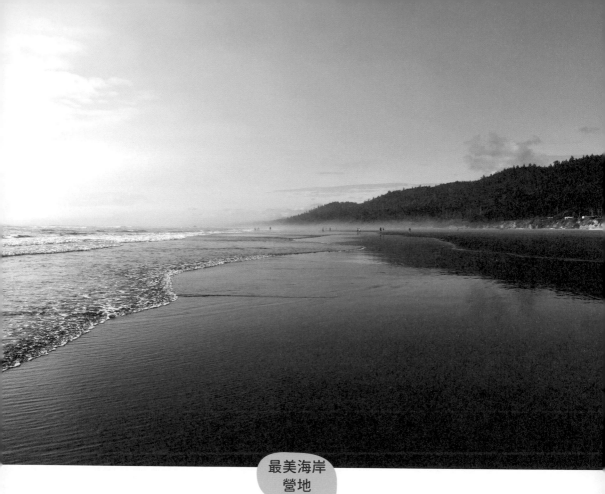

最美海岸營地

奧林匹克國家公園

可以幾天不洗澡？

Olympic National Park

奧林匹克國家公園是我心目中第一名的營地，坐落在太平洋的山崖，從露營車窗外看出去就是大海，打開窗戶就能聽到沉穩又規律的太平洋海浪聲，走下階梯就是沙灘，能游泳、玩沙、踩浪，若餓了累了就轉頭回營地洗澡、烤肉，或靜靜地躺著聽海浪聲，人生哪還有憂鬱。

　　離開冰河國家公園後，我們穿過愛達荷州，從華盛頓州東邊進入，打算要到最西邊北方的奧林匹克國家公園，中間特別繞路去華盛頓州正北邊的北瀑布國家公園，但搞了老半天，大部分的時間都在湖水超綠的羅斯湖國家休憩區。

　　我們怎麼這麼瞎！？原來一般講的北瀑布國家公園綜合體是包含國家公園系統下的三個單位：北瀑布國家公園、羅斯湖國家休憩區及奇蘭湖國家休憩區，20 號公路穿越了北瀑布國家公園，把公園分成南北兩邊，這條公路又是主要幹道，為了方便通行的駕駛不用一直經過國家公園的檢查哨／收費亭，便把這條道路畫在羅斯湖國家休憩區中。另外一個奇蘭湖國家休憩區，緊連南邊的北瀑布國家公園的南端，一般統稱這三個地方為北瀑布國家公園綜合體，所以如果有人說他們來北瀑布國家公園玩，通常指的是北瀑布國家公園綜合體。

　　真正的北瀑布國家公園，目前沒有一條柏油路可到達，如果真的想探索體驗，最好的方法是靠雙腿爬山，現在開車能到的熱門景點，幾乎都是在羅斯湖國家休憩區中，包括訪客中心、商店、營地及護林員舉辦的活動等，所以才說我們大部分的時間都在羅斯湖國家休憩區。

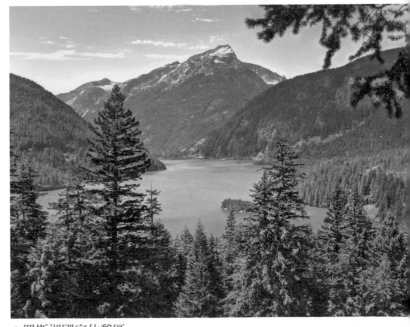

▲ 羅斯湖國家休憩區

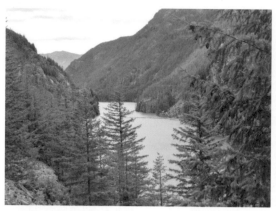

▲ Gorge 景觀小徑

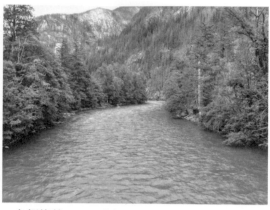

▲ 水超綠的 Skagit 河

▲ Suspension 橋

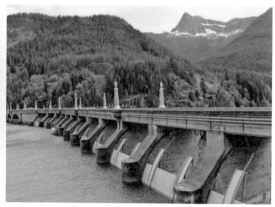

▲ Diablo 湖

北瀑布國家公園綜合體

　　北瀑布國家公園北接加拿大，園內屬於涼冷的高山氣候，有三百多座冰河和數不清的雪原，春夏天氣回暖，有部分的雪融化向下流去。這裡的河流、小溪、湖泊都呈現漂亮的碧綠色，我忍不住問了護林員，為什麼冰河國家公園的水色偏藍，但這裡的水卻這麼綠？原來每區的岩石含有不同的礦物成分，當冰河在移動時，與底下的岩層摩擦產生細小的岩石粉末，在天氣回暖後，冰河融化成水帶著岩粉流向下游，這岩粉太細了漂浮在水中，不同的礦物成分，造成各地的冰河水有不一樣的顏色，北瀑布國家公園就是令人難忘的碧綠色。

河邊的營地

北瀑布是國家公園，但卻沒有國家公園夏季的忙碌景象，營地有一半位置是空著的，步調悠閒到還能自己挑一個可以走到河邊玩水的營位，每天吃飽就到沙灘上去曬曬太陽，踩踩水玩玩，別看 7 月天太陽溫暖，這從冰溶化來的水可還是透心涼，超級開心找到了這樣一個夏天露營的秘境。

其實這裡人少是有原因的，北瀑布國家公園內的景色非常漂亮，有超多冰川與高山湖泊，但沒路車子無法開上去，所以想看就要自己爬上去，有許多經典的地點來回就要 8 個小時，很多人是揹著帳篷上山過夜，多爬幾天多走一些地點玩夠才下山，營地裡就沒這麼多人了。

▲ 河邊的營地

超級綠又有豐富生態的公園

　　訪客中心與商店附近有幾條相對簡單的小徑，到處都綠油油的蕨類植物與苔蘚外，仔細找還看得到枯木上長滿木耳或香菇，水氣多，蚊子、小蟲、蜘蛛也都跟著多起來，常常走在步道上就撞到細細的蜘蛛絲。這裡實在是太綠了，水多蟲也多，和我對美國西部乾燥的印象實在很不符合，但當護林員告訴我們這裡是雨林時，還是有點傻住，一個冬天雪多到有冰河的地方，竟然可以是雨林，沒錯！北瀑布國家公園的西部真的是溫帶雨林。

　　這裡是美國最荒涼的土地及崎嶇的山脈之一，也是很棒的熊棲息地，

▼ Pyramid 湖小徑

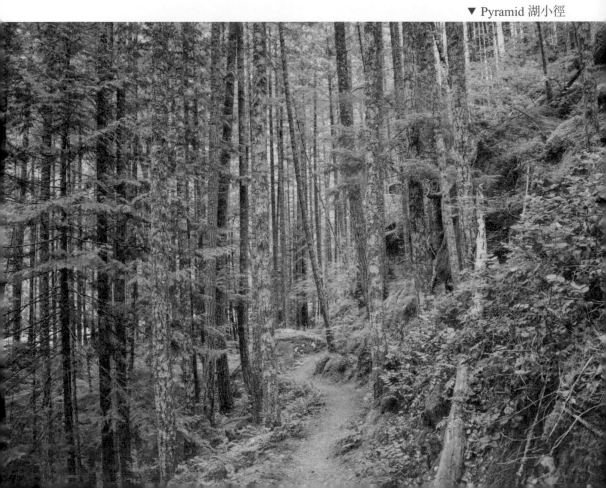

▲ 沿路都長滿苔蘚

▲ 超多顏色的木耳

通常熊不會主動攻擊你，去野外要注意不要突然太安靜地出現在牠們的領土，牠們會感覺被侵犯，而可能做出防禦性的反應，所以一路上要一直講話，讓熊知道有人靠近，一般牠們會自己離開。另外救命法寶防熊噴霧要放在隨手可拿到的地方，如掛在腰帶上，千萬不要塞在包包裡面，熊都衝到面前哪有時間翻包包；還有看到熊不要跑，因為牠跑得絕對比你快，要慢慢斜向後退。每一次要進入熊的國度，我都還是滿緊張的，但把原則記好，就比較不會慌張。

既然都來到了這裡，也去爬幾條小徑，至少要踩到國家公園的領地吧。第一條小徑，前兩個小時都是不斷地直上的陡坡，我帶了兩支登山杖，但雙腳已經爬得微微顫抖，又走了一個小時，邊走還要邊講話製造聲音防熊，邊走邊講話也讓我氣喘吁吁。才走一半，已經下午兩點多了，山上起霧，步道也變得滑溜，所以決定回頭下山。有爬山的人都知道上山難下山更難，回到車上後我的腿完全抖得停不來。

隔天換了一條小徑想爬上國家公園，但太少人走這條小徑，加上又是雨林氣候，路完全消失在雜草之間，嘗試再往上走了一陣子，就完全找不到路在哪裡，於是只能再度放棄，我到現在還不知道有沒有真的踩上北瀑布國家公園的土地。

◀ 水氣多到連樹上都是滿滿的苔蘚

◯ Tips

北瀑布國家公園的建設很少，荒野比例很高，對遊客不是這麼親和，但對於熱愛爬山的人而言，這裡可是他們的夢想地之一，尤其兩條美國最知名的登山路徑：太平洋山脊步道及太平洋西北步道，都橫跨了北瀑布國家公園。

太平洋山脊步道（Pacific Crest Trail）從加州的美墨邊境開始，經過加州、奧勒岡州、華盛頓州，直到加拿大邊境，總長約 4,265 公里，也是電影《那時候，我只剩下勇敢》的女主角所走的路線。

太平洋西北步道（Pacific Northwest Trail）從蒙大拿州冰河國家公園的大陸分水嶺起，經過愛達荷州到華盛頓州的奧林匹克半島，總長約 1,930 公里。

▶ Angeles 港

前進奧林匹克國家公園

告別了北瀑布，直接前往華盛頓州西北角奧林匹克半島上的奧林匹克國家公園，穿過西雅圖的北邊，開過跨海大橋來到奧林匹克半島，從國家公園北側的 Angeles 港入口進入公園，入園前在 Angeles 港看到一艘停在港口的渡輪和排隊的車子，老 J 指了指說那邊就是加拿大了，仔細看看真的看得到海峽的對面有陸地，原來這些車子是要排隊上渡輪，跨過眼前的安德富卡海峽（Strait of Juan de Fuca）前往加拿大的，美加間交通可真是不可思議的方便。

我們在入口處排隊等了半小時才入園，不過等待很值得，因為這次來到的奧林匹克國家公園，是聯合國指定的世界遺產和國際生物圈保護區。公園有三個生態系統，從雪山、海岸到溫帶雨林，呈現了三種完全不同風格的風景，從亞高山草甸野花遍布、太平洋的藍色海岸到綠意盎然雨林。

▲ 跨海大橋

颶風嶺

　　站在颶風嶺（Hurricane Ridge）的山脊上，風景和視野都很好，向北瞭望可以清楚看到海峽及加拿大的陸地，稍微轉轉頭則能看到周圍綿延不絕的山脈。這裡海拔有將近 1,600 公尺，是亞高山草甸針葉林與高山草原遍滿色彩繽紛的小花面貌，樹木與草地有自己的領土，畫面中呈現了留白的美，是我很喜歡高山風景特有乾淨清新的樣子。颶風嶺上的風速有時可超過每小時 120 公里，除了有強風外，一年還會下超過 9 ～ 11 公尺的雪，多數時候山上的雪要到夏天才會融化，雖然沒看到山羊，但能見到悠哉吃草的鹿兒。

▼ ▶ 颶風嶺

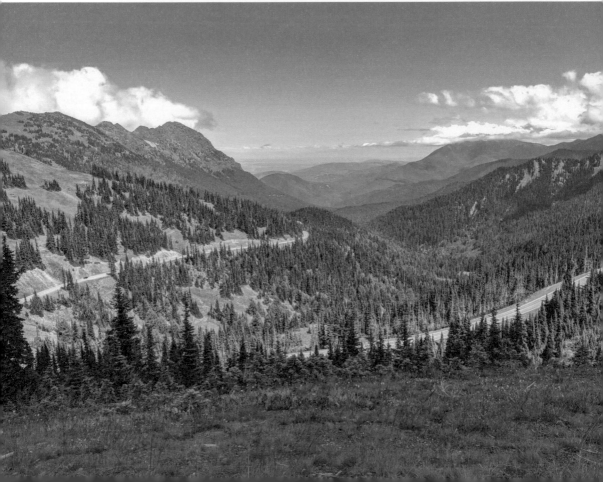

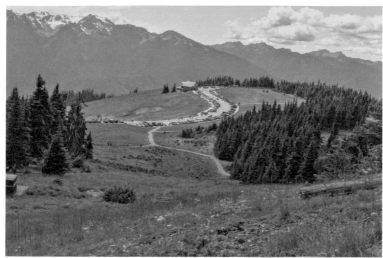

◀ 從颶風嶺瞭望
遠處的冰河及前
方的訪客中心

◀ 亞高山草甸針
葉林

▶ 颶風嶺的山脊

▲ Marymere 瀑布

古老森林

　　行經新月湖區時，特別停車下來走訪有古老森林面貌的 Marymere 瀑布特色步道。這條小徑旁到處都是巨大高聳的樹木，顯得我們特別渺小，在炎熱的夏日午後，有這麼多大樹遮陽的步道，倒是非常涼爽舒適。沿途陽光稀稀疏疏穿透樹葉，苔蘚長滿樹枝與石壁，放眼看去從上到下都是滿滿的綠意，沿路呼吸著森林的芬多精，空氣香香甜甜的。沿著步道走到底會看到一個小且精美的三層瀑布，可以站在瀑布對面的小觀景台凝視瀑布的墜下。步道不長，來回約一小時可以走完，非常的舒服輕鬆，適合一家老小邊走邊聊天，我自己很喜歡。

前往太平洋海岸

奧林匹克國家公園分成東西兩塊，大部分的公園都在西邊，東邊這一塊面積小，非常狹長，只在太平洋海岸線邊，連接這兩塊地中間是國家森林區的土地。我們要穿過中間的國家森林區，到有 120 公里原始海岸線的東邊奧林匹克國家公園，穿越時會經過 Forks 小鎮，到處都有寫著「Twilight」的牌了，原來這是《暮光之城》的拍攝地之一：Forks 小鎮。如果你是暮光迷，可以在這停留去拜訪電影主角的家、福克斯高中、貝拉的卡車等地點。

沿路看到很多載著原木的大卡車進出公園，因為國家森林區有個責任，是要提供永續的木材給美國國內使用，這個國家森林區夾在奧林匹克國家公園之間，把木頭送出去，穿過公園的道路比較方便。

奧林匹克國家公園的海灘，讓我好像回到小時候第一次認識海灘的悸動，海浪聲聽起來不一樣，風景、海灘看起來迥異，但帶來的寧靜感是一樣的。

Rialto 海灘

這是超特別的鵝卵石灘，岸邊的石頭都被磨得圓扁扁的，海岸線旁都是巨大的樹林，一些被河流帶下來的巨大漂流木，也躺在卵石灘上，大家就在巨大的漂流木上堆起了石頭，成為另外一種地標。

▲ Rialto 海灘

望向海上，有許多小小島嶼又稱海蝕柱，這些小島本來是海岬與陸地連在一起，他們有比較特別的岩石成分及結構，經過海水長時間的沖刷變成了海蝕柱，而海蝕柱的景色也是 Rialto 海灘的特色。

▼ 海蝕柱

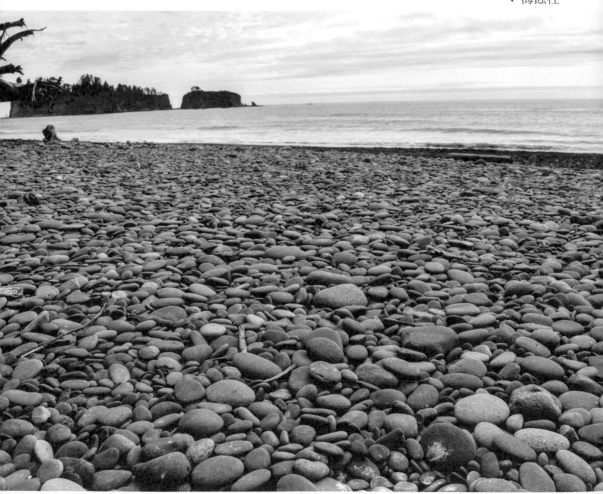

▲ Kalaloch 海灘

有最美營地的 Kalaloch 海灘

我們曾在草原、雨林、城市、小溪旁露營，這是第一次在太平洋海岸邊上露營，也是目前心中第一美的營地。露營車營地及旅館就在海灘旁邊，能想像早上起床一開窗迎接你的是太平洋的日光，望著粼光閃閃的大海吃著早餐，運氣好還能看見鯨魚甩尾；夕陽時，沙灘的水還來不及退去，新浪就打來，海水就像鏡子倒映著景色，實在是太美了；晚上車窗開著聽浪聲啪啦～啪啦～啪啦～啪啦～雖然夜色太黑看不見海，但海浪聲把我帶向了深海的寧靜。

我想這裡是當地人都知道的秘密花園，我們是碰巧發掘到，夏天露營營地需事先預定，常常半年前一開放就秒殺，實在太多人都想在太平洋的海邊露營，所以限制很嚴格，一個夏天只能預定 7 天。看到好多露營車，是兩三個家庭一起來，大家在中間搭起了戶外棚點了燈，圍著營火吃飯，泳衣、泳圈、小孩子腳踏車就散在旁邊，看起來就是一次來 7 天的那種氣勢！一大家子的人，大人們哈哈大笑，小孩滿臉幸福，我覺得這是最美的畫面！

▲ Hoh 雨林

雨林裡的生命

奧林匹克國家公園的每個地點，都帶來很大的驚喜，每一區都好有自己的特色，我們決定多停留幾天，最後要去看看奧林匹克國家公園中的溫帶雨林區。因為有先經過北瀑布國家公園，對美國有雨林這件事不再這麼詭異，不過 Hoh 雨林平均年雨量竟然有到達 3.55 公尺，造就出來的是滿溢的綠色，從地面上到天空中都超級有生命力。

我們一到 Hoh 雨林，又愛上了這個陽光綠地、氣候宜人又充滿活力的森林。營地附近有許多小徑，每天都找一條步道去爬山，有時長時間來回腳酸肩膀痠，但呼吸大自然的芬多精，或是運動產生的腦內啡，讓心情愉悅，總是期待明天再出門去爬山。

這裡豐富的水氣，打造出周圍一層又一層的生命，不管是地面上的小草、水底的水草、石頭上的青苔、高一點的蕨類、再高一點的大樹，到佈滿大樹的苔蘚（我覺得看起來真的很像頭髮捲捲的鬼魅），不浪費一點空間，是滿滿的生命綻放。就算是死掉的大樹，樹幹也會變成小動物的家，老樹幹貢獻自己的養分讓新生命成長茁壯，這就是白然界的傳承與奉獻。

走著走著，突然護林員從草叢中撿起了一坨黃黃的東西，長得像巨大的蝸牛但沒有殼，身上有著黑色的斑點，不仔細看還以為是被丟在路邊熟透的香蕉，原來這是北美洲太平洋海岸特有種的香蕉蛞蝓，真的是很幸運的一天！

▲ 從地面到天空層層疊疊的綠色

▲ 連水裡都是滿滿的水草

▲死亡的樹木成爲新樹木的養分

▲ 護林員撿起香蕉蛞蝓

可以幾天不洗澡？

這裡很好爬，我們想撐到冰箱裡的食物吃完再離開，但這次真的有個問題，營地的廢水站已經年久失修不能用，露營車的髒水箱是最大弱點，只能裝下兩人舒舒服服洗一次澡的水量，但日常生活的洗臉、刷牙、洗菜、煮飯也都會產生廢水，不能倒髒水，言下之意是我們在這住多長，就有多久不能洗澡了嗎？！

雖然天氣不算熱，但每天爬山還是會流汗，撐過了第一晚，第二天我真的很想洗頭，窮則變變則通，把所有大鍋子盆子裝滿溫水，就像在洗手台洗頭的姿勢洗了頭，擦了澡，再把肥皂水提去營區的洗手台倒，透過自己的勞力搬運水，才理解到打開水龍頭就有嘩啦嘩啦的水流下，是多麼幸福的事，使我們更加珍惜一點一滴的清水。

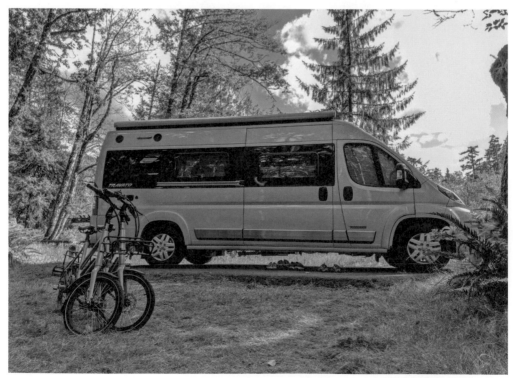

▲ 奧林匹克國家公園營地

冰箱空了,該是出去探買,並且舒服洗個澡的時候到了,我們一定會再回來奧林匹克國家公園,特別是再回到 Kalaloch 的海邊露營,下次也要半年前就上網搶訂夏日的 7 個晚上,盡情地凝聽太平洋的海浪聲啪啦～啪啦～啪啦～

奧林匹克國家公園

位置

奧林匹克國家公園在華盛頓州西北角的奧林匹克半島上,半島北面是胡安德富卡海峽,過了海峽就是加拿大領土,西面太平洋。奧林匹克國家公園離西雅圖大城約兩個半小時的車程,是一個離大城市非常近的國家公園,所以來旅遊的人也很多。市區前往奧林匹克國家公園的幾條主要幹道都很容易塞車,旺季來此旅遊,在入園處等個半小時以上是很常見的。

適合造訪時機

奧林匹克國家公園全年開放,通常夏季晴朗舒適,高溫在攝氏 18 ～ 24 度之間,又 7 ～ 9 月是比較少雨的季節,也是最多遊客來訪的時間。這個公園上至高山、下至海岸,又有溫帶雨林,天氣變化滿大的,所以不管什麼時候來,多帶件保暖的外套及雨具絕對不會錯。

加州太平洋
海岸公路

大索爾露營趣

隨便照都是 IG 美景

Big Sur

露營車沿著蜿蜒曲折、高低起伏的海岸公路開，時而有白色的浪花打在沙灘，或居高臨下看著無止境的太平洋海水拍打巨石，時而海天一線波光閃閃，或又突然出現遼闊的草原，或穿過巨大的樹林，下一秒濃霧襲來則籠罩了曲折的山路，永遠不知道轉個彎等著你的美景是什麼。

美國太平洋海岸公路俗稱 PCH（Pacific Coast Highway），北起華盛頓州的西雅圖，南至加州的聖地牙哥，幾乎整條都是沿著海岸線的公路，景色十分壯麗動人。加州的一號州際公路與太平洋海岸公路有一段重疊，這段美麗的加州太平洋一號公路，也被評為世界上最著名的風景優美公路之一。公路穿越以自然景觀和近似原始山林風貌聞名於世的大索爾（Big Sur），被評定為世界前 35 個必來旅遊景點之一，有著海岸與森林雙倍掛保證漂亮的此地，一定要來走看看。

加州一直以天氣舒適宜人、風景優美著稱，有巨大的紅木森林，許多著名的葡萄酒莊，但一直最吸引我的是沿著加州太平洋一號公路有綿延不絕的沙灘、岩石及峭壁，北起舊金山的北方，到南至洛杉磯的南方，想要享受絕佳視野，由舊金山往洛杉磯方向開是最好的選擇。海岸線在右手邊，視野非常棒，多數的景點都在海岸邊。在太平洋的對岸就是可愛的寶島台灣，每每開在這條公路上都牽起思鄉之情。

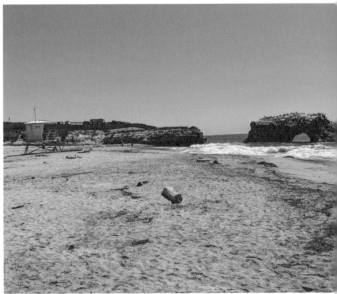

▲ 太平洋海岸公路一隅

蒙特雷與卡梅爾

蒙特雷（Monterey）與卡梅爾（Carmel）是要從舊金山前往大索爾必經的兩個特色小鎮。蒙特雷與聖塔克魯茲隔著一個海灣互相遙望，曾有世界沙丁魚之都的美名，現在去都還看得到魚罐頭工廠的歷史建築，改建成各式各樣的商鋪、餐廳、旅館、特色小店。由於是海灣第一排，景色優美又氣候宜人，每年都吸引了很多人來旅遊。另一個讓蒙特雷聞名於世的是「17 英里大道」，大道沿著海岸彎曲前進，湛藍的海水、白色的沙灘、礁石岸、海灣景色，還有最著名長在岩石上的孤柏，最後還會經過世界最美麗的高爾夫球場，舉辦數次美國高爾夫球公開賽的 Pebble Beach Golf Links，是一條值得前來的大道。

▲ 蒙特雷

▲ 卡梅爾

卡梅爾是個典型的美國有錢小鎮，鎮內多是古色古香的歐風建築，這裡住了許多的藝術家，小鎮上到處可見藝廊、手工藝品店、精品店，並禁止連鎖餐廳，造就這裡有各式各樣獨特風格的好餐廳。前進大索爾前，先來此用餐，體會這特色富裕小鎮。

大索爾

自北加州卡梅爾南方 42 公里處到南加州聖西蒙（San Simeon）間的沿海山脈，這一大塊都是大索爾（Big Sur），西臨太平洋，東靠 Santa Lucia 山群。大索爾區域很大，大到包含了 7 個加州的州立公園，沿路幾乎是濱海路及蜿蜒的山路，路上風景不斷地變換，氣候也不同，天氣好時視野遼闊海天一線，有時突然雲霧壟罩大地，過幾個小時又是湛藍的天空，永遠都不知道下一刻的天氣是什麼。霧茫茫的也是另種美麗，雖然視線不這麼遼闊，小心點慢慢開就是了。

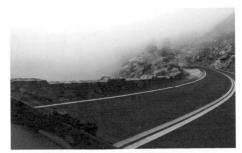

▲ 起霧的太平洋海岸公路

沿路南下，有好幾個值得停留的地方：

海獺保護區景點

這裡名為海獺保護區景點，不過整條大索爾有好幾個地點都看得到百隻海獺聚集，我們剛好不是觀海獺的時機來，這趟旅行都沒看到海獺先生或小姐，但這裡視野超級棒，很值得停下來看看遼闊的海岸線，如此美好的風景只是北加州一號公路一個縮影。

▼ 海獺保護區景點

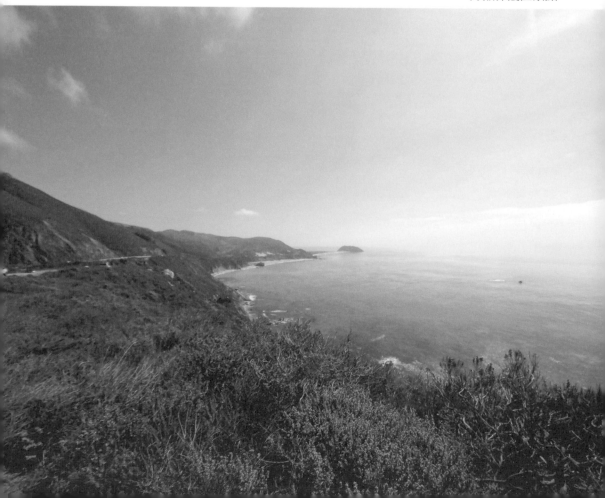

Bixby Creek 橋

　　這裡是大索爾的地標之一，停車場的地點剛好可以拍到橫跨山谷的 Bixby Creek 橋及峭壁下綿延的海岸線，晴天絕對是湛藍海岸配上白色橋墩的清晰美，起霧時分也有種朦朧溫柔的美麗。

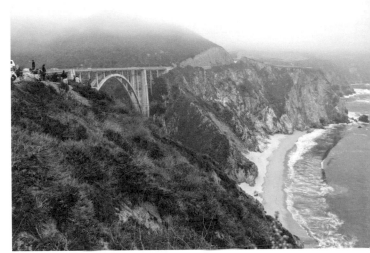

▲ Bixby Creek 橋

Partington Point & Cove

　　我很喜歡這個地點，可能是要爬 20 分鐘的陡坡，沒有很多人來，可以在這裡度過寧靜的時光。Partington Point 和 Cove 是同一條山路下來，往右到 Partington Point，

往左過個山洞到 Partington Cove。Point 在一個礁岩灣岸邊，海浪一波一波打在岩石上激起白色浪花，濺起的水珠頓時看似獨立個體，下秒鐘又落入海水還原成為大海的一部

▲ Partington Cove

▲ Partington Cove

分，分不清哪些曾經是浪花哪些是大海，想起佛家總是拿大海與浪花來比喻自性與分別執著，這麼近一次又一次看著波浪打上岸碎化再次融入大海，覺得好像離悟道又更接近一步了。

再到 Partington 灣，這次是站在懸崖上高高的看著小小的海灣，海浪拍打著碎石海岸，海浪退時石頭也被捲下海，海浪起時石頭又被帶上來，加上是個三面都是岩壁環繞的小小海灣，所有的海浪與石頭拍打的聲音都被放大聽得清清楚楚，是聽覺上的饗宴。Partington 灣淺又清澈，海灣裡巨大的水草隨著海浪波動跳舞搖擺，看得好清楚，真的是很棒的地點。

▲ Partington Cove

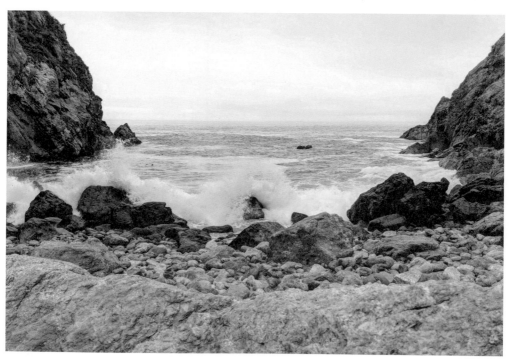

▲ Partington Point

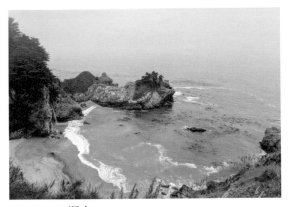

▲ McWay 瀑布

McWay Falls & Cove

　　McWay 灣也是好像迪士尼卡通裡才會出現的景點，McWay 瀑布從快 25 公尺高的峭壁竄出，流向碧藍綠色的海水，突出海灣的岩石上長了幾棵綠樹，整個畫面寧靜又俏皮。

Julia Pfeiffer Burns 州立公園鳥瞰點

　　到鳥瞰點的時候，大霧濃得看不到前面的山壁，到處跑玩一早上肚子也餓了，因為起大霧氣溫也滿涼的，老 J 停好車後，我煮了兩碗熱騰騰的麵，還燙了青菜，舒舒服服的坐在露營車上吃午餐，等等看濃霧會不會散。有幾個瞬間濃霧稍稍退去，勉勉強強地可以看到沿著蜿蜒峭壁旁令人驚豔的海岸線，但馬上大霧又湧上來覆蓋了視野。霧氣這麼重什麼也看不到，決定回營地休息，開回營地竟然是大晴天，這裡的天氣真的是變化多端，溫差也很大，還好開著露營車旅行，隨時都可以加減衣服。

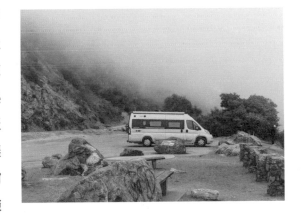

▲ Julia Pfeiffer Burns 州立公園鳥瞰點

Pfeiffer 大索爾州立公園

Pfeiffer 大索爾州立公園是這幾天過夜的地點，公園在山區裡，有許多布滿樹木及小溪環繞的綠色步道，去一號公路可以看海景，在這裡能感受山裡的氣氛。陽光穿越樹梢灑在大地上，到處是高聳到雲端的巨大紅木，清澈的小溪可以享受踏水的清涼。這幾天也是奇怪，每次在一號公路遇到大霧，回到營地都是晴朗的藍天，幾十分鐘的車程卻像是兩個世界。

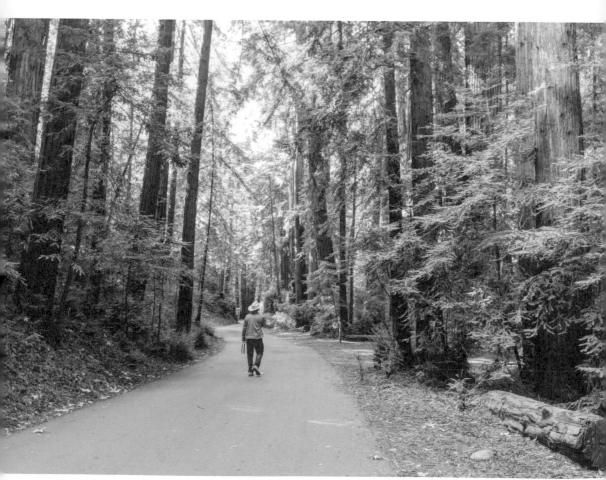

▲ 公園中的步道，兩側都是巨大紅木

▲ Pfeiffer 大索爾州立公園

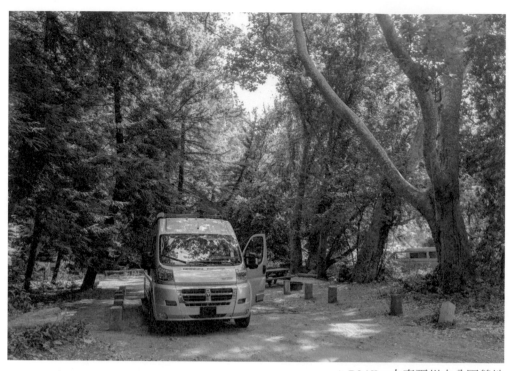

▲ Pfeiffer 大索爾州立公園營地

進入大索爾區後，手機就完全沒有訊號，還好事前上網訂好了營地。到公園時當天先到先得的營地已滿，如果沒先訂營地，當下真的會有點慌張，沒辦法放心玩耍。沒有手機訊號，更能仔細觀察周圍的一草一木，不會邊走步道邊回訊息，也不會想到什麼就 google，忘記享受當下。當把注意力都放在大自然間，覺得綠葉比平常更明亮，空氣更香甜，小鳥的啾啾聲也是特別的清脆響亮。

我們很喜歡這個營地，每台露營車子間都保持了舒適的距離。太陽下山後，就生火聊天小酌一番，看不到也聽不到鄰居，可以更放鬆地發懶，在營火邊抬頭仰望天上數都數不完的星星。在加州露營有個非常加分的優點，就是蟲子非常少，車窗車門開著也不用擔心蚊子或蜘蛛爬進來，這裡到處都有大樹，氣溫比城市裡舒適很多，夏夜裡晚上開窗睡覺，還會被冷醒是多麼的幸福！

在大索爾我常常遺失一個東西，就是「時間」，無論是到每一個觀景點瞭望或就簡單地佇足海岸邊，一轉眼半個小時一個小時就溜走了，聽著海浪拍打岩石的聲音啪啦～啪啦～啪啦～巨大的海草隨著波浪搖擺，白色的浪花來了又去、去了又來，藍藍的海水搖曳晃動，淡淡鹹鹹的味道撲鼻而來。抬頭凝視巨大的紅木，低頭驚嘆美麗的小花，時而晴天遠見四方，時而大霧伸手只見五指，身處於這樣巨石、大樹、溪流、海岸、小花的原始自然環境，讓我不記得時間，也忘卻煩惱，沒有什麼經驗比這個更美麗。來這裡，不要急著趕路，心一急就體會不到身旁的美好，慢活才是樂活！

大索爾

⦿ 位置

位於北加州卡梅爾南方 42 公里處，到南加州聖西蒙（San Simeon）間的沿海山脈，從聖塔庫魯斯到大索爾約一個半小時的車程，從聖荷西也是矽谷到大索爾約兩小時的車程。介於加州兩大城市舊金山與洛杉磯之間，因為整條濱海公路及原始森林景觀的美景，每年吸引世界各地的遊客來訪。

• 舊金山
• 矽谷
• 卡梅爾
🌿 大索爾
• 聖西蒙
洛杉磯 •

📅 適合造訪時機

大索爾以蜿蜒的海岸、沙灘岩石懸崖，及多霧的氣候著名。起霧的狀況不可測，有時一大早起霧，下午就看得到太陽，有時候整天都大霧，普遍來說 9 ～ 10 月起霧的狀況會好一些。不過除了霧的影響外，一號公路常常因落石部分封路修路，有時又受夏日山火影響封路，最好的旅行時間是上大索爾的官網查詢道路狀況，也確認天氣，沒大問題安排好住宿就速速出發。

05

仙人掌公園

一天 24 小時喜怒哀樂黏在一起，
真愛大考驗，來一趟露營車旅行吧！

要有一趟豐富的自助旅行，需伴隨很多的研究、規劃
與備案，露營車旅行更是如此，比如路線規劃，去哪
加油、買菜、洗衣服，當地的手機訊號、天氣狀況等，
事前準備好大大小小的資訊，到當地有意外狀況時也
比較不會手足無措。在這麼小的空間 24 小時生活在一
起，還有那麼多事情要做，兩個人心態和步調上都需
要調整，最重要的幾件事是要成為彼此最佳的幫手，
每天真心謝謝對方的付出，學會適時閉嘴不要火上加
油，多點幽默及耐心，學會開個玩笑事情就放下了。轉
頭看看坐在你旁邊的靈魂伴侶，想像著和他(她)住在
3 坪多大小的露營車中，來趟沒有終點又每天喜怒哀樂
都黏在一起的旅行，能不離婚的一定是真愛來的！

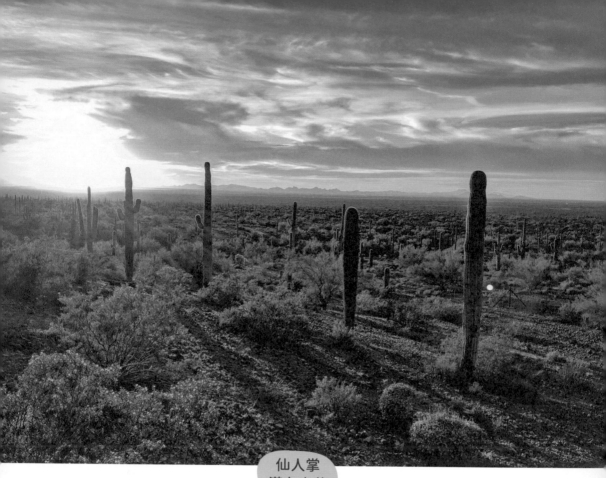

仙人掌
滿布山谷

巨人柱國家公園

車外大晴天、車內水亂噴

Saguaro National Park

　　冬天各地都是黃土白雪了無生機好無聊，為了取暖南行到巨人柱國家公園，還沒到公園已經是綠油油的一片，進入公園後更有數大便是美的壯闊、直立、高挺，形態各異的巨大仙人掌滿布山脈山谷，有的長了鼻子，有的長出雙手，奇形怪狀任君發揮想像力，豐富的綠意融化了寒冬的憂鬱。

　　秋天有了涼意，這時回到拉斯維加斯天氣最好，很適合外出走走。因為剛拿到車子時，在拉斯維加斯住了個令人神經緊張的露營車公園，這次先讀過各大平台的評價後才訂營地，打算要待上一段時間，要和朋友吃吃喝喝敘敘舊外，也想小小改裝車子的內部，讓使用上更方便。

　　改裝主要是想增加收納盒及收納空間，有地方放各式各樣的廚房調味料，還有給沒地方放的鞋子、帽子、雜物找個固定的家，總是攤在浴室地上的水管、電線，也安排了固定的收納地點。

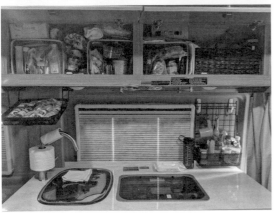
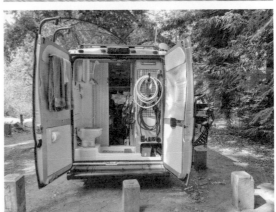

水箱小是我們車子最大的缺點，換上省水水龍頭來節省用水。也買了兩台電動腳踏車，可以更簡單輕鬆地在不同公園內移動，不用每天收拾鍋碗瓢盆放定位後，才能開車去想去的地方。

相愛容易相處難

入住露營車公園的期間，某天旁邊露營拖車內的女子大聲吼叫，男子則從拖車裡連跑帶跳衝出來，每當男子試圖回車內，就被女子又吼又叫地趕出來，隱約聽到女生吼說：「我放下一切和你來露營車旅行，現在你這樣那樣」的經典吵架橋段。女子每天大吼大叫追趕跑跳的戲碼，停在旁邊的我們都深深地感覺到壓力。

營地辦公室的人說，他們從年輕結婚到現在退休，遠從加拿大來拉斯維加斯避冬，已經預定要住半年，沒想到才住在露營車不到一個月，就吵到在辦離婚手續，櫃台小姐要我們正常生活就好。聽到還滿感慨的，結婚40年比不上露營車朝夕相處的一個月，且他們的拖車還比我們的廂型車

空間大，若想考驗有多愛另外一半，就來一趟兩個月的露營車旅行吧！

所以說，這麼夢幻的旅行生活是不容易的，有很多新課題要學習，在如此小的空間內，夫妻要一天24小時相處在一起，兩個人生活變得異常緊密，打個嗝放個屁對方都聽得一清二楚，兩個人心態和步調上都需要調整，要了解對方的需要，也清楚地陳述自己的期待，更要學會適時閉嘴不要提油滅火，常常真心感謝對方的付出，不要覺得事情是理所當然的。就算上面說的都做到了，人還是難免有情緒，對方講話不經過大腦的時候，提醒自己對方不是有意的，放下就過了。多一點耐心及多一點幽默，絕對是旅行生活路上需要的最佳良方。

車子漏水了！

這兩天地上濕濕的，我以為是老 J 不小心把水灑到地上，枕邊閒聊時，我提起那個地上最近怎麼濕濕的，我擦了幾次，老 J 說他也有發現，他以為是我洗碗水滴在地上，既然不是彼此的不小心，那該不會是車子漏水了吧？！露營車是一台開在路上的房子，經過開去各處的顛簸，或加速或剎車，車上的水線，也都一路跟著抖抖抖抖抖動，會發生漏水問題只是時間早晚，及運氣好不好。

漏水的狀況是隨機出現，車子還在一年保固內，開去最近的拉斯維加斯的原廠合約保養廠預約了檢修，對方知道我們不是和他們買車後，就推託現在修車的人很多，要一個月後再來看看，不能預約也不安排檢修，給個軟釘子碰。

當初在露營車展買車時，就怕遇到回拉斯維加斯或開去其他州旅行時，車子需維修就要開回原購買經銷商才能修車，原廠再三保證所有經銷商都有簽約，必須要接受保固內維修的客人，才同意讓經銷商賣車，若還是遇到問題可以向原廠舉報。沒想到在原廠的再三保證後，還是被我們遇到了這種情形，是要舉報，還是開回亞利桑納州修車呢？若舉報後，還放心把這台三百多萬的露營車開回去修嗎？

本打算離開拉斯維加斯後，要開去克羅拉多州過感恩節，經過幾天思考後，還是打電話給原購代理商的保養廠預約修車。窗口知道我們住在車上旅行，漏水是緊急重要事件，馬上安排最快能入場修車的時間，是兩週後的星期五。照時間算起，要去克羅拉多州過感恩節的計畫看來是泡湯了，旅行路上我最常說的一句話「這就是人生」，深深吸口氣，再重新規劃接下來兩個星期的行程。

找不出漏水的點，車內多是木頭裝潢，開車前往亞利桑那鳳凰城修車前，已把水箱水線都清空，沒水用只好住旅館。到了維修現場，保養廠的人解釋，因為我們沒有辦法重現漏水現象，他們沒辦法修，可

以留車做測試，但原廠車子保固不包含測試費用，每小時的測試費用是一小時台幣5,000元，就算找不出原因，檢測費還是要照算。真的是晴天霹靂！我們兩個呆若木雞不知道該怎麼辦，是要付天價的檢測費用，且還不知道幾個小時才找得出來哪漏水，還是不要修了繼續與漏水同生存？最後他們還是快速地做了一次基本測試沒找到漏水，我們就先開走了。

失落的荷蘭人

「這就是人生！」漏水沒修好，也不想開離太遠，怕開一開發現又漏水後又要開回來。這時天氣也正式進入冬天了，亞利桑那州是美國最南端的州之一，剛好也是最棒的過冬地點之一，打開心胸欣賞上天的計畫，好像也還不賴。「失落的荷蘭人」（Lost Dutchman）州立公園剛好在鳳凰城郊區，離保養廠只要30分鐘的車程，看起來是個暫時觀察漏水的好地方。

州立公園很好玩，在這裡玩到忘記漏水的困擾，每天拿著登山杖出門爬山，或騎腳踏車亂逛，天氣涼又舒適。除了公園內最顯著的那座大山外，還有數不完的步道，及各式各樣的仙人掌、野兔、地鼠、豪豬、郊狼等動物，美景配上我煮的美食，這幾餐吃得特別津津有味，最棒之一還有溫度夠熱又水量大的免費洗澡間，每天都可以去洗舒服的熱水澡，不用擔心水箱滿得太快或熱水不夠熱。

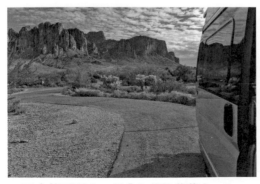
▲ 巨大的石頭山，是「失落的荷蘭人」州立公園的地標

▲ 失落的荷蘭人州立公園營地

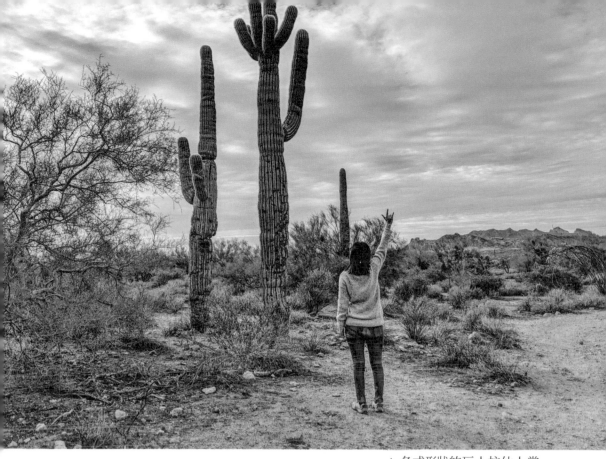

▲ 各式形狀的巨人柱仙人掌

　　為什麼這裡叫失落的荷蘭人州立公園呢？傳說中在這迷信山脈中有個金礦，曾經一度被誤以為是荷蘭人的德國人知道這個金礦在哪裡，但後世的人怎麼都找不到，隨之而來的，是很多關於來山脈中尋找金礦的人被惡作劇或死亡的傳說故事，為這座迷信山更增添了幾分神秘的色彩。我們沒有看到金礦的蹤跡，倒看到超多愛登山的年輕人，

雖然現在是冬天了，但一群又一群穿著短袖短褲的大學生，健步如飛不斷地超越我們，我是不是老了啊？

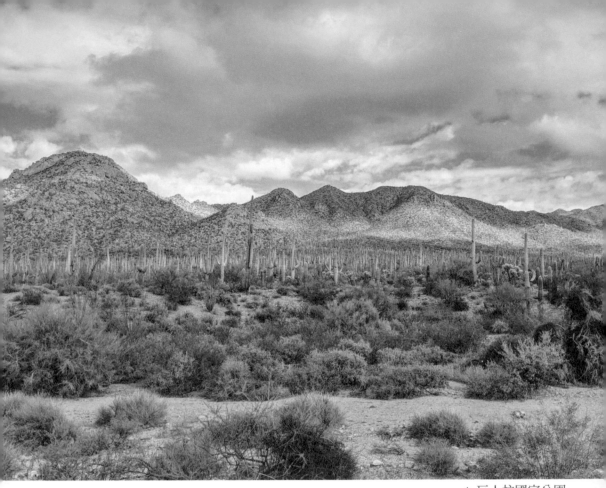

▲ 巨人柱國家公園

綠油油的冬天

隨著冬天越來越冷，漏水問題還沒找出來，我們向南開兩個小時來到南邊大城圖森市，這有個巨人柱國家公園，被圖森市一分為東西兩個園區。西部的稱為圖森山區（Tucson Mountain District），東部的稱為林孔山區（Rincon Mountain District），兩個公園都離圖森市區約 20 分鐘。在冬天開進巨人柱國家公園中，一整片的綠油油，超級密集的仙人掌與沙漠植物，有種是春天的錯覺，以為同為沙漠的亞利桑那州，應該和內華達州一樣也是黃土岩石乾渴的姿態，沒想到亞利桑那州的冬天竟然還這麼綠，真是開了我的眼界。

Saguaro 巨人柱仙人掌一根一根高高的，是這個國家公園的主角，它只生長在美國西南方的索洛蘭沙漠，而且還不是索洛蘭沙漠的任何地方，只有特定區域，在土壤、天氣、水分適合下才能生長。在美國其他州幾乎看不到這種大型仙人掌，巨人柱國家公園的成立，是要保護這只能在索洛蘭沙漠生長的特有植物。

還有，別小看這一根一根，隨便一根都是上百來歲，比你我都還要老，它們長得很緩慢，一個 9 歲的巨人柱大概才 15 公分，等到會開花要 35 歲以上，長出第一個分支（手臂）至少要 70 歲，氣候太乾太冷都活不下來，也是沙漠氣候的拉斯維加斯就看不到巨人柱仙人掌蹤跡，所以它們真的是很珍貴，也受法律保護，竊盜或破壞巨人柱都是犯法的。走在公園內，我特別愛找哪個巨人柱長得最具特色，有的長了好多鼻子，有的像一隻大叉子，每個都長得不太一樣，非常有趣！

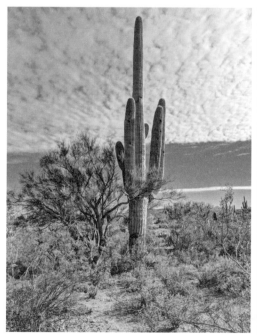 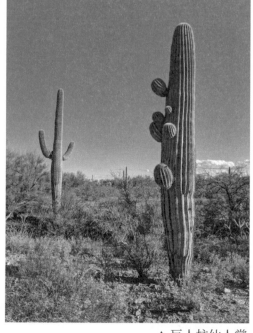

▲ 巨人柱仙人掌

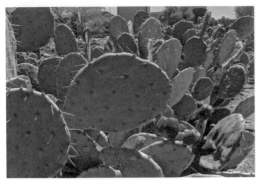

▲ Prickly Pear

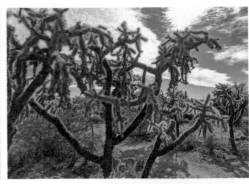

▲ Cylindropuntia

▲ Fishhook

▲ Cholla

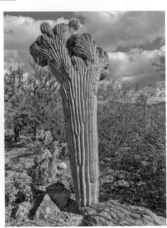

公園內有一條沙漠探索自然步道（Desert Discovery Nature Trail），是一條短短約 0.8 公里輕鬆又簡單的環形步道，兩側有介紹公園各式仙人掌，例如像是 Prickly Pear、Fishhook、Cholla 等不同特色的仙人掌，及介紹各種沙漠動物的看板。扁扁像燒餅般的 Prickly Pear，刺刺的梨子仙人掌還可以食用，在美國墨西哥超市有賣已經處理好的仙人掌及果實，或去墨西哥餐廳也能點到以這種仙人掌入菜的料理，吃起來的口感像是多汁滑嫩的菜脯蛋中的菜脯。Fishhook 仙人掌的刺長得和魚鉤一樣，倒鉤又尖尖的。Cholla 仙人掌長得像毛茸茸的泰迪熊一樣。還有其他仙人掌長得像是扇貝、珊瑚礁等，很值得來走走看看。

公園內還有許多小徑，像 Valley View Overlook 是一條短而平坦輕鬆的步道，放眼望去，也是一整片的巨人柱仙人掌。走在小徑上，穿梭在各種的仙人掌及沙漠植物間，可以超近距離的觀察，我發現小鳥不怕刺，竟然能在巨人柱上挖洞築巢，走到小境的末端還可以欣賞極佳的公園美景。

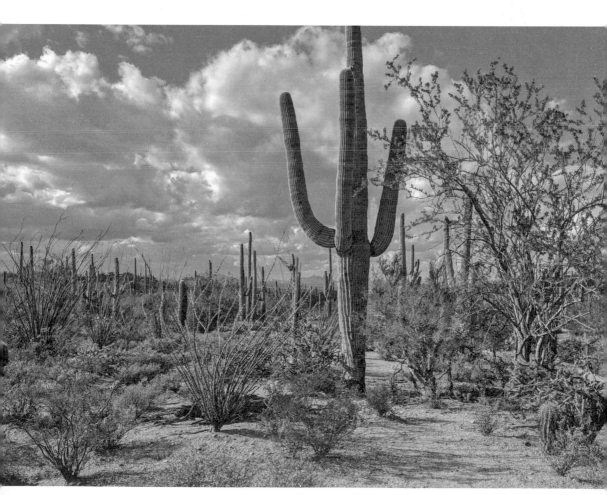

▲ Valley View Overlook

▲ 亞利桑那索洛蘭沙漠博物館

亞利桑那索洛蘭沙漠博物館

　　非常推薦要來公園旁邊的亞利桑那索洛蘭沙漠博物館（Arizona-Sonora Desert Museum），這裡雖說是博物館，但是融合了動物園、植物園、藝廊、自然歷史博物館及水族館的體驗，有 85% 的場地都在戶外。動物園的設計非常的大自然，柵欄自然地融合在場景中，好像這些動物在你周圍自由地曬太陽。

　　植物園也設計得像是大地花園般的精美，令人一直想往深處走去看看還有什麼。不過最吸引目光的是水族館，去過這麼多動物園，這裡的水族館最窗明几淨，水生生物都看起來健康有活力，陳設也讓參觀者非常容易清楚地觀看。看得出來這個博物館真的下了很多工夫在展示與保護索洛蘭沙漠的動植物。逛過這麼多博物館與動物園，我真的很喜歡這裡，絕對有資格稱得上美國前十大的動物園。

俯瞰仙人掌綠地

前往營地前，要先去補足糧食塞滿冰箱，最快的路線是行經 Gates Pass 路，穿越圖森山脈到圖森市區。沒想到這條道路狹窄又蜿蜒，環繞陡峭的山壁爬升、險降，甚至大轉彎，幸好山頂視野非常遼闊。前往圖森市時可鳥瞰圖森市區，再翻越山脈回來，則是滿滿仙人掌的綠油油山谷，一整片廣闊的視野非常撫慰人心，這裡正好面對西方，所以也是圖森當地人賞夕陽的秘密景點。

巨人柱仙人掌國家公園內沒有露營車營地，不過緊鄰國家公園旁的 Tucson Mountain Park 縣立公園內，Gilbert Ray 營地住起來很舒適，每個營位之間都有仙人掌及植物隔開，隱密性高。這周圍也滿多露營車公園可以選擇，但 Gilbert Ray 營地既便宜，離西邊的巨人柱國家公園又很近，我們可以每天從營地一路騎腳踏車進巨人柱國家公園，路旁都是仙人掌，騎起來是很特別的經驗，但同時也很怕跌倒，萬一摔在仙人掌上面，那可是一點都不好玩。

▲ Tucson Mountain 公園營地

▲ Tucson Mountain 公園裡也是滿滿的巨人柱仙人掌

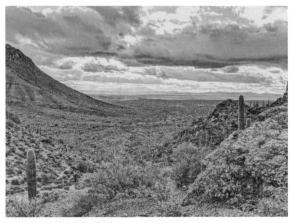
▲ 賞夕陽的秘密景點

終於抓到你了吧！

就這樣又過了兩星期，偶爾還是會發現地板上有水，直到今天傍晚騎腳踏車從巨人柱回來，洗洗手準備要煮晚餐，親眼見到水從冰箱下流出來，怕現象消失不敢關上水龍頭，迅速打開下方布滿水線的床板，看到水像是灑水器一樣，從一個黑色的零件旋轉噴射出來，又驚又喜又一陣手忙腳亂下趕快拿手機錄影，終於抓到你了吧！

關掉水龍頭後，不論再打開幾次也都不漏水了，這次能被我們抓到真是運氣好。老 J 馬上寫電子郵件附上漏水的影片給維修廠，這次他們效率超快，安排兩天後的星期五早上 8 點進場維修。

▲ 在卡車加油站過夜

這次能不能修好漏水？！

興高采烈地來到保養廠，經過 4 個小時的等待後，保養廠與原廠合作分析後認定是某個零件瑕疵，保養廠打電話通知，我們也馬上訂了零件，但壞消息是零件要兩個星期後才會到貨。我們聽到實在是很無力，本以為今天來可以帶著修好的車離開，沒想到又是一個驚喜，不知道這個冬天到底要來來回回開在這條路上幾次。

維修窗口是一個非常細心又體貼的大男生,他知道我們是全時(Full-Time)露營車旅行者住在車上後,都會安排車子在一天內修好,或是當天先開回去,等零件到再通知過來。我們沒有第二台車,從最近的星巴克走 40 分鐘回保養廠牽車路上,這體貼的大男生和原廠討論找出了變通的方案,原廠同意先從其他車上拆下零件給我們用,等他們拿到新零件再安裝在那台車上,等我們走回來,車子已經修好閃亮亮的在大門等著,我感動地都快哭了出來。開著修好的車子離開保養廠,一刻都不停留地南下前往預定的州立公園,正趕上了最知名亞利桑那州的夕陽西下。

巨人柱仙人掌國家公園

位置

巨人柱仙人掌國家公園在亞利桑那州首都鳳凰城東南方 165 公里處,開車約 1 小時 40 分鐘可到達,公園被南方最大的城市圖森市一分為東西兩部分。兩個公園都離圖森市區約 16 公里,若要在兩個公園內移動,大概需40 ～ 60 分鐘。

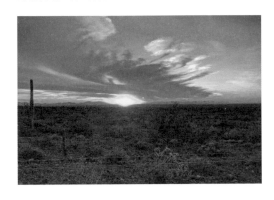

適合造訪時機

亞利桑那州的夏天非常炎熱,巨人柱國家公園也不例外,白天陰涼處的溫度可達攝氏43度,冬天的溫度就很舒適,白天平均溫度約在攝氏19度。一年中最多人來玩的時間是 11 ～ 3 月,尤其從 2 月下旬或 3 月就開始有不同的仙人掌開始開花,不過巨人柱仙人掌要到 5 月下旬才會開花喔。

夜遊欣賞
仙人掌

National Monument

管風琴國家紀念碑

開往最舒適溫度的地方

突然頭頂一陣隆隆作響，直昇機不斷在上方盤旋，巨大白亮的探照光線直射營地周圍，這通常是美國警匪追逐的場景。我們有被驚嚇到，但還是維持冷靜，迅速上鎖車子並關了車燈，再偷偷掀起窗簾看發生什麼事，沒想到鄰居們都燈火通明若無其事，原來是邊防要抓從墨西哥來的偷渡客，在美墨邊境的這幾個晚上，直昇機巡邏變成家常便飯。

露營車生活的最大好處是可以到處跑，天氣熱了往北走，天氣冷了往南跑，只要願意一直移動，都能找到最舒適溫度的地方旅行，不論是避暑或避冬。我們自己喜歡的白天溫度在攝氏 18 ～ 23 度左右，有點涼意，但白天在陽光的照拂下去爬山，剛剛好微微出汗非常舒服，這樣的氣溫待在車子裡也不用開冷暖氣，舒適度非常剛好。喜歡美西乾燥氣候的我們，這幾年冬天都待在美國南部與墨西哥相鄰的亞利桑那州，及加州南部找溫暖的天氣及風景漂亮的營地過冬。

▲ Salton Sea State Recreation Area

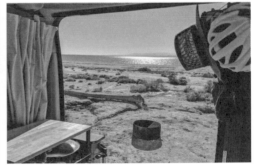

▲ Salton Sea State Recreation Area

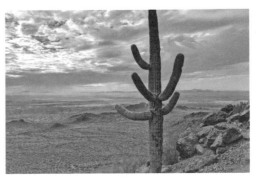

▲ Picacho Peak State Park

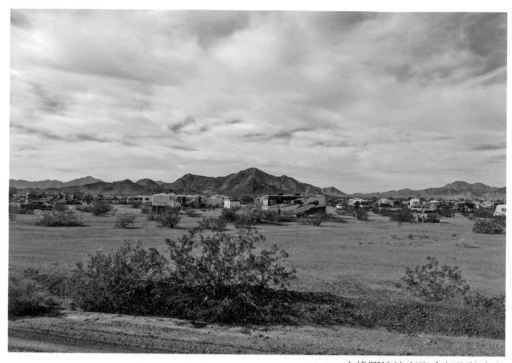

▲ 來橡膠流浪者聚會朝聖的車友

參加露營車流浪旅行者一年一度盛會

　　每年 1 月在鳳凰城東方約兩百公里處的石英石小鎮（Quartzsite）都會舉行一場盛大的橡膠流浪者聚會（Rubber Tramp Rendezvous，也簡稱 RTR），從 2011 年的 45 輛車開始到現在，場地已經大到可以容納 1 萬輛車，從美國各州及遠至加拿大來此朝聖的人是一年比一年多，活動也越辦越大，也越來越多元，現在還有專爲單身女子全時露營車流浪旅行者的聚會（W-RTR）。

　　這個「橡膠流浪漢」剛成立時，指的是住在橡膠輪胎廂型車上沒有房子住的流浪漢，許多人有各種不爲人知苦楚，導致財務窘境而被迫住在麵包車上生活，活動的創辦人 Bob Wells 也曾是其中的一員，他剛開始用網站分享怎麼住在廂型車內便宜生活，協助有同樣困境的人，後來成立橡膠流浪者聚會，現場分享各式各樣的主題。

這幾年，橡膠流浪者聚會不再只有因爲財務困境住在廂型車上的人，還多了喜歡極簡生活及自由自在到處旅行的人加入，特別是風靡「#VANLIFE」的時下年輕人，所以聚會分享的主題也越發廣泛，像是怎麼在旅行路上找工作，怎麼安裝太陽能板，怎麼在野外露營，怎麼改裝車子等。聚會的名氣越來越大，現在連開遊覽車大小的露營車旅行者也湧入了這個聚會，RTR 成露營車旅行聚會的代表作，大家在這交朋友，交換各樣資訊及心得，是一個非常成功的互助會。

身爲廂型露營車旅行者的我們，一定要來親身體驗這場盛會，來到現場放眼望去，露營車根本就是滿山滿谷塞滿活動會場方圓幾十公里，我們繞啊繞才找到一小方土地停車過夜。網路上有事先公布演講的主題與時間，大家自己依時間前往有興趣的主題，剩下的時間就去認識朋友。

▲ Quartzsite 石英石小鎮附近的 BLM 土地，滿滿的都是各式各樣的露營車

我們特別來看看 Bob Wells 本人，經過認證他本人和 Youtube 上一樣親和。除了各種有趣的演講主題外，我還樂於參觀那些自己動手改廂型車成露營車的車子，是又欣賞拍照又驚嘆這些人的手工藝，喚起我也曾做過想買台二手校車來改成露營車的白日夢，現實生活中的我打電腦比用釘槍在行許多，決定還是用買的比較實在。

在這幾天聽了好多旅人的故事，退休的先生自己開改裝的廂型車全美到處走，太太偶爾飛到某個城市和他相會；寡婦在先生過世後賣了房子，買了一台露營車，開始一趟與自己共處的旅行；年輕的 Youtuber 情侶帶著小狗，工作幾年存夠錢買了一台廂型車，自己改裝後便開著到處旅遊，拍 Youtube 影片維生；五十出頭的夫妻花了幾年，終於讓兩人的公司都允許他們在家遠端工作後，便買了一台遊覽車大小的露營車邊旅行邊上班。

每個人都有開始的故事，但大家都很享受自己的流浪生活，雖然路上總有新問題要克服，但能親身體會美國各州城市與偏鄉的美，一切都是值得的！

▲ Bob Wells 正在台上講話及認真的群眾。

▲ 營地的公布欄

這年的冬天好冷

離開了橡膠流浪者聚會後,一直不斷有超強冷氣團南下,從亞利桑那首都鳳凰城南移到南部的圖森市,想說這麼南邊這年冬天應該安全了,2019 年的 2 月看著氣象台播報,說這波強烈冷氣團即將南下,冷到幾十年不曾見過雪的圖森機場,也鋪滿了一層雪,不喜歡冷的我們開始研究要往哪避雪,找到一個不用跑太遠,且不會下雪的小角落,那就是亞利桑那州最最最南方的管風琴國家紀念碑。

一路南下前往管風琴仙人掌國家紀念碑的路上,除了荒蕪就是荒涼,越接近管風琴,沿途的房子從美式木頭房屋變成墨式矮磚土房的風格。管風琴仙人掌國家紀念碑在美墨邊境,前往的路上還路過了兩個邊防檢查哨,附近到處都是邊防警車巡察偷渡客,去程沒有被攔檢,但回程即使我們沒有出過美國邊界,每台車仍都需停車盤查才能繼續北上通行,就像電影演的一樣。

▲ 管風琴仙人掌國家紀念碑旁的山頭也下雪了

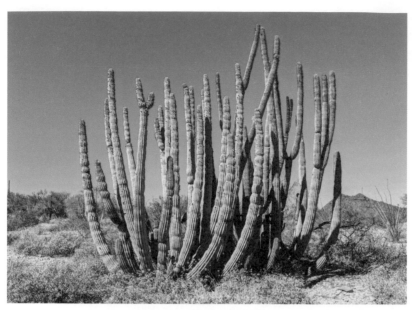

<div align="right">◀ 管風琴仙人掌</div>

終於見到管風琴仙人掌

　　沿途路旁已經可以看到一叢叢的仙人掌，長得有點像是瘦版的巨人柱仙人掌，從底部長出了很多分支，剛開始以為這是巨人柱仙人掌的變形，其實不是，原來是管風琴仙人掌。它超級怕冷，若氣溫低於冰點太久就沒辦法生存，喜歡生長在溫暖乾燥的地方，所以管風琴仙人掌紀念碑，是美國唯一可以看到這大型管風琴仙人掌的地方，我們選這個地方來避雪真是選對了。

　　有段時間管風琴仙人掌很難繁殖下一代，因為管風琴仙人掌只在夜間開花一晚，小長鼻蝙蝠吸食仙人掌花的花蜜，是管風琴仙人掌主要的夜間授粉者。但因為人類破壞小長鼻蝙蝠的棲息地，導致它們曾瀕臨絕種，也影響了管風琴仙人掌繁殖，數量大幅減少。這幾年經過大家努力地保護小長鼻蝙蝠，及其棲息地，牠們的數量才慢慢恢復，管風琴仙人掌的衍育也慢慢恢復正常，才得以能繼續在美國看見管風琴仙人掌。

夜遊登山瞭望墨西哥

沒想到長大成人後，還有機會在野外安全的夜遊，這是一個滿月的夜晚，跟著護林員夜間爬山，他們建議不要使用手電筒，利用皎潔的月光及自己的專注力，爬向一座可以瞭望墨西哥的山坡，這是我參加過國家公園中最有趣的活動了。

這個活動有一半是要克服自己的心理障礙，像是剛開始爬山時滿擔心看不清腳下的碎石踩不穩、或踢到大石頭跌倒飛撲在仙人掌上，所以整個專注力都在眼前的腳下，神經緊張了 5 分鐘後，發現眼睛能適應黑暗，還適應得挺好的，加上明亮的月光，視線是能維持在白天的 70%，晚上不用手電筒爬山，原來沒這麼可怕。

走一段時間開始駕輕就熟後，開始欣賞起夜間的風景，小徑旁的仙人掌、天空中的北斗七星、不遠處燈光閃閃的墨西哥城市，我們離墨西哥有多近？近到人在美國境內，但手機訊號卻是顯示連到墨西哥的基地台。站上小山後，護林員開始介紹公園的生態特色，美國管風琴仙人掌只長在這裡，靠蝙蝠授粉，鳥類吃仙人掌果實後到處大便傳播種子，因為光害讓蝙蝠及夜行昆蟲錯亂，靠夜行昆蟲授粉的植物有滅種的危機，為了降低光害的影響，護林員在講解時特別使用紅色光源，整個管風琴仙人掌國家公園也不斷地努力降低光害。

一束從天而來的強烈光線

好玩的夜遊又學到東西，四肢舒展腦袋飽飽，回到車上後倒了兩杯紅酒，弄了一些起司配蘇打餅乾，放鬆發懶看看影集，打算要就寢了，突然震耳欲聾達-達-達-達-達-達-達-達-的聲音，我們以為發生連續槍擊事件，趕快把車內的燈關掉，將窗簾打開一小縫，偷偷看外面到底發生什麼事。

大家看起來都很正常，沒有人恐慌逃跑，看到一束從天而來的強烈光線到處探照，沿著光線向上看是一台飛得離地面很近的直昇機，開著強烈探照燈，是邊防要抓偷渡客與走私客，當晚直昇機來來回回飛了好幾圈，我偷看其他人，大家都很鎮定，這樣的巡邏應該是屬於正常，就放心地繼續看影集。

管風琴仙人掌國家紀念碑的營地，車距很寬，中間長滿了各種仙人掌與沙漠植物，每個營位都十分平穩，洗澡間還有太陽能熱水器，是個超棒又乾淨的營地。在營地到處走走看看，旁邊的鄰居來聊天，

▲管風琴國家紀念碑的營地

提醒大家這裡鼠輩橫行，如果停四五天沒有動車，老鼠就在引擎蓋內做窩了，最好是把引擎蓋打開到讓光能穿透的縫隙。大自然是不是總是讓人又愛又討厭呢？美麗景致和溫暖的氣候以為 100 分，但鼠輩又讓人不得完全放鬆。

　　深冬在管風琴仙人掌國家紀念碑到處走走是很舒服的事，燦爛的陽光給冷冷的天氣添了暖意，白天去爬山正好暖暖身子、活動四肢並欣賞滿山滿谷各式各樣的仙人掌，有時還在路邊找到 Ocotillo 墨西哥刺木，及太早盛開的仙人掌花。

▲ Red Tanks Tanaja 小徑

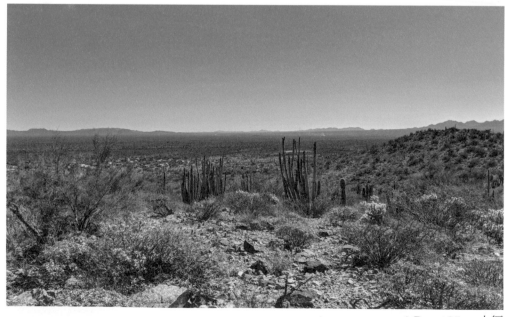

▲ Desert View 小徑

Tips

美國現有 63 座國家公園，但國家公園的數目隨著時間增加，如 2019 年新墨西哥州的白沙國家紀念碑，就升級為第 62 座國家公園；2020 年西維吉尼亞州的峽谷國家河流，升級為第 63 座國家公園，國家公園管理局除了管理國家公園外，還管理國家紀念碑、國家河流、國家歷史遺址、國家戰場公園、國家休憩區…等，零零總總約有 19 種不同類型的公園，美國白宮竟也是在國家公園管理局的管轄下，可以說美國總統住在國家級的公園裡。管風琴仙人掌國家紀念碑雖然不是國家公園，但也是在國家公園管理局的管轄下的喔。

管風琴仙人掌國家紀念碑

位置

管風琴仙人掌國家紀念碑位於亞利桑那州南部美墨邊境處，距鳳凰城或圖森約兩小時車程。仙人掌國家紀念碑是個安全的地點，不過曾在 2002 年時，一個護林員在追捕販毒集團的人時被殺害，所以園區內的道路及小徑上都張貼告示，提醒遊客可能會遇到偷渡客或走私販。

•鳳凰城

•圖森
管風琴仙人掌國家紀念碑

適合造訪時機

夏季炎熱，溫度超過攝氏 40 度。冬季月份較為溫和，白天氣溫在 20 度左右。 11 ～ 4 月是最適合來管風琴仙人掌國家紀念碑旅遊的時候。冬天有時候會降下大雨，雨水滋養大地後，春初很常有機會看到野花遍布公園。

後 記

持續著露營車
探險、生活、旅行

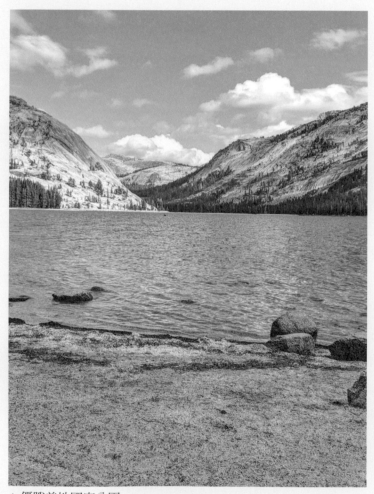

▲ 優勝美地國家公園

◀ 失落的荷蘭人
州立公園

　　我們從 2018 年中開始露營車旅行，南征北討東奔西走跑遍山林、原野、沙漠、森林、大海、小溪、湖泊，體驗各式各樣絕世美景，深深愛上露營車帶給我們的想停就停、想走就走的自由，還有窗外不斷變化夢幻的風光美好，與乾淨的床、自帶廚房的舒適。

　　雖然自助旅行都會有忙不完的事前規劃準備工作，及移動的房子有著水源的限制，但這幾年的露營車旅行，帶給我不間斷沉浸與愛上生活在大自然裡，和一年出國旅行幾次，或出差順便沾醬油式看看風景的感受力完全不一樣。

　　每天呼吸乾淨的空氣、欣賞明亮的星空、聽鳥語聞花香、看綠樹紅花、鹿群穿梭眼前，變成我生活的日常，每每需要進入都市採購或洗衣服，看到一整排的剎車燈、建築叢林，呼吸車子的廢氣，到處都是烏黑的柏油路、雙黃線，旁邊充斥開著快車趕著奔向目的地的人，我們都想趕快完成任務、回到荒郊野外坐著。以前雖然也是愛大自然，但不曾想像過我這個在城市長大的孩子，有天會對方便快速的城市感到疲倦。

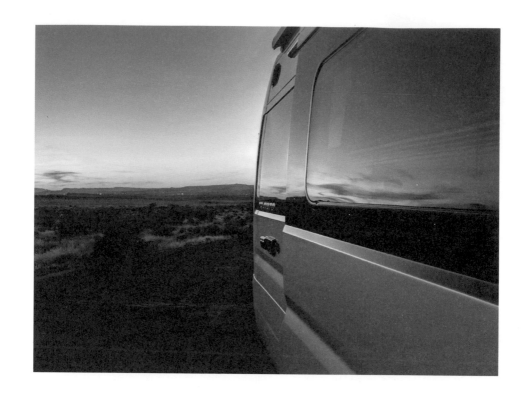

　除了美景，開一台房子在路上真的很方便，有自己的床、自己的廁所、自己的廚房。美國之大，公路旅行隨便一開少則 4 小時，開上 10 小時也很正常，有了露營車都不用在路上找廁所了，再也不用憋尿或找加油站；也不用一趟公路旅行換好幾個旅館，每天扛著行李入住及遷出，更不用說要在荒蕪的小鎮找像樣的東西吃；還有去拜訪親友時，比起住進他們的房子，我們更喜歡睡在他們的車道上，白天大家享受相聚聊天烤肉的時光，晚上睡在自己熟悉的車上，彼此都能有一段放鬆的私人時間，簡直是完美的相處方式。

　後來 2020 年新冠病毒開始入侵美國，各地的營地不是縮減營業，就是暫時關閉，當時我們也暫停旅行一陣子。有疫苗之後的美國後新冠時期，露營車旅行變成之前的十倍熱門，因為出去玩不用跑公用廁所，不用住

旅館，在大自然間也更容易維持社交距離，還可以帶孩子出門放電，大家是拿錢搶著買露營車及露營拖車，讓本來就熱門的營地，更是難以找到地方過夜。

我們順應變化修正了旅行的方式，移動的頻率變慢，去更多不太熱門的地點，待在同一個地點的時間變長。雖然廂型車大小的露營車開到哪都很方便，但水箱小常常要移動，我們開始嘗試不同類型的露營車，像是卡車加露營拖車，未來若有機會也會嘗試大型遊覽車或內部空間較大的露營車。目標是希望可以舒服地待在郊區更長的時間，不用兩三天就要移動倒髒水。

▲ Rice Desert Signpost

▲ 加州 Truckee

▲ 失落的荷蘭人州立公園

▲ 死亡谷國家公園

我們沒有為旅行設下終點，也許會一直開著露營車旅行，也許不會，永遠不要說一定或永不，而是一直保持開放的心態討論下個階段的可能性，可能開著車去歐洲露營或北上加拿大，也可能考慮在一個美麗地點住上一兩個月，隨著更多的旅行及時事狀況，會動態調整需求，但我知道不管未來怎麼變化，都會以某種形式與大自然緊緊連結在一起。

◀火山口湖國家
公園

◀冰河國家公園

▲ 火焰谷州立公園

▲ Salton Sea State Recreation Area

2AF683

開露營車玩大自然

絕美國家公園秘境、車泊生活體驗、
野外探險活動，開到哪玩到哪，
打開車門就是百萬風景！

國家圖書館出版品預行編目 (CIP) 資料

開露營車玩大自然：絕美國家公園秘境、車泊生活體
驗、野外探險活動，開到哪玩到哪，打開車門就是百
萬風景！/Linda. -- 初版. --臺北市：創意市集出版：城
邦文化發行, 民111.9
　　面；　公分

　　ISBN 978-626-7149-14-0(平裝)

　　1.露營 2.自助旅行 3.汽車旅行

992.78　　　　　　　　　　　　　　　111010898

作　　　者	Linda
責 任 編 輯	李素卿
版 面 構 成	江麗姿
封 面 設 計	走路花工作室
行 銷 企 劃	辛政遠、楊惠潔
總 　 編 　 輯	姚蜀芸
副 　 社 　 長	黃錫鉉
總 　 經 　 理	吳濱伶
發 　 行 　 人	何飛鵬
出 　 　 　 版	創意市集
發 　 　 　 行	城邦文化事業股份有限公司 歡迎光臨城邦讀書花園
網 　 　 　 址	www.cite.com.tw

香港發行所　城邦（香港）出版集團有限公司
香港灣仔駱克道193號東超商業中心1樓
電話：(852) 25086231
傳真：(852) 25789337
E-mail：hkcite@biznetvigator.com

馬新發行所　城邦（馬新）出版集團
Cite (M) Sdn Bhd
41, Jalan Radin Anum, Bandar Baru Sri
Petaling, 57000 Kuala Lumpur, Malaysia.
電話：(603) 90578822
傳真：(603) 90576622
E-mail：cite@cite.com.my

印　　刷　凱林彩印股份有限公司
2022年（民111）9月
Printed in Taiwan

定　　價　450元

客戶服務中心
地址：10483台北市中山區民生東路二段141號B1
服務電話：（02）2500-7718、（02）2500-7719
服務時間：周一至周五9：30～18：00
24小時傳真專線：（02）2500-1990～3
E-mail：service@readingclub.com.tw

※廠商合作、作者投稿、讀者意見回饋，請至：
FB粉絲團・http://www.facebook.com/InnoFair
Email信箱・ifbook@hmg.com.tw

※ 詢問書籍問題前，請註明您所購買的書名及書號，以及在哪
　一頁有問題，以便我們能加快處理速度為您服務。

※ 我們的回答範圍，恕僅限書籍本身問題及內容撰寫不清楚的
　地方，關於軟體、硬體本身的問題及衍生的操作狀況，請向
　原廠商洽詢處理。